非遗保护与靖州苗族歌鼟研究

杨和平/著

FEIWUZHI WENHUA YICHAN YANJIU YU BAOHU CONGSHU

非物质文化遗产研究与保护丛书

苏州大学出版社
Soochow University Press

图书在版编目(CIP)数据

非遗保护与靖州苗族歌䘛研究 / 杨和平著. —苏州：苏州大学出版社，2016.12
（非物质文化遗产研究与保护丛书）
ISBN 978-7-5672-2024-9

Ⅰ.①非… Ⅱ.①杨… Ⅲ.①苗族—民歌—研究—靖州苗族侗族自治县 Ⅳ.①J607.216

中国版本图书馆 CIP 数据核字(2016)第 323653 号

非遗保护与靖州苗族歌䘛研究
杨和平 著
责任编辑 李 敏 薛华强

苏州大学出版社出版发行
（地址：苏州市十梓街1号 邮编：215006）
苏州工业园区美柯乐制版印务有限责任公司印装
（地址：苏州工业园区娄葑镇东兴路7-1号 邮编：215021）

开本 700 mm×1 000 mm 1/16 印张 14.25 字数 235 千
2016 年 12 月第 1 版 2016 年 12 月第 1 次印刷
ISBN 978-7-5672-2024-9 定价：42.00 元

苏州大学版图书若有印装错误，本社负责调换
苏州大学出版社营销部 电话：0512-65225020
苏州大学出版社网址 http：//www.sudapress.com

序 言

当今时代,对于一个民族、地区,乃至一个国家综合实力的评估,不仅要评估其政治、经济、科技等"硬实力",还要综合考察其物质文化、非物质文化等"文化软实力"。作为一个民族、一个国家文化"活化石"的印记,作为一个地区历史发展的"活态"见证,非物质文化遗产是构成"文化软实力"不可或缺的重要方面。所谓"非物质文化遗产",就是包括口头传统、传统表演艺术、民俗活动和礼仪与节庆、有关自然界和宇宙的民间传统知识与实践、传统手工艺技能等以及与上述传统文化表现形式相关的文化空间。它们既是我们国家的宝贵财富,也是全人类共同的精神家园。

湖南地处我国大陆中部、长江中游,这里是楚湘文化的发源地,历史悠久、人杰地灵、钟灵毓秀、物华天宝;这里创造了光辉灿烂的历史文化,既有蔚为壮观的物质文化遗产,也有博大精深的非物质文化遗产。湖南非物质文化遗产源远流长、形式丰富,目前入选国家级、省级项目达320多项。它们是湖南各族人民引以为荣的精神财富,彰显了湖湘文化的道德传统和精神内涵,灿若星河、光照寰宇。我们有责任和义务去保护、传承、发展好这些非物质文化遗产,这不仅是人类文化自觉的必然要求,是我们必须担当的历史使命,更是实现伟大复兴的"中国梦"的文化根基。

湖南师范大学非物质文化遗产保护与开发中心成立后,与湖南师范大学音乐学院部分从事传统音乐、舞蹈、戏曲、曲艺表演艺术研究的教师合作,在他们各自研究的基础上,将目光投向湖南省传统音乐表演艺术的

非遗类项目研究。这些研究成果的出版将展现湖南非物质文化遗产的独特魅力,同时,这是努力践行保护使命的见证,功在当代、利在千秋。旨在将我们祖辈流传下来的传统音乐文化守望好;将代表湖南传统文化的音乐品种发展好、保护好;将寄托着湖南广大人民群众喜怒哀乐的音乐文化传播好。

虽然,自我国非物质文化遗产保护工作开展以来,"保护为主、抢救第一、合理利用、传承发展"的方针得到了推广,中国非遗保护工作逐步规范化,湖南非遗保护走向常态化;但是,随着城市化的快速到来和网络媒体的高速发展,加之年轻一代的审美趣味和审美诉求改弦更辙,使民间流传了几百年的传统文化样式受到了强烈的冲击。"非遗"保护中仍存在着诸如重申报、轻保护,重数量、轻质量,重利益、轻投入,重成绩、轻管理等问题。

非物质文化遗产作为既定的形态存在,不是孤立的;就其内部结构来说,它是混生性的;就其表现方式来看,它与多种文化表征又是共生的。湖南传统音乐表演类项目是具体的存在,是混生性结构,又有共同的特点。我们不可能用一般的、抽象的原则去对待完全不同质的、具体的对象。从湖南传统音乐表演类项目保护现状来说,不能就保护谈保护,更不能就开发谈开发,还不能将保护与开发由同一主体完成和评价,而必须将保护与开发变成一种第三者的话语主体,这样才能得到有效保护。对此,我们提出以下对策:首先,政府部门要积极响应、行动起来,投入人力、物力,建立抢救保护组织,制定抢救保护措施,有效推动"非遗"保护工作的顺利进行;其次,建立"非遗"保护评估监督机制,以有效整合各类信息,实现资源共享;第三,建立政府与民间公益性投入"非遗"保护机制,有的放矢地进行保护;第四,建立湖南传统音乐博物馆和保护区,作为一份历史见证和文化传播的载体被越来越多的人所欣赏和熟知。

概而言之,对于非物质文化的发展、传承进行研究,需要集结多方面的社会力量才能做到,并非一人和几个人所能及。同样一种非物质文化遗产的传承所依赖的是一片可以孕育它的土地和一群懂得欣赏并懂得如

何去保护它的人。弗兰西斯·培根在《伟大的复兴》一书序言中"希望人们不要把它看作一种意见,而要看作是一项事业,并相信我们在这里所做的不是为某一宗派或理论奠定基础,而是为人类的福祉和尊严……"我满怀真挚的情感,将这段话献给该丛书的读者。正如朱熹《观书有感》诗所说"问渠那得清如许,为有源头活水来",愿该丛书成为湖南师范大学非遗研究与开发事业的活水源头。我们将与社会各界一道携手,为保护、传承、发展好湖南非物质文化遗产,为推动湖南文化的繁荣发展、续写中华文化绚丽篇章做出贡献!

2014 年 12 月

目 录

绪 论 ……………………………………………………………（001）

第一章 概念阐释与学术叙事 ………………………………（005）

 第一节 歌鼟的来历与分布 …………………………………（005）

 第二节 苗族歌鼟研究叙事 …………………………………（009）

第二章 生态环境与人文景观 ………………………………（022）

 第一节 多样并存的自然生态 ………………………………（022）

 第二节 多层景观的历史人文 ………………………………（028）

第三章 历史渊源与发展脉络 ………………………………（044）

 第一节 靖州苗族歌鼟的渊源 ………………………………（044）

 第二节 靖州苗族歌鼟的发展 ………………………………（052）

第四章 题材内容与演唱特征 ………………………………（060）

 第一节 涉猎广泛的题材内容 ………………………………（061）

 第二节 风格浓郁的演唱特征 ………………………………（095）

第五章 音乐本体与歌词特点 ………………………………（105）

 第一节 自成体系的音乐本体 ………………………………（105）

 第二节 内涵丰富的歌词艺术 ………………………………（122）

第六章　传承人风采与代表作品 …………………………（131）
　　第一节　歌鼟传承人 ……………………………………（132）
　　第二节　歌鼟代表作 ……………………………………（153）

第七章　靖州苗族歌鼟与侗族大歌的比较 …………………（176）
　　第一节　文化生态的比较 ………………………………（176）
　　第二节　音乐元素的比较 ………………………………（179）
　　第三节　演唱技巧的比较 ………………………………（185）

第八章　歌鼟保护与发展策略 ………………………………（192）
　　第一节　歌鼟保护路径 …………………………………（192）
　　第二节　歌鼟传承瓶颈 …………………………………（195）
　　第三节　歌鼟发展策略 …………………………………（199）

结　　语 ………………………………………………………（204）

参考文献 ………………………………………………………（206）

后　　记 ………………………………………………………（216）

绪 论

非物质文化遗产是人民群众在长期的生产实践过程中创造并世代传承下来的文化珍宝,它不仅彰显着人类非凡的智慧和创造才能,而且是民族精神文化的标识和人类历史文明的记忆。保护、传承、利用和发展好非物质文化遗产,既是历史赋予我们的使命,也是文化传承给予我们的担当。对于弘扬民族文化传统、建设民族精神家园、延续人类文明和促进文化发展具有深远的意义。

靖州苗族侗族自治县(简称"靖州")地处湖南省西南边陲,湘黔桂三省交界地带。这里历史渊源久远、文化积淀深厚,出土器物考古证明,早在旧石器时代已有原始先民在境内生产劳作、繁衍生息。这里溪河密布、群山滴绿、奇峰耸翠、沟壑纵横,自然风光绮丽夺目;这里人文环境优雅,居住着苗、侗、土家、回等少数民族,他们勤劳朴实、勇于进取,创造出了形式多样、独具风格的文化样式。苗族歌鼟便是其中不可多得的艺术珍品,于2006年被列为国家级首批非物质文化遗产名录(类别:民间音乐,编号:Ⅱ-23)。

靖州苗族歌鼟是一种无指挥、无伴奏的多声部合唱形式,发源于靖州三锹一带(新中国成立前和新中国成立初期曾被称为"锹里"地区),流行于以三锹为中心的周边区域。这一带是我国苗族五大支系之一的花苗聚居区,这里群山层峦叠嶂、河流网状密布,自然风景清新优美;生活在此的苗族群众能舞善歌,个个都是编歌唱调的能手,不论是田间劳作还是庭院歇息,优美的曲调顺口拈来。他们受到自然鸟鸣、蝉叫、溪

流、林涛等自然音响的启发,创造出了悦耳和谐的歌唱形式——歌鼟,并广泛运用于他们的日常生产生活中,成为苗族地区最喜闻乐见的生活方式。

靖州苗族歌鼟有山歌、款歌、茶歌、饭歌、酒歌、嫁歌、担水歌以及三音歌等体裁形式,涉猎神话传说、祭祀礼仪、历史故事、英雄人物、生产劳动、婚姻恋爱、说理劝事、风物唱咏等题材内容;靖州苗族歌鼟的歌词结构规整,以七言四句为主,采用比兴、夸张和拟人等多种修辞手法;靖州苗族歌鼟旋律丰富、曲调不固定,因地域不同而各异,演唱语言为"酸话"①,演唱形式为一人讲歌,一人低声部领歌,众人高、中声部和歌。

可以说,靖州苗族歌鼟渗透在苗族人民的历史文化、信仰观念和生产生活之中,不仅是苗族人民生息纪事、情感交流和文化传承的重要载体,更是他们日常不可缺少的重要生活方式,反映着苗族的民俗风情、社会意识、价值取向和审美追求。因此,靖州苗族歌鼟不是一种纯粹的、独立的艺术形式,而是具有广泛社会学意义的文化系统。在科学和文化范围内,有其不可替代的价值;而在科学和文化范围外,它又有它自身的特殊价值。第一,它与广大民众的生产实践有着"剪不断理还乱"的紧密联系,而且还与当地的宗教信仰、生活习性密切相关,彰显着整体的音乐认知观和人生世界观。这些观念展现了鲜活的"生活世界",在获得音乐享受的同时可以获得其他社会知识。第二,歌手的技能和知识往往是在父母、师傅、同伴那里通过"口传心授"习得。这种自然传承方式,就是通过口耳相传得其形,又以内心领悟传其神,这是一种极富创造性、开放性的传承方式。第三,靖州苗族歌鼟中还贯穿着一种"终身学习观"和"创造观",即民间歌手们一边从传统中汲取营养,一边在传承中创造性地改编、再创造,不断赋予其新的形式和内涵,如此不断传承、不断发展,这或许也是靖州苗族歌鼟具有顽强生命力的主要原因之一。第四,靖州苗族歌鼟的音乐音调、歌词都与地方语言密切关联,不仅简明朴实、平易近人、生动灵

① 酸话,既不是苗语,也不是汉语,是一种与当地汉语方言不同的汉语土语。

活,而且还具有浓郁的乡土气息和广泛的群众基础。

然而,20世纪以来,随着西方文化的输入,全球化、城镇化进程的冲击,数字媒体的影响,苗民原有的生活方式、生活习惯、审美追求、价值取向、文化观念等都发生了转变,致使靖州苗族歌鼟赖以生存的生态环境遭受破坏,也给歌鼟的传承与保护带来了前所未有的挑战。尽管近年来在各级政府、文化人士以及当地民众的努力下,靖州苗族歌鼟传承取得了一定成效,但依然不能从根本上扭转其濒临消亡的局面。不论从传承的生态环境看,还是从传人传曲的现状讲,靖州苗族歌鼟的传承之路依然任重道远。

习近平总书记在《浙江省文化工程项目系列丛书》序言中指出:"从区域文化入手,对一个地方文化的历史与现状展开全面、系统、扎实、有序的研究,一方面可以藉此梳理和弘扬当地的历史传统和文化资源,繁荣和丰富当代的先进文化建设活动,规划和指导未来的文化发展蓝图,增强文化软实力,为全面建设小康社会、加快推进社会主义现代化提供思想保证、精神动力、智力支持和舆论力量;另一方面,这也是深入了解中国文化、研究中国文化、发展中国文化、创新中国文化的重要途径之一。"不论是从非物质文化遗产保护的理论视角说,还是从弘扬民族文化的实践层面来看,围绕一个具有区域特征的民间歌种,挖掘与探讨包括其在该区域中以特殊的风俗习惯、语言特征、文化背景、经济条件、生存方式为基础所呈现出来的一个民间歌种的生成肌理、变迁历程、传承方式、作家与作品、音乐思想和文化意蕴等内容,都有着十分重要的理论价值和实践意义。

靖州苗族歌鼟作为一种独特的区域文化存在,它与苗族人民的生活密切关联。如著名文化学者费孝通在《中国农村的生活》中所说:"为了对人们的生活进行细致的研究,研究人员有必要把自己的调查限定在一个小的社会单位内来进行。"我们对靖州苗族歌鼟的研究,也有必要深入到靖州苗族民众的生活中去。

基于以上思考,我们以靖州苗族歌鼟为对象,将其置于社会文化发

展的背景中,从非物质文化遗产保护研究的视角切入,在搜集整理文献史料的基础上,深入田野调查,掌握一手材料,以马克思辩证唯物主义和历史唯物主义为指导,遵循历史与逻辑统一、理论与实践结合的原则,综合运用文献法、调查法、访问法、观察法、声像结合法、逻辑法等,围绕靖州苗族歌鼟的生成肌理、历史脉络、体裁题材、艺术特征、表演特色、功能价值、传承现状以及未来发展等方面展开有机、宏观、动态的理论与实践研究。

第一章　概念阐释与学术叙事

靖州苗族歌鼟是成功申报的国家级第一批民族民间非物质文化遗产,苗族歌鼟历史悠久,充分展示出了靖州浓厚的地方少数民族特色。近年来已经为越来越多的专家学者所关注。但"歌鼟"作为靖州苗族多声部民歌的称谓,其历史不长,并且还有鲜为人知的来历。

第一节　歌鼟的来历与分布

一、歌鼟的来历

苗族原本是没有本民族文字的少数民族,新中国成立后颁布的苗文由于诸种因素的制约,没有在靖州苗寨中实施开来。歌鼟作为靖州三锹苗寨人民用当地方言演唱的多声部苗族民歌总称,蕴含着靖州苗寨民族的独特认知。

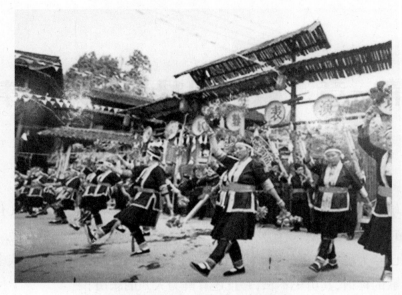

靖州苗族歌鼟表演场景（摄于地笋苗寨）

根据字典的释义，"鼟"是击鼓的象声词，如鼓声鼟鼟。但靖州苗寨对"鼟"却有独特的理解。在靖州苗族方言中，"鼟"读作"tēng"。这在苗族语言中一方面表示"阶梯""台阶""楼梯"等的级数，如第几级就是第几"鼟"；另一方面还有竞争、竞赛、你追我赶等意思，如歌唱比赛也称"鼟"歌。

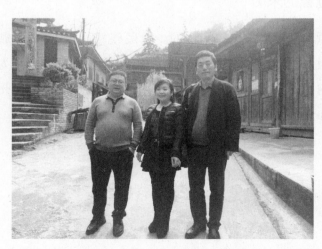

杨和平（左）、黎大志（右）与歌师潘志秀（中）合影于地笋苗寨

据潘和平《苗族"歌鼟"一词的来历》①一文介绍，在靖州苗族多声部民歌申报国家级非物质文化遗产时，负责组织申报的靖州县文化局为了给多声部苗族民歌取一个响亮、又能体现其特征和带有苗族特色的名字，征求了当地广大歌师的意见。其中，著名歌师潘志秀认为用"歌鼟"一词比较合适，一方面歌鼟本身就是多声部苗族民歌演唱形式的概括，从讲歌到起歌，再到和歌，层层叠加的特点正好符合"歌鼟"一词的意思，也可以说一个声部就是一鼟；另一方面，歌鼟能形象地反映众人和唱多声部苗族民歌的气势，就像鼓声一样磅礴、恢宏，这与"鼟"的原始词义也相吻合。经过专家学者的反复论证，认为"鼟"这个字接近苗族方言语音，又能贴切地反映出多声部苗族民歌的风格特点，就用"苗族歌鼟"代替"多声部苗族民歌"进行国家级非物质文化遗产项目申报，并获得成功。从此，苗族歌鼟作为靖州苗族多声部民歌的总称，被靖州人民及专家学者广泛接受。

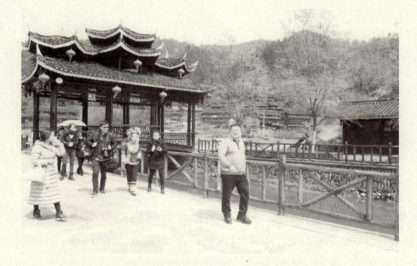

走进地笋苗寨（摄于2016.3.15）

① 潘和平. 苗族"歌鼟"一词的来历[J]. 广播歌选，2010(07).

二、歌鼟的分布

靖州苗族歌鼟集中分布在靖州三锹一带,三锹位于靖州苗族侗族自治县西部边陲,与贵州东南部交界。据文献记载,新中国成立前和新中国成立初期的这里被称为"锹里"地区。锹里地区占地面积约 240 平方千米,主要居住着苗族、侗族和汉族,其中苗族人口最多,侗族次之,汉族最少。原本各自有自己的民族语言、民族文化,但由于人口迁徙、通婚等原因,现今在民间习俗、服饰等方面,各族之间均无较大差异,歌鼟也成了当地苗族、侗族和汉族共同拥有的文化艺术。

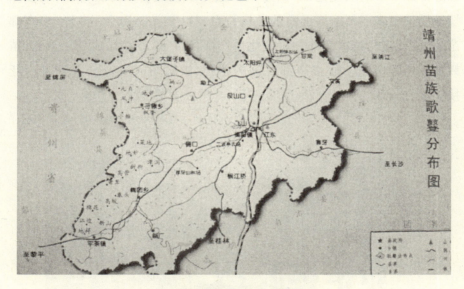

靖州苗族歌鼟分布图①

锹里地区可分为上锹、中锹和下锹。上锹包括今平茶镇的江边、地样、棉花和藕团乡的高坡、高营、老里、潭洞和新街八个村寨;中锹包括今三锹乡的地笋、凤冲、枫香、地庙、楠山、小榴和菜地七个村寨;下锹包括今三锹乡的元贞和大堡子镇的三江等地。② 其中,中锹是现今行政区划的

① 靖州县文化局. 国家级非物质文化遗产代表作——靖州苗族歌鼟申报材料,2006 年.
② 千年飞山. 我是苗族歌鼟传承人?![EB/OL].(2011-01-31). http://blog.sina.com.cn/s/blog_600118dd0100o485.html.

"三锹乡",下设枫香村、菜地村、地妙村、元贞村、凤冲村、小榴村、地笋村和楠山村。

靖州苗族歌鼟主要分布在上锹和中锹,下锹只有三江、皂里和茶坪等村寨会演唱歌鼟。随着人口的流动,靖州苗族歌鼟也被带到锹里之外的地区,如靖州县城,通道县的大坪、锅冲,以及贵州黎平的黄柏屯、德顺等。

第二节 苗族歌鼟研究叙事

20世纪50年代以来,靖州苗族民歌得到了系统的挖掘、整理,先后被收录在靖州文化部门编撰的《民间歌谣集成》《民歌集成》《民间音乐集成》《中国歌谣集成湖南卷》(靖州资料本)《靖州苗族民歌选》《国家级非物质文化遗产代表作——靖州苗族歌鼟申报材料》《靖州苗族歌鼟简易教材》《靖州民间歌谣曲谱集》《锹里花苗风情》《靖州苗族歌鼟选》等文献中。

苗族歌鼟音乐教材(龙景平提供)

靖州苗族歌鼟作为一种在特殊地域和特殊人群中形成与发展的民间歌种,与靖州苗族地方的自然、文化和谐共生。2006年6月,靖州苗族歌鼟申报成功,成为首批"国家级非物质文化遗产保护项目"。这个被称为"天籁之音""深山珍宝"的民族文化遗产开始广泛地出现在社会各界人士的视野之中。随着社会经济的不断发展,文化市场得到进一步繁荣,靖州苗族歌鼟也越发受到人们重视,吸引到众多音乐家的目光、观光客的眼

球和研究者的考察。1951年10月,中南军政委员会少数民族慰问团到靖县演出,为锹里人民群众送书画,开展宣传,并将苗族"歌鼟"《炉边合唱毛主席》进行加工整理,灌制成唱片公开发行。① 1986年,湖南省青年音乐家段长清、舞蹈家王小元到三锹采风后,依据苗族歌鼟"坐地歌"曲牌编创《醉了苗乡》。该节目先后获得全省和全国民族民间音乐舞蹈表演一、二等奖,②并于1987年随湖南民族民间歌舞团赴波兰参加第六届索斯诺维茨国际民间歌舞联欢节演出,获得一致好评。2005年,靖州苗族歌鼟入选"湖南省十大民族民间文化遗产",被《三湘都市报》专版推介。2006年靖州苗族歌鼟登上了中央电视台"民族民间歌舞盛典",同年又在北京民族文化宫大剧院进行"潇湘印象"专场演出。而今,各媒体、电台都争相报道靖州苗族歌鼟,为宣传这项非物质文化遗产项目起到了重要的作用。

藕团乡老里村(摄于2016.3.14)

① 谭薇.湖南靖州多声部苗族"歌鼟"研究[D].北京:中央民族大学,2010.
② 龙飞屿.湘西南苗族"歌鼟"的保护与传承[J].艺海,2008(2).

一、文论著述

随着20世纪50年代国家文化普查工作的深入开展,靖州苗族歌鼟逐渐被人们发现,也吸引了许多专家学者的眼球。吴宗泽的《靖州"三锹"多声部民歌调查与研究》①围绕靖州苗族民歌的孕育环境、人文背景、区域分布、音乐体裁及其与民族风俗的关系等方面展开了实地调查研究;徐庭芳的《试论靖县苗族多声部民歌的音乐特点》一文论述了靖州苗族民歌的演唱形式、节奏节拍、调式调性、和声结构以及变化音的运用等方面的特点,将靖州苗族多声部民歌概括为"旋律优美、跌宕多姿、曲调高昂、婉转动听、多种调式、节奏新颖、和声丰富、苗族风格,是我国多民族音乐宝库里一颗闪闪发光的明珠"②。李刚的《湖南靖县多声部民歌音乐研究》③着重分析了靖州苗族民歌在和声、复调、调式、声部组合以及音乐审美等方面的特征。袁世万的《湖南靖州苗族多声部民歌的音乐特征》④依

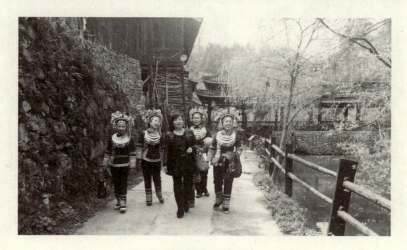

地笋苗寨民歌手

① 吴宗泽.靖州"三锹"多声部民歌调查与研究[J].民族艺术,1989(02).
② 徐庭芳.试论靖县苗族多声部民歌的音乐特点[J].怀化师专学报(哲学社会科学版),1986(02):113.
③ 李刚.湖南靖县多声部民歌音乐研究[J].衡阳师范学院学报(社会科学),2002(04).
④ 袁世万.湖南靖州苗族多声部民歌的音乐特征[J].中国音乐,2004(02).

据文献资料的记载和实地考察获取的音响资料,围绕靖州苗族多声部民歌的结构、旋法、和声语言、调式及歌词处理做出了自己的解读。

特别是在靖州苗族歌鼟成功申报国家级非物质文化遗产项目以来,靖州苗族歌鼟的学术研究在音乐本体、音乐民俗、社会功能、保护研究以及个案阐释等方面都取得了较为丰硕的成果。

在音乐本体研究方面:李强、张文华的《靖洲三锹多声部苗歌——歌鼟》①对三锹歌鼟的传承特点、形态特征以及发展问题展开探讨;李强、杨果朋的《怀化少数民族民间多声民歌研究》②通过对怀化地区多声部民歌的民族特性、劳作方式、地域特性对其形成与发展产生的影响进行分析,阐述了怀化区域内少数民族多声部民歌的特色,并探讨了该区域多声部民歌的当代传承发展问题。

与地笋苗族民歌手合影(摄于 2016.3.15)

王育霖、杨斯达的《音乐人类学视阈下的湘西苗族多声部民歌研究》③从苗族歌鼟的音乐特征出发,对其唱腔特点、调式调性特点、和声特

① 李强,张文华.靖洲三锹多声部苗歌——歌鼟[J].中国音乐,2009(4).
② 李强,杨果朋.怀化少数民族民间多声民歌研究[J].中国音乐,2011(4).
③ 王育霖,杨斯达.音乐人类学视阈下的湘西苗族多声部民歌研究[J].音乐创作,2015(6).

点、旋法、节奏节拍特点、曲式结构特点以及歌词特点等展开探讨;刘洁的《靖州三锹多声部民歌的音乐特征探究》①对靖州三锹苗族多声部民歌的传承情况进行了分析,并对其民歌唱腔特点、和声特色以及旋律节奏等方面进行探讨。史海峰的《湖南靖州苗族多声部民歌音乐特征解读》②通过对实地考察获取的音响资料和平时积累的文献资料进行分析,对湖南靖州苗族多声部民歌的音乐特征加以解读。

在音乐民俗研究方面:吴宗泽的《多彩"活化石"——歌鼟》③着重论述了靖州苗族歌鼟中山歌、担水歌、茶歌、酒歌、饭歌和三音歌的演唱习俗、演唱形式、表现内容及其艺术特征,为我们深入了解靖州苗族民歌与当地民俗生活的关系提供了重要的参考资料。

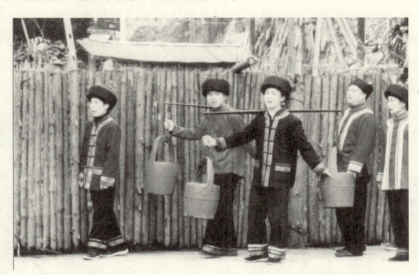

担水歌演唱场景④

在历史缘起研究方面:潘和平的《苗族"歌鼟"一词的来历》⑤介绍了"鼟"在苗族语言中的含义以及作为靖州苗族歌鼟称谓的由来;吴才德的

① 刘洁.靖州三锹多声部民歌的音乐特征探究[J].大众文艺,2012(10).
② 史海峰.湖南靖州苗族多声部民歌音乐特征解读[J].音乐时空,2015(6).
③ 吴宗泽.多彩"活化石"——歌鼟[J].广播歌选,2010(7).
④ 吴宗泽.多彩"活化石"——歌鼟[J].广播歌选,2010(7):17.
⑤ 潘和平.苗族"歌鼟"一词的来历[J].广播歌选,2010(7).

《浅谈苗族歌鼟的形成与发展》①对苗族歌鼟的形成与发展作了文化生态学层面的研究,文章提到自然生态是苗族歌鼟形成的主要因素,社会文化生态是苗族歌鼟赖以生存的重要环境基础,该文于2013年被《2011—2013中国民间文化艺术之乡全集》全文收录。

从表面上看,靖州苗族歌鼟只是一种苗家的民间歌唱方式,但在"以饭养身,以歌养心"的苗族人民心中,歌鼟的意义决不仅限于"歌唱"。在无文字的苗族,借用"歌"来完成记事、交流和传承功能,选择用"歌"作为记载并传承本民族文化的主要手段,他们喜庆节日以歌相贺,男女相恋以歌为媒,生产劳动以歌互助,丧葬祭祀以歌当哭,叙述苗史以歌相传。

在社会功能研究方面,谢科表的《饭养身来歌养心,要我戒歌实在难——苗族歌鼟的文化功能》②阐述了苗族歌鼟具有传承功能、婚姻纽带功能、休闲功能以及凝聚精神的功能;罗春文的《"天籁之音"——靖州苗族歌鼟的文化价值》③则从历史学、民俗学、文学艺术、音乐艺术的角度对靖州苗族歌鼟的文化价值进行了阐述。

靖州苗族歌鼟参与禁毒宣传活动

① 吴才德.浅谈苗族歌鼟的形成与发展[J].广播歌选,2010,(7).
② 谢科表.饭养身来歌养心,要我戒歌实在难——苗族歌鼟的文化功能[J].广播歌选,2010(7).
③ 罗春文."天籁之音"——靖州苗族歌鼟的文化价值[J].新闻爱好者,2011(2).

在传承发展研究方面,汪书琴的《苗族歌鼟:夹缝中的艰难生存》①以鲜活的调查资料,肯定了靖州苗族歌鼟自2006年成功申遗以来取得的成效,也分析了靖州苗族歌鼟传承发展面临的困境;龙飞屿的《湘西南苗族"歌鼟"的保护与传承》②一文对苗族歌鼟的现状展开了详细的叙述,文中提出社会进步所带来的文化冲击以及文化生态的改变是导致歌鼟面临生存危机的重要原因。同时,作者对歌鼟的传承和发展提出了具有可操作性的建议,认为在做好歌鼟的保存工作,极力保护歌鼟的文化生态环境的同时,要突破自我,实现与时俱进的发展;朱亚宗、黄松平的《现代文明冲击下靖州苗族歌鼟的传承与保护研究》③与罗春文的《靖州苗族歌鼟的保护与传承》④对现代文明冲击下靖州苗族歌鼟的传承与保护所面临的困境、存在的问题以及建议对策进行了更为具体的阐述,认为苗族歌鼟所面临的困境不仅来自于社会文明的冲击,还有其自身文化的局限性。

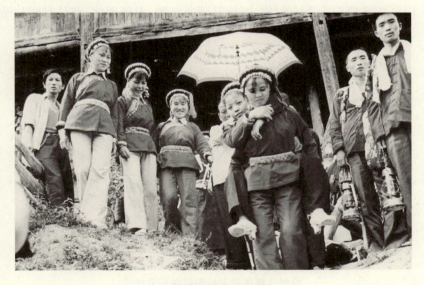

靖州苗族婚嫁歌场景

① 汪书琴.苗族歌鼟:夹缝中的艰难生存[N].中国民族报,2008-4-18(009).
② 龙飞屿.湘西南苗族"歌鼟"的保护与传承[J].艺海,2008(2).
③ 朱亚宗,黄松平.现代文明冲击下靖州苗族歌鼟的传承与保护研究[J].湖湘论坛,2013(2).
④ 罗春文.靖州苗族歌鼟的保护与传承[J].今日科苑,2010(4).

王真慧、张佳、龙运荣的《全球网络时代的非物质文化遗产保护困境与对策——以靖州苗族歌鼟的传承与发展为例》①就提到民族文化的重要性尚未得到完全正视、文化惠益分享机制尚未建立、民族文化保护法规存在较大缺失等原因,都导致了民族文化的发展和保护工作的成效十分薄弱。并且提出了利用网络手段传播非物质文化遗产的五项措施,一是整合行政资源,理顺文化管理体制;二是建立健全非物质文化遗产发展与保护的政策、法律和措施;三是进一步挖掘民族传统文化价值,唤起广大民众的文化保护与发展意识,激起最广泛的文化保护与发展的社区参与;四是进一步构建和谐的媒介生态,特别是加强民族地区和农村地区文化传播媒介生态建设,为民族文化发展创造有利的传播环境;五是进一步加大民族文化传播网络建设。刘玮、李燕凌、何李花的《社会学视角下非物质文化遗产的传承与发展——以靖州苗族歌鼟为例》②从社会学视野出发,以苗族歌鼟作为研究对象,探析其历史渊源、发展现状,并从品牌打造、

靖州苗族民歌进校园教学传承场景

① 王真慧,张佳,龙运荣.全球网络时代的非物质文化遗产保护困境与对策——以靖州苗族歌鼟的传承与发展为例[J].探索,2011(2).
② 刘玮,李燕凌,何李花.社会学视角下非物质文化遗产的传承与发展——以靖州苗族歌鼟为例[J].传承,2011(31).

推陈出新、文化培养、特色宣传、产业开发五个方面提出促进靖州苗族歌鼟发展的措施。

潘志秀的《课堂教学是歌鼟传承的有效途径》①论述了靖州苗族歌鼟传承的重要性和紧迫性,对比分析了各种传承途径,认为苗族歌鼟进校园、进课堂,实行课堂教学是最有效的传承途径,并根据作者本人的传承经历和教学实践经验,阐述了苗族歌鼟课堂教学的具体方式方法;谢弟佩的《领悟声音艺术——靖州苗族歌鼟音乐教材教学探索》②一文探索了靖州苗族歌鼟音乐教学规范化、专业化发展之路和教学方法等,为靖州苗族歌鼟的学校教育传承提供了参考。

二、硕博专题

靖州苗族歌鼟作为一种在特殊地域和独特人文环境中形成并发展起来的非物质文化遗产项目,具有独特价值和丰富意蕴。近年来,已有部分硕士将其列为专门的研究课题。

现场表演(摄于 2016.3.15)

① 潘志秀.课堂教学是歌鼟传承的有效途径[J].广播歌选,2010(7).
② 谢第佩.领悟声音艺术——靖州苗族歌鼟音乐教材教学探索[EB/OL].(2015-10-09).

龙飞屿的《湘西南多声部苗族"歌鼟"研究》①以靖州苗族歌鼟为对象,在查阅相关文献和深入田野调查的基础上,从历史视野梳理了靖州苗族歌鼟的历史渊源及发展脉络;从文化视角阐述了靖州苗族民风民俗、民族语言、自然生态和人文环境对歌鼟音乐本体产生的影响;从音乐角度论述了靖州苗族歌鼟的声乐艺术特征;从美学哲学视阈总结了靖州苗族歌鼟的活态现状与发展策略。

武玉婷的《苗族歌鼟——靖州锹里地区多声部民歌调查研究》②立足于靖州苗族歌鼟的研究视角,在田野调查基础上结合文献追踪,描述了承载靖州苗族歌鼟的文化环境和自然生态景观,梳理其历史渊源与发展历程;运用音乐分析方法,探究靖州苗族歌鼟的演唱形式及其呈现的规律性特征;最后从靖州苗族歌鼟的生存现状、保护现状及其发展趋势等方面阐述自己的观点。

靖州苗族饭歌、酒歌(摄于藕团乡老里村)

① 龙飞屿.湘西南多声部苗族"歌鼟"研究[D].长沙:湖南师范大学,2008.
② 武玉婷.苗族歌鼟——靖州锹里地区多声部民歌调查研究[D].西安:陕西师范大学,2010.

谭薇的《湖南靖州多声部苗族"歌鼟"研究》①运用民族音乐学的理论与方法,在田野调查掌握一手资料的基础上,结合文献的梳理,描述了靖州苗族歌鼟称谓的来历及其形成与发展历程,结合当地的自然生态、人文环境、文化观念和审美习性等,对靖州苗族歌鼟进行了比较科学的分类;依据田野调查获取的录像、录音、曲谱、唱词等展开形态分析,阐述了靖州苗族歌鼟在节奏节拍、旋律旋法、调式调性、声部组合、曲式结构、唱词和演唱等方面的特征;最后围绕着靖州苗族歌鼟的传承现状与发展路径阐述了自己的认识。

此外,靖州苗族民歌的多声部特点,也在一些多声部民歌研究的论文或著作中有所涉及,如樊祖荫的《我国多声部民歌的分布与流传》②中讲到苗族民歌的分布,并认为分布在靖州苗族地区的歌鼟应当称为"苗侗汉锹歌"。另外,在樊祖荫的专著《中国多声部民歌概论》③中设有专门的苗族多声部民歌一节,对苗族多声部民歌的分布、本体特征等作了系统的分析;冯光钰、袁炳昌等编写的《中国少数民族音乐史》、田联韬主编的《中国少数民族传统音乐》等论著中都有对"歌鼟"的概括性介绍。

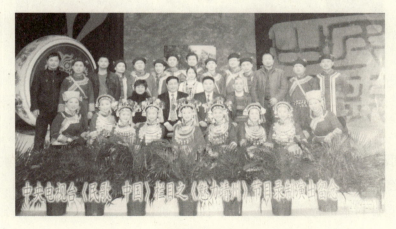

(潘志秀供稿)

① 谭薇.湖南靖州多声部苗族"歌鼟"研究[D].北京:中央民族大学,2010.
② 樊祖荫.我国多声部民歌的分布与流传[J].音乐研究,1990(01).
③ 樊祖荫.中国多声部民歌概论[M].北京:人民音乐出版社,1994.

通过文献检索,国外未见有影响的靖州苗族歌鼟研究成果。国内关于靖州苗族歌鼟的研究,诸多学者提出了颇有价值的观点,极大丰富了靖州苗族歌鼟理论研究,为我们的研究提供了大量的参考资料和借鉴方法。然而,由于靖州苗族歌鼟的历史渊源和本体构成较为复杂,许多学者未能深入调查,其研究还停留在一般的现象分析和描述层面,对于靖州苗族歌鼟形成发展的背景、历史渊源、美学意义以及在民族音乐文化中的地位和作用等方面,并没有进行更加深入的阐释,对其生成学理和活态现状也没有进行深度的研究。而且通过田野调查,我们认为,靖州苗族歌鼟无论从表演程式与传承人现状来看,还是从传承曲目与生态环境来说,均处于濒危边缘。

好客拦门酒(摄于地笋苗寨,2016.3.15)

我们认为对于一个区域文化品种的研究,不仅要把它置于中国文化发展的历史背景中,广泛挖掘整理与靖州苗族歌鼟相关的文献资料,深入靖州苗族村寨进行实地调查,力争获取有价值的音像、图片、文字、音乐考古实物、文献书谱资料等,而且还要学习借鉴民族音乐学、音乐人类学、地理文化学、文艺民俗学等研究方法,对其历史文化意蕴进行理论分析与归纳,并给予客观、公正的评价。因此,我们以靖州苗族歌鼟为对象,将其置于非物质文化遗产保护的语境下进行研究,深入开展田野调查,获取一手

资料,结合文献记载和艺人口述史料,从其产生的环境背景、历史源流、声腔特色、音乐本体、表演特征、传承发展等方面作系统探索,进而对靖州苗族歌鼟的传承与保护提出建设性对策。这对于抢救、保护国家非遗项目的靖州苗族歌鼟具有现实意义和传承价值;对于开发、利用国家非遗项目的靖州苗族歌鼟具有理论意义和实用价值。

第二章 生态环境与人文景观

夏日云、张二勋主编的《文化地理学》指出："人类的文化活动是在一定的自然和社会政治经济条件下进行的,由于各个国家、各个地区的具体条件不同,就使文化活动和文化现象在各个地域表现出明显的差异性。"① 靖州苗族歌鼟就是在靖州独特的生态环境与人文景观中孕育、创生和发展起来的艺术样式。

第一节 多样并存的自然生态

靖州地处湖南西南边陲,湘黔桂三省交界地带。境内优越的地理位置、独特的地形地貌、适宜的气候温度和丰富的自然资源,把靖州山河装点得多姿多彩,成为集天地之灵气,揽日月之精华的沃土,成为湘西南部一块富饶而美丽的土地。

① 夏日云,张二勋. 文化地理学[M]. 北京:北京出版社,1991:16.

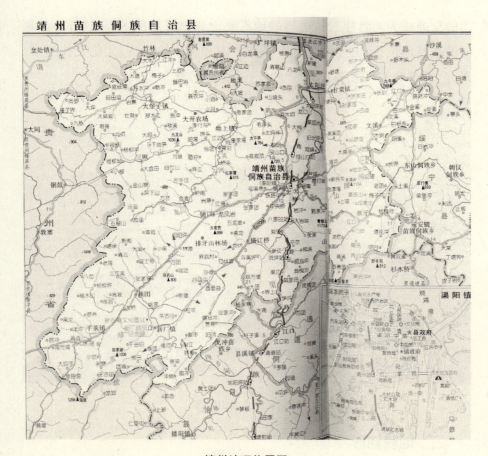

靖州地理位置图

一、地理位置

靖州位于湖南省西南边陲,西通贵州,西南与广西相连,在湖南、贵州与广西的交界地带,北纬26°15′25″~26°47′35″,东经109°16′4″~109°56′36″。县境南起平茶镇小岔村,北止甘棠镇山门村,东抵文溪乡宝冲村,西达大堡子镇铜锣村,东西横跨约68千米,南北长约58千米,总面积约2210平方千米,约占怀化市总面积的8%,占全省总面积的1.05%,今属怀化市。

靖州,东与绥宁相邻,南与通道侗族自治县毗邻,西与贵州省黎平县、锦屏县、天柱县相接,北通会同。靖州凭借得天独厚的地理位置和便利发

达的交通成为湘黔桂三省边境的地区要道和物资集散中心,具有十分重要的战略地位;历史上也曾是中原与岭南和贵州的经济、文化交往纽带,素有"八邦会靖""黔楚门户""湘桂孔道"等美誉。

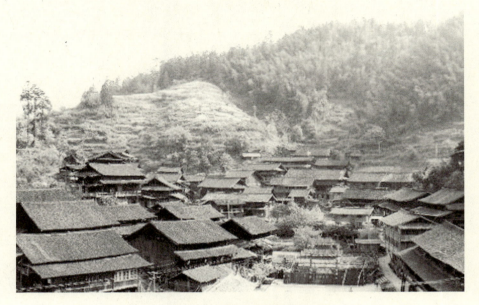

靖州三锹九龙山苗寨

二、地貌地形

靖州地处雪峰山褶皱隆起带南端,云贵高原东端斜坡的山丘地带,既多崇山峻岭,又有丘陵、盆地交错,地貌多样。地势东西南部三面高峻,北部低缓,中部为狭长山间盆地,整个地势由南向北倾斜,呈"V"状展开。山地是靖州的主要地貌类型,占全县总面积的五分之四。其次分别为平原、丘陵、岗地、水域。

山地是靖州的主要地貌类型,有"八分半山一分田,半分水域加庄园"的说法。山地集中分布在境内东、西两侧,以中山、中低山最为常见,海拔一般在500米以上,层峦叠嶂,沟壑纵横。东部的青靛山是县境最高峰,海拔约1173米。山谷、盆地主要分布在中部区域,地面较为开阔,间有小山丘,海拔约在300米~400米之间;水域、丘陵主要分布在北部区

域,地势起伏和缓,海拔约在 400 米～600 米之间,北部区域的太阳坪咸池为县境最低处,海拔仅 278 米。

元贞瀑布:苗族歌鼟"姊妹歌"典故的发生地

三、水文状况

靖州县属沅水流域,境内溪河纵横密布,地表水系发达。流水下切和风化作用对地表的塑造显著,切割强烈,侵蚀和堆积地貌发育颇丰。据统计,境内大小河流 101 条,河流总长 1021 千米。靖州县境内由于受地势东西南三面高而北面低的影响,大多数河流都发源于东西两侧山地,向中部流入渠江,再往北汇入沅水,整个水系呈树枝状,构成境内的渠江、四乡河、地灵河、广坪河、老鸦溪和地脚溪六大水系。

渠江是县内最大的河流,发源于贵州黎平县,南北纵贯全境。渠江,有渠水、芙蓉江和南川河等多种称谓。经飞山、渠阳、甘棠、太阳坪 5 个乡镇从县城东部流向北部,境内长约 72.5 千米,宽约 70～150 米,年平均流

量约88立方米/秒；四乡河是县内的第二大河，发源于平茶西南部，流经境内的平茶、藕团、新厂等地，由边团溪、马路口溪、三桥溪、落河、黎江溪等大小河流汇集而成，流域面积约612平方千米，平均流量2.98立方米/秒；地灵河发源于三锹天龙山，自西向东流经铺口、坳上等地，于会同注入广坪河，流域面积342平方千米，平均流量约2.8立方米/秒；广坪河发源于三锹坪下山，自南向北流经枫香、地笋、堡子、岩寨、黄潭、阳家等地，由岩寨溪、地笋溪等支流汇集而成，流域面积802平方千米，平均流量约2.51立方米/秒；老鸦溪发源于绥宁县东山乡，流经境内寨牙、磨石、城墙、新乐等地汇入渠江，境内有中腰团水、岩脚溪等支流汇入，流长33公里，流域面积约280平方千米；地脚溪又名文溪，发源于文溪村和鸿陵山东麓，流经甘棠、沙洲头等地，流域面积约115平方千米，平均流量1.3立方米/秒。

四、气候温度

独特的地貌地形造就了靖州独特的气候条件。靖州属亚热带季风湿润气候，气候温和，雨量充足，四季分明。在地貌的影响下，形成了明显的山地气候特点，冬无严寒，夏无酷暑，年平均气温约16.8℃。历年平均降雪8.4天，连续降雪时间一般不超过2天，积雪时间较短。从降水季节分布来看，靖州春夏多雨，秋季少雨。夏季的6月到8月降水量最多，平均降水量约468毫米，占总降水量的35.8%；其次是春季的3月到5月，平均降水量约457毫米，占总降水量的34.7%；秋季的9月到11月平均降水量约343毫米，占总降水量的18.6%；冬季的12月到2月降水量最少，平均降水仅有143.8毫米，占总降水量的10.9%。因此在靖州夏、秋雨季经常发生洪涝灾害和秋旱。此外，境内山多云雾大，日照偏少，日照率为30%，无霜期长达290天。热量丰富，生长季节长，十分适合杨梅、柚子等水果和油菜、稻谷等农作物生长。

五、自然资源

靖州自然资源丰富，地阜物华。山多地多，物产丰富是靖州自然资源

的主要特点。境内拥有330万亩土地,其中林业用地约263万亩,耕地约23万亩。林业用地中84.7%属于板页岩母质发育形成的土壤,土层深厚的酸性土壤,孕育了丰富的森林资源。这里有银杏、山蜡梅、楠木、胡桃、香果树、杜仲、红豆杉等珍贵稀有树种,有香菇、木耳、黑草、贤藏、天麻等自然生长的中草药名贵药材,有桃、李、梅、梨、柿、栗、橘、橙、血橙、核桃、猕猴桃、木洞杨梅等水果树种,特别是木桐杨梅和八龙油板栗,更是声名远扬,靖州因此有"杨梅之乡""板栗之乡"的称号。耕地中以稻田占地最多,稻田土质以潴育性水稻土为主,这类土壤耕层适中,含水优越,有机质养分含量较高,有利于水稻等农作物生长。

靖州杨梅节活动场景

靖州水资源总量约33.09亿立方米/年,其中当地水资源总量约24.40亿立方米/年,地表水水量约21.99亿立方米/年,占水资源总量的90.1%;地下水约2.41亿立方米/年,占水资源总量的9.9%。水能理论蕴藏量8.31万千瓦,可开发量为4.7万千瓦,约占理论蕴藏量的56.6%。

靖州这片土地,不仅拥有丰富的土地、森林、农产品资源,而且还蕴藏

着丰富的矿产资源。清代光绪年间的《靖州乡土志》中记载说:"大油之乡金作田,沤溪冲底铁沦泉;百夫身手不足骋,一日温饱道是贤。"这是靖州采矿情形的生动描绘。目前靖州已勘探出金、铁、铜、钒、锰、铅、铀等金属矿产;煤、黏土、重晶石、石灰岩等非金属矿产。此外,全县境内黄金矿藏多,尤其是渠江流域的黄金矿藏储量,堪称"淘之不竭、取之不尽"。

第二节 多层景观的历史人文

靖州历史源远流长,人文底蕴深厚。在历史的演变历程中,靖州人民凭借自身的智慧和勇敢,创造了形式多样、蕴含丰富的艺术文化样式,积淀了深厚的历史文化传统。

一、区划沿革

据该县太阳坪境内出土文物的考古证明,早在距今约5万年~约3万年的旧石器时代,就已经有原始先民在这片古老的土地上生产劳作、繁衍生息。靖州在夏商西周时期为荆州西南要腹之地;春秋战国时期属楚黔中地;秦代为黔中郡辖地;汉至西晋时期划归武陵郡镡成县地;东晋至南朝宋、齐为武陵郡舞阳县地,梁至陈代为南阳郡龙檦县地;隋代改设为沅陵郡龙檦县地;唐代初年为叙州郎溪县南僚地,唐代中期侗族大姓杨氏曾自称诚州、徽州;五代梁乾化元年(911年),马殷遣吕师周破飞山后,归附于楚;宋初为羁縻诚州,杨氏据之;太平兴国五年(980年)杨通宝被封为诚州刺史;熙宁九年(1076年)收复,元丰四年(1081年)复置诚州;元祐二年(1087年)七月改为渠阳军,元祐三年(1088年)废军州为砦,隶属沅州;元祐五年(1090年)复置诚州及渠阳县,为羁縻州;崇宁二年(1103年),杨晟臻纳贡归附,遂以安靖之意,改诚州为靖州,靖州之名始于此;绍兴八年(1138年)改渠阳县为永平县,州、县同治;靖州辖永平、会

同、通道 3 县,属荆湖北路;元至元十二年(1275 年),改靖州为靖州路,治永平;十三年建立靖州安抚司,翌年,改为靖州路总管府,属湖广行中书省。

明太祖乙巳年(1365 年),靖州路易名为靖州军民安抚司。洪武元年(1368 年)降为州,三年升靖州府,九年复降为州,同时废永平县,只存靖州,直隶湖广布政使司,领会同、通道、绥宁 3 县。洪武十八年(1385 年)设靖州、五开(贵州黎平县)、铜鼓(贵州锦屏县)3 卫,都隶属于靖州。万历二十五年(1597 年),改天柱所为天柱县,隶于靖州,共领会同、通道、绥宁、天柱 4 县。清代顺治四年(1647 年),仍置靖州直隶州,属湖广布政使司。雍正四年(1726 年),天柱县改隶贵州镇远府。乾隆三年(1738 年),贵州锦屏县之平察、善理、新四、营寨 4 乡划入,宝庆府(邵阳)的城步县划入,乾隆六年(1741 年),复归宝庆府。至清末,靖州管辖会同、通道、绥宁 3 县。

民国二年(1913 年),靖州改称靖县,属辰沅道;民国十一年(1923 年)湖南废除道制,靖县直属于省;民国二十四年(1936 年)改属湖南省第四行政督察区;民国二十五年(1937 年),改属湖南省第七行政督察区;民国二十九年(1940 年),改属湖南省第十行政督察区。

1949 年新中国成立后,设立靖县;1950 年 1 月至 1952 年 8 月划属会同专区;1952 年 8 月至 12 月划属芷江专区;1952 年 12 月至 1959 年 3 月划属黔阳专区;1959 年 3 月靖县与通道合并,改为"通道侗族自治县",县机关移驻县溪镇;1961 年 7 月恢复靖县建制,隶属关系不变;1968 年 4 月,黔阳专区改称黔阳地区,靖县随属黔阳地区;1981 年 6 月,黔阳地区改为怀化地区,靖县随属于怀化地区;1987 年,经国务院批准,靖县更名为"靖州苗族侗族自治县";1997 年怀化撤地建市,靖县随属怀化市;2015 年,靖州苗族侗族自治县辖三锹、太阳坪、藕团、文溪、寨牙 5 个乡,渠阳、新厂、甘棠、坳上、大堡子、平茶 6 个镇,下设政府驻地河街社区。

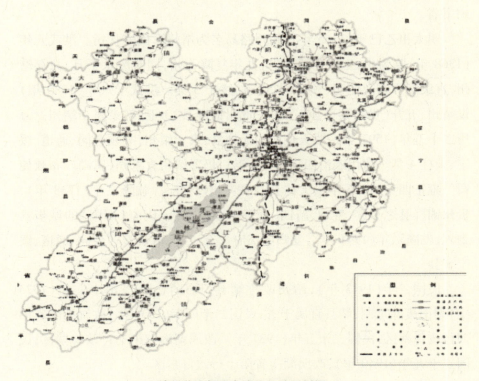

靖州苗族侗族自治县行政区划图

二、民族分布

靖州苗族侗族自治县是一个多民族聚居的山区县,境内有苗族、侗族、回族、壮族、水族、白族、彝族、畲族、佤族、傣族、土家族、朝鲜族、毛南族、维吾尔族等30余个少数民族。其中苗族人口最多,侗族次之。2015年全国人口普查数据显示,靖州苗族人口占全县人口总数的49%,侗族人口占27%。

靖州的苗族历史悠久,源于黄河流域的炎帝、黄帝、蚩尤三大部落时中原最强大的集团——九黎部落,蚩尤是九黎部落的首领。涿鹿之战,九黎大败,部落南迁,后经发展,成为实力雄厚的少数民族。"三苗"时期,

由于遭到尧、舜、禹的不断攻击,苗民被迫迁徙,进入到洞庭湖、鄱阳湖流域的"荆楚"地带,被称为"南蛮"。春秋战国之际,因战事,苗民又被迫西迁,入住以沅江流域为中心的湘黔川鄂桂五省交界地带的武陵郡,因此又被称为"武陵蛮",这时已经有苗民到达靖州。《渠阳边防考》记载,"靖州渠阳治境诸夷种落有生苗、熟苗、峒蛮"。所谓"生苗、熟苗"指的就是苗族,而"峒蛮"则指侗族。现今苗族主要分布在靖州的三锹、藕团、太阳坪、铺口、寨牙、横江桥、文溪、大堡子、平茶、新厂、幼上、甘棠、江东以及渠阳等乡镇。

关于侗族的来源,学界众说纷纭、莫衷一是,但普遍认为是由古代越族中的一支发展而来,但具体是哪一支,由于年代久远,还没有得到确切的考证。侗族在古代史料文献中,有"侗僚""侗苗""峒蛮""溪洞""仡伶"等称谓。如南宋爱国诗人陆游作的《老学庵笔记》(第四卷)中提到,"在沅、辰、靖州等地,有仡伶",这说明宋代时期,侗族已经在靖州聚居。靖州的侗族如今主要分布在寨牙、文溪、江东、横江桥、铺口、平茶、新厂、藕团、三锹、坳上、甘棠以及渠阳等地,与苗族等其他兄弟民族杂居。

总之,靖州苗族、侗族都有悠久的历史和灿烂的文化。长期以来,他们与其他兄弟民族互帮互助、休戚与共,在靖州这块古老的土地上书写了一个个传奇故事,形成了独特的民族文化。

三、民间民俗

靖州以苗族人口居多,他们与其他民族长期杂居在一起,形成了大杂居、小聚居格局。多民族文化的交融与本民族在历史上的长期文化积淀,形成了苗族独特的民族风俗,并广泛渗透在社会生活的方方面面。

(一) 生活习俗

受独特地貌的影响,靖州苗民多依山建寨,或傍水而居。房屋多为木质结构的平楼或吊脚楼,一般屋内建有"火塘",用以取暖以及会客。苗族饮食以稻米为主,以薯类、粟米和玉米为辅。勤劳的苗民一般都有自制酸菜、油茶、雕花蜜饯、米酒的习惯。其中油茶是靖州苗民最为喜爱的食

物之一,这种油茶是把糯米、黄豆、花生用油炒熟加以茶水冲服而成,味道十分香甜可口。不仅是苗民们饭前必饮之物,更是常被用以招待宾客。好客是苗家的优良传统,一家有客,各户轮宴成为苗家待客之道。但逢节日喜庆,苗家都要制作糯米糍粑自食或馈送亲友。由于居住环境气温低、湿度大,苗家也有饮酒、喝茶、吃酸的习俗。

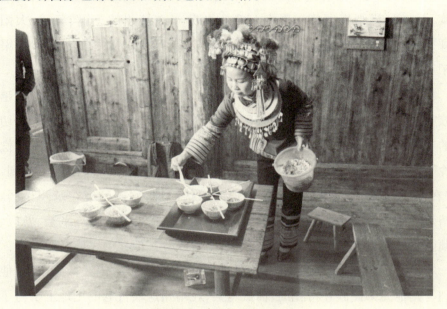

上油茶(摄于地笋苗寨,2016.3.15)

在服饰方面,靖州苗族崇尚自然简朴,布料多为自产。男子穿对襟上衣,以裤代裙,打绑腿,头戴花边帕,束腰带。女子上衣环胸镶花边,配各种银饰,下穿绣花百褶裙。苗族妇女的服饰别具风格,最引人注目的就是头帕、银饰了。苗族妇女包的头帕一般有一丈长,为青蓝两种颜色的黑白相间的衬花格子。不同地区的苗民其包头方式也不一样,因此自然地成为区分不同地区苗民的特征。另外苗族妇女一身装束中最讲究的就是银饰,项圈、手圈、戒指、银带、耳环、银针筒等银饰遍布全身,是苗族服饰中最耀眼的装饰物。

(二)节日习俗

说起民族节日,靖州苗族有各式各样的节日,如甜藤粑节、牛王节、尝

新节、歌会节、芦笙节、苗年节等。其中最为重要的当属农历七月十四的歌会节和七月十五的芦笙节。

七月十四歌会节是靖州苗族同胞的传统娱乐节日。在这天，靖州与来自其他各地的成千上万的男女老少们竞相歌唱。歌颂内容题材广泛，不仅有流传已久的故事歌，歌颂英雄事迹的叙事歌，倾诉男女爱情的情歌，还有鼓舞民族团结奋斗、憧憬美好未来的赞歌。每年的这天，不少远近闻名的歌手都会慕名而来，真是"歌手云集千首少"，靖州苗寨歌声四起，热闹非凡。

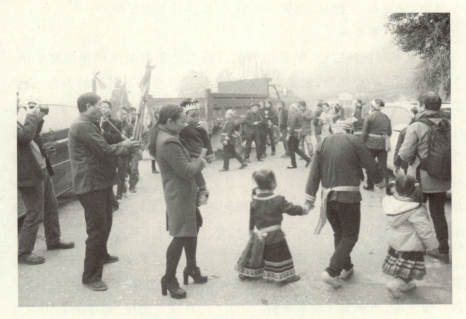

苗族芦笙送客（摄于老里村，2016.3.14）

当然七月十五的芦笙节也是历史悠久，别具特色。"吹笙踩堂"作为一种祈求风调雨顺、五谷丰登的仪式，从古到今被苗族人民世代相传。芦笙舞成为靖州苗民们每年必不可少的艺术活动，规模最大的就是每年七月十五的芦笙节。在这一天，周围数十里的男女老少身着盛装，汇聚一堂，进行吹笙踩堂舞。苗民舞姿灵活自如、优美动人，给人欢乐振奋的感受，展示着独特的艺术魅力和浓郁的民族风格。

（三）婚丧习俗

靖州苗族崇尚婚姻自由，重爱情轻门第，重人品轻礼金。男女可通过"玩山""坐茶棚""会姑娘""找朋友""坐夜"等多种社交活动进行自由恋爱，以歌为媒，自许终身。在苗族家庭中，男女社会地位平等，苗家妇女独立自主。只有在极少数苗族地区，还存在着"舅霸姑婚""入赘"等古代社会婚姻制度的残余习俗。

在丧葬方面，苗族主要实行入棺土葬。无论谁家有人逝世，只要哭声一起，四邻皆来祭奠帮忙。对于正常死亡的成年人，要先用桃叶或菖蒲煮水沐浴，穿寿衣，上柳床，停柩一日至二日，择日上山安葬。

（四）农事习俗

受自然环境的影响，勤劳俭朴的苗族人民靠农业生产来维持生活。"在自然经济的作用下，农业生产与自然节气有着密不可分的关系，这种影响小到每天的饮食和作息，大到苗族节庆的设置和安排，与苗族人民的生活文化息息相关。"①一年四季中的每一天，苗族人民遵循时辰规律，日出而作，日落而息。从早起辛勤劳作到准备全家的晚饭，苗族人民每日都要做家务和农活，过着自给自足的生活。在这样的生活方式下，苗民们用他们的聪慧头脑"根据一年之中农作物的不同生长阶段规划出各种农事节庆，利用农闲时间走亲访友、操办婚嫁、商贾交易"②。

其中比较具有特色的农事习俗主要有二月、八月吃灶饭，农历二月为春灶，在春天播种之前，祈求天地恩赐祥瑞，风调雨顺。八月是秋灶，以丰收祭报土地，祈求来年农事顺利。还有"三月三吃甜粑，每年的农历三月初三，在万物复苏的季节里，苗族妇女用在野外采集的甜藤磨成汁与糯米混合"③，做成香甜清新的甜粑，在夏季食用能够防暑降燥。此外还有四月八吃黑米饭、七月卯日尝新、十五踩堂等习俗。

① 王艳晖.湖南靖州花苗服饰研究[D].苏州：苏州大学,2011.
② 王艳晖.湖南靖州花苗服饰研究[D].苏州：苏州大学,2011.
③ 王艳晖.湖南靖州花苗服饰研究[D].苏州：苏州大学,2011.

(五) 民间信仰

由于旧时艰难的生存条件和生活环境,在苗族人民的心中,种族和血缘亲族意识十分强烈,正是祖祖辈辈的艰难迁徙、繁衍和创业,才使得族人拥有现在适宜的生存环境,才使种族得以不断延续。因此,在苗族存在着较为单纯简单的宗祖信仰习俗。苗族人对祖先都极其尊敬,不仅在重大节日要进行祭祖,甚至把祭祖意识渗透到生活中的点点滴滴。但凡平时有什么美味佳肴,进餐前都要先酌酒于地,以示祖先先饮,方可举杯饮酒。

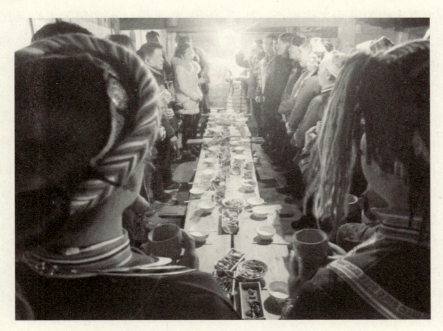

靖州苗寨龙头宴上唱酒歌(摄于老里村,2016.3.14)

在苗族,每家每户堂前都设有祭祖的灵台,台前摆有牌位,牌位前香火不断。"除了堂屋中的牌位具有宗祖的象征意义外,旁屋中的火塘也具有显现祖先神灵的神秘意义。"①在苗族人看来,死亡并不意味着生命的完结,而是生的另一种转化形式,灵魂在另一个世界里依旧存在,而火

① 王艳晖.湖南靖州花苗服饰研究[D].苏州:苏州大学,2011.

塘就是神灵和祖先盘踞来往的集聚点,也是人民与神灵沟通交流的场所。火塘成为苗族家庭最重要的活动场所,全家围坐议事时只有男主人拨撩生火,且不准向火塘抹鼻涕、吐唾沫、烘衣服,更不能有从火塘中央跨过等对祖先大不敬的行为。他们认为火塘关系着整个家庭的家神[①],因此格外重视。

四、民间艺术

靖州苗族,是一个充满着智慧的民族,它不仅拥有光辉的历史,更有着丰富多样的民间文化遗产。神话、传说、故事等口头文学艺术以及民歌、舞蹈、工艺等民间艺术,内容丰富,形式多样,具有独特的民族特色和浓厚的乡土气息。

(一)民族语言

靖州境内主要流行苗语、侗语、汉语和酸话四种语言。苗语是苗族人的语言,属于汉藏语系苗瑶语族的苗语支。主要分布在川黔滇、湘西和黔东南苗族聚居区。靖州苗族有花苗、青衣苗等支系,同操苗语,虽然不同地域在语音上略有差异,但对彼此间的交流没有太大影响。侗语是侗族人的语言,属汉藏语系壮侗语族侗水语支,主要分布在贵州、湖南、广西三省交界的侗族聚居区。以贵州锦屏县南部侗、苗、汉族杂居区为分界线,侗语分为南部方言区和北部方言区。靖州的侗语属南侗方言。靖州的汉语属西南官话,它既是汉族人民的共同语言,也是汉族与其他兄弟民族日常交流用语。

此外,在靖州还有一种特殊的语言——酸话,酸话在语言学中被理解为是由汉语、侗语、苗语交融混杂而形成的土语,主要分布在湖南、贵州、广西三省交界地带。田野调查显示,酸话在靖州集中分布在三锹乡、藕团乡和平茶镇的苗族居住区域,并且是苗族歌鼟的主要演唱语言。据当地歌师、歌手介绍,靖州苗族歌鼟用苗语有些是唱不好的,除去"饭歌"用纯

① 王艳晖.湖南靖州花苗服饰研究[D].苏州:苏州大学,2011.

苗语演唱外,一般都要用酸话演唱才动听,才有韵味。

(二)民间文学

在过去,苗族是一个没有文字的民族,民族文化的传承主要寄托于口头传递,从而造就了苗族丰富的民间口头文学艺术,传唱古今的苗歌便是其中出色的表现形式之一。苗歌以其通俗易懂、内容丰富、用词精炼等艺术特点成为传承苗族民间文化的重要载体。此外,苗族的民间文学艺术还有神话、传说、故事、童话、寓言等。苗族民间流传的神话作为古老的中华文化的一部分,反映了苗族同胞在大自然面前的生活状态,描绘了苗族人民对自然现象的无限想象,记录了苗族祖辈认识、改造自然的光辉历史。而苗族的民间传说和故事则从多个侧面反映了苗民的生产活动、生活方式以及反抗统治剥削势力的历史,抒发了苗族人民的思想感情和对未来的美好愿望。这些神话、传说、故事有歌颂劳动人民的勤劳勇敢的,如《卖柴汉》《洪水滔天》《涨满天水》《三兄弟》《人的故事》等;有颂扬反抗统治阶级压迫的,如《姚民敖起兵抗劳役》《潘金盛阻马殷》《乾嘉起义

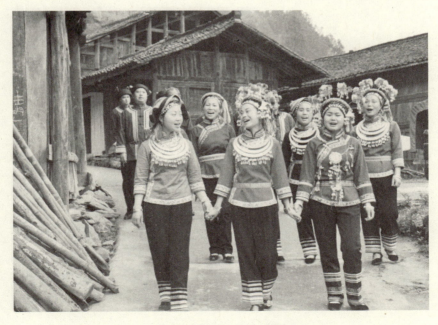

靖州苗乡音韵(龙本亮摄)

的故事》《四月八的来历》《头脚与身子》等;有反映青年男女纯洁爱情的,如《求婚》《张郎张妹》《木匠和龙王的女儿》《戏云的情歌》等;有揭露抨击统治者残暴愚昧的,如《老猎人和皇帝》《幌匠山的故事》等。这些源远流长、博大精深的民间文学艺术无不与苗族人民的生产、生活以及阶级斗争紧密相连,因此它充满着现实主义精神和浪漫主义情调,有着独特的艺术风格,是绽放在历史长河中的灿烂的艺术之花。

(三)民间歌曲

靖州以其丰富多彩的民间歌曲艺术,被誉为"山歌之乡"。在靖州苗寨,青年人在歌唱中相识相知,老年人在歌场上叙旧讲古,唱歌是他们人际相处与交流感情的重要方式。在靖州,苗族民间艺术的形成与日常生活是紧密相连的,恰如水在山间溪中淌,歌在苗民心里流。苗族人民生来热爱唱歌,是侃歌的行家,是炫歌的能手。靖州苗族地区素有"歌的海洋"之称。当地歌曲的内容丰富、形式多样、题材广泛,有讲述苗族历史的古歌、赞扬起义军的反歌、控诉旧社会婚姻观的苦情歌、诉说美好爱情

苗族芦笙(摄于老里村,2016.3.14)

的情歌、歌颂新生活的新民歌、庆祝节庆风俗的习惯歌和民族色彩浓郁的儿歌,等等。代表作品如《玩山歌》《担水歌》《祝寿歌》《开天立地歌》《茶歌》《酒歌》《饭歌》《婚礼歌》等。按其不同的演出场合和功能,又可分为款歌、山歌、婚嫁歌、坐夜歌、宴请歌等类别。除款歌外,其他类别大多是多声部演唱形式。苗族民歌不仅在内容题材上绚丽多彩,其曲调也十分丰富,有十几种之多。在唱法上,有的旋律优美、温柔婉转,有的铿锵有力、嘹亮奔放,有的女唱男和情感丰富。在唱词上,多声部苗歌唱词想象丰富、旁征博引、善于比喻、富于哲理。靖州苗歌无论是内容还是唱法还是唱词,都别具一番特色,具有强烈的感染力。

(四)民间舞蹈

在靖州苗族,歌舞不仅是他们必备的生活技艺,更承载着接续民族艺术文化的历史使命,是苗族人民无法脱离的生活方式。歌舞传情的思维模式发展出靖州苗民对美的个性追求。因此在苗族,民间舞蹈艺术与民间歌曲艺术相辅相成、不可分割。靖州苗族舞蹈按其种类主要有芦笙舞、接龙舞、龙灯舞、狮子舞、鼓舞、跳月舞、团圆舞、跳香舞等。其中最盛行的

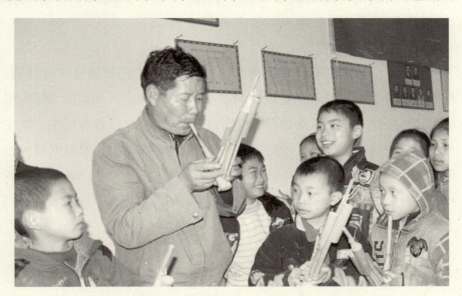

谢科培在藕团中心小学传承苗族芦笙(谢科培供稿)

主要有鼓舞,而当下仍普遍流行的当属芦笙舞了。苗族舞蹈浸透着苗族人民的思想感情,承载着苗族人民的美好祝愿,其舞姿优美自如、矫健活泼,灵感大多来源于苗民日常生产和生活中的点点滴滴,具有自己特有的民族风格。如苗家《芦笙舞》,以其清脆悦耳的音乐、悠扬激烈的节奏和矫健活泼的舞姿博得了省内艺术家们的一致好评。

(五) 民族乐器

靖州苗族的民间传统乐器种类也十分多。主要有芦笙、唢呐、牛角、长号、笛子、海螺等,其中不得不让人提起的就是唢呐。苗族的高音唢呐,无论在音色、音量还是调音上,都独具特色。其调式多样,有上百种曲牌,演奏时其声音高亢、洪亮又清脆,变化多样。此外苗家的传统打击乐器也颇有风格,由锣、鼓、钹、铃组成的打击乐队配合演奏时场面壮大,声音嘹亮,气氛热烈,十分能够调动人的情绪。值得一提的还有苗家的特色乐器吹木叶。苗族青年们将木叶横夹于口,利用吹气使木叶震动发音,声音听起来十分清脆悦耳,颇有情趣。年轻人常把吹木叶与唱歌相结合,吹唱结合,更具乐趣。

(六) 民间手工艺

勤劳的苗族人民不仅个个能歌善舞,在民间工艺领域也颇有造诣。他们制作的手工艺术品种类繁多、样式独特、做工精湛。如刺绣、雕刻、编织、剪纸、彩绘、蜡染、挑花、织花带、银饰等都独具匠心,各有特色。其中刺绣、挑花、蜡染更是有百年历史之久。在苗寨,妇女和儿童们佩戴的银饰以及穿着的头巾、面巾、花带等都出自当地能工巧匠之手。从设计到制作都十分精细,优美的图案、独特的样式和鲜明的色调无不反映着苗族妇女的心灵手巧。

五、风景名胜

靖州先民在长期的生产生活和文化建设实践中,不仅创造了多样的艺术产品,而且也为后人留下了丰富的人文景观。如马王城、诚州古

城、渠阳古城、紫阳书院、鹤山书院、飞山庙、飞山堡、方广寺、四牌楼、明月井、白鹤井、五老峰庙、文峰塔、林氏先祠、储氏宗祠、魏文靖祠、斗篷坡遗址、二砾石旧石器遗址、战国汉墓、黄龟年墓，等等。这些丰富的人文景观既是靖州先民勤劳与智慧的写照，更是靖州历史文化的活态见证。

（一）飞山庙

飞山庙，又名威远侯庙，始建于宋元丰六年（1083年），距今已有九百多年的历史，是专门为纪念五代时期的民族英雄杨再思而创建的庙宇，建在飞山绝顶。飞山是湘西南的名山，位于靖州县城西北，距县城约1公里，海拔约750米，异峰凸起、四面陡壁、顶复平旷、如钟似鼎，是古代兵家必争之要塞，历代宗教之胜地，古有"忽一峰飞至"而名飞山的传说，也是历代文人墨客的攀游吟咏之地。五代时期，"楚王"马殷派兵攻打诚州（今靖州），飞山洞酋潘金盛、杨承磊凭借飞山的有利地势，聚众抵抗。五代末年，杨再思被封为诚州刺史，他死后，人们在飞山顶建立庙宇以表示对他的纪念，并尊称他为"飞山爷爷"。

飞山庙四周砖墙维护，主体建筑为小青瓦屋面的木质结构，梁架采用抬梁和穿斗式结合，檐下则以如意斗拱为主。整座庙宇庄严肃穆、气势雄浑，设计极具民族特色，不仅保留了宋代建筑的特点，而且在后代的维修、扩建中渗透着明清的建筑风格，具有较高的历史价值、艺术价值和学术研究价值。1996年，飞山庙被列为湖南省级文物保护单位。

（二）五老峰

五老峰，位于县城渠江东岸，据县城约一千米。《一统志》记载，"五峰相连，一名五魁山，山之西麓距渠水二里"。境内五峰突起，逶迤相连，每当丽日腾空，霞光万道，山峦染朱，熠熠生辉。远望去，犹如五位沧桑而慈祥的老人并肩而立，仰视苍穹，故而得名"五老峰"。明隆庆四年（1570年）州牧傅文藻以此山与学宫隔江对峙，故又称它为五魁山。山上建有延寿寺（五峰寺）、祖师观和鸿运亭等，并封山育林，沿路配景，常年香火

旺盛,游人如织,为靖州十大景观之一。

(三) 斗篷坡遗址

斗篷坡遗址是新石器时代至商代的文化遗址,距今约 4000—5000 年,位于靖州县新厂乡金星村斗篷坡。于 1986 年 5 月被怀化市文物普查队发现,1987 年 8 月被列为县级文物保护单位。1988—1990 年,湖南省文物考古研究所报请国家文物局批准,由怀化市文物处和靖州文物管理所对该遗址进行了三次有计划的科学发掘,发掘总面积达 3450 平方米,出土了大量的器物,如盆、碗、盘等陶制生活用品,斧、刀、棒等石制生产工具,矛、剑、箭等石制兵器,以及碳化的果核和种子等植物标本。该遗址的发掘,为研究湘黔桂三省交界处的原始文化面貌提供了确凿的历史依据。

(四) 武庙

武庙又称武圣宫,位于怀化市靖州县渠阳镇东正街北侧,今粮食局内。武庙始建于明隆庆元年(1567 年),是一座重檐歇山式的木质结构建筑。殿内由 10 根朱漆大圆柱支撑中心屋顶,18 根檐柱和 22 根边檐柱支撑四周,檐柱均刻有云龙图案的翠竹浮雕。庙宇檐边置吊瓦,并以凸刻有几何纹的吊檐板装饰。8 个翘角饰有龙凤头,鳌鱼设于屋脊两端。整座庙宇气势雄浑,具有较高的历史和艺术价值。1983 年被县人民政府公布为县级文物保护单位;1999 年被怀化市人民政府公布为市级文物保护单位。

(五) 文峰塔

文峰塔又称锥子塔,位于靖州县城东白岩坡,始建于清乾隆后期,嘉庆初知州张博继修,方石塔基,青砖塔身,高 20 米,"文革"期间被毁。1998 年民间募捐重建。并增修了棂星门、孔圣雕像、观音殿、明珠廊、怡心斋、步云亭、尚武亭、黄埔亭、甘露亭、文化广场、格言警句碑林、百年状元坊等景观景点。现为国家 AAA 级景区。

靖州文峰塔

总之,靖州苗族歌鼟作为一种既定的历史文化现象,其诞生、发展及其分布格局的形成,与自然生态环境、行政区划沿革、民族人口分布等变迁以及社会生产方式的演进,都有着密切的联系。同时,这也是靖州苗族歌鼟彰显自身特色、体现自身精神的重要因素。

第三章 历史渊源与发展脉络

文化是一种复杂的社会现象,它在特定的时空环境中创生、发展。靖州苗族歌鼟也不例外,作为区域文化中的杰出代表,其形成与发展离不开特定的地域环境与人文背景的孕育和滋养,更离不开苗族人民的世代传承,并且经历着一个漫长的演变历程。

第一节 靖州苗族歌鼟的渊源

靖州苗族歌鼟的发展,不仅是靖州苗族历史轨迹的展现,而且也是靖州苗族历史文化的活态见证。由于年代久远,也缺乏可靠的文献记载,关于靖州苗族歌鼟的历史渊源,尽管有许多学者从各自的研究视角出发作了深入的阐释,但仍是众说纷纭、莫衷一是。我们认为研究一种文化的渊源,就当深入到文化主体的生存环境中,了解他们的生产、生活方式和社会组织结构等对文化的影响。

一、靖州苗族的渊源

靖州苗族的历史源远流长,可追溯到数千年前黄河流域的"九黎部落",当时的首领是蚩尤。蚩尤,相传是赫赫有名的英雄,与炎帝、黄帝并称中华民族形成之初的"人文三祖",被认为是苗族的先祖。

春秋战国以来的文献史籍、民间传说、习俗以及古歌中多有相关"蚩尤"的记载,如《大戴礼记·用兵》记载:"蚩尤,庶人之贪者也,或云蚩尤,古之诸侯。"《战国策·策之一》与《吕氏春秋·荡兵》都提到蚩尤为"九黎"之君,以及贵州关岭一带苗族民间流传有《蚩尤神化》、云南文山一带的"蒙蚩尤"活动、湖南城步一带的祭"枫神"等,都说明以蚩尤为首的"九黎部落"包括了苗族先祖。

"三苗"时期,苗民遭受尧、舜、禹的攻击,被迫迁移,来到鄱阳湖、洞庭湖流域,被称为"南蛮";春秋战国时期的连年战争又迫使苗民再度西迁,进驻黔东南武陵郡,与共同居住在这一带的兄弟民族一同被称为"武陵蛮"。苗族古歌《迁徙歌》中唱到:"古时苗人住在广阔的水乡……打从人间出现了魔鬼,苗众不得安居,受难的苗人要从水乡迁走……从句吴水乡迁来,沿河边的陆地迁来,有的迁将麻阳,有的迁过沅州;一支迁到靖县的处所,一支迁到靖州的地方……"①这是苗民迁往湘西的详细描绘,也是苗族先民进驻靖州的详细记录。

靖州苗族民居(摄于老里村)

① 伍新福.苗族历史探考[M].贵州:贵州民族出版社,1992:34-35.

另据《渠阳边防考》记载"靖州渠阳治境诸夷种落有生苗、熟苗、峒蛮",说的就是靖州渠阳一带有苗民、侗民居住。所谓"生苗"指的是居住在偏远山区、与汉人关系疏远,受国家制度间接统治,保持相对自主状态发展的苗民;而"熟苗"则是指居住地邻近汉人或与汉人比较接近且能讲汉语的苗民,他们受地方官吏直接管辖。到宋元时期,靖州境内的"生苗"逐渐壮大,几乎遍布全境,遂有靖州域内"生苗多而熟苗寡"的说法。

此外,《远口吴氏通谱》卷六也有苗民迁入三锹的详细记载:"尚圳,世雄第五子。居远口老黄田,至11代道满,明代始迁靖州三锹乡地笋开基,道彪与妻罗氏外出下落不明……尚珪,世雄六子。由远口徙远洞开基祖。子六:应浩、应淳、应湘、应涧、应满、应清,各分支迁徙如下:应满公,后裔廷豪于明弘治年间(1488—1505年)由老黄田迁三穗桐林镇香炉。……兴诗迁靖州三锹乡凤冲,纯高迁靖州横江桥,纯祥迁三锹地笋。……芝所迁靖州三锹乡南山……"①

老里村(摄于 2016.3.14)

① 远口吴氏通谱编纂委员会.《远口吴氏通谱·卷六》[M],2000:14-15.

总之，靖州三锹的苗寨的居民有的因战争迁徙而来，有的因通婚入住，有的因通商定居。在长期的历史发展进程中，靖州苗族形成了优良的文化传统，创造了绚丽多姿的物质文化和精神文化。

二、苗族歌鼟起源论

清光绪年间的《靖州乡土志》云："歌肇鸿古，曲变竹枝、咏风土，陈古迹，声绰约、流漫、旷达。"这不仅说明了靖州苗族歌鼟的历史渊源甚久，还表明其发展是一个不断变化和丰富的过程。由于年代久远，文献史料欠缺或挖掘不够，其自身传承发展的动态变化等，人们主要以民间传说、故事和歌谣等方式来阐述，致使苗族歌鼟的起源呈现公说公有理、婆说婆有理的状态。《中国歌谣集成湖南卷·靖州资料本》记载了一个传说："张郎在山坡上吹起动听的木叶声，感动了正在田中割禾的刘妹，刘妹当即用禾筒做了一支似箫吹筒，吹出优雅的声调互合张郎的木叶声，双方表露出自己的内心世界，复而往返多次，他俩成了终身伴侣。"但这毕竟是传说，真实与否还需要进一步证实。从近年来的研究成果看，比较有影响的靖州苗族歌鼟起源说有如下几种：

（一）模仿自然论

模仿是人类生而有之的本能，在关于艺术起源的诸多观点中，模仿说受到诸多哲人的青睐。西方哲人德谟克利特认为，人能从织网的蜘蛛那里学会织布和缝补技术，能从鸣叫的鸟儿那里学会唱歌的技艺。亚里士多德也指出"模仿能力是人从孩提时就有的天性和本能"。这种观点普遍认为靖州苗族歌鼟是苗族先民们对鸟鸣、蝉唱、流水、林涛等自然声音的模仿创作，认为靖州苗族歌鼟"是由竹枧泉水滴入竹筒的不同声音演变而成""他们出于本能地、无意识地模仿了自然界的和声，编成了高低重叠、悦耳动听的歌曲，后来经过长期的选择、加工和提炼，逐渐形成独具特色的'苗族歌鼟'"[1]，还有明敬群《锹里花苗风情》[2]中的相关言论，都

[1] 靖州苗族侗族自治县文化局编制，2006.8.
[2] 明敬群.锹里花苗风情[M].海口：南方出版社，2007.

是这种说法的典型代表。

可以说,"模仿自然论"仅是从艺术起源角度进行的宏观探讨,虽然有一定的合理性,但这是艺术起源论观点的简单移植,并没有触及靖州苗族歌鼟的个性特质。

(二)情感表现论

情感表现论也是艺术起源的观点之一,认为艺术起源于人类情感表现和交流的需要。这种说法在中西方都有悠久的历史,备受哲学家和美学家青睐。意大利美学家贝奈戴托·克罗齐说一切艺术都是情感的表现,英国史学家 R.G.科林伍德认为一切艺术都是艺术家的情感表现,托尔斯泰认为,"艺术起源于一个人为了要把自己体验过的感情传达给别人,于是在自己心里重新唤起这种感情,并用某种外在的标志表达出来。而'外在的标志'可以是声音、动作,也可以是线条、色彩等塑造的艺术形象"①。靖州苗族歌鼟作为一种"外在的标志"——声音,被人们用来表达复杂的情感。

老里村苗族自然生态景观(摄于 2016.3.14)

① 平仑.人们用艺术互相传达自己的感情——列夫·托尔斯泰《艺术论》初探[J].北华大学学报(社会科学版),1982(04):15.

诚然，艺术包括靖州苗族歌鼟的创作，蕴含着艺术创作者的情感，但仅仅强调情感的宣泄和表达，还未能触及其起源的真谛。

（三）人物造歌说

持有这种观点的人大多从民间传说或古歌中寻找依据，认为传说故事或古歌中提到的人便是靖州苗族歌鼟的创造者。如三锹乡凤冲苗寨流传有一首古歌，歌词为：

前天乾宝制歌唱，前人唱下后人来；

苗是爱歌客爱戏，歌在口边唱支玩。

这首古歌的大意是说，在盘古开天辟地之时，乾宝创造了歌鼟，前人唱完后人接上；苗人爱唱歌汉人爱看戏，苗民唱歌随口而出。这里不仅认为靖州苗族歌鼟的创造者是"乾宝"，而且还表明了歌鼟的表演形式"前人唱下后人来"。

又如：

田生田宝制歌唱，制来凡间伴凡人；

礼是前人制的礼，一班留下一班来。

老里村歌师为我们讲解苗族歌鼟（摄于2016.3.14）

这首古歌与上一首一样,不仅指出了靖州苗族歌鼟的创造者,而且也说明了它的演唱形式。但这里的创造者是"田生田宝"。

此外,在三锹乡凤冲、地笋苗寨、藕团乡老里等地还有大量含有造歌者姓名的古歌唱词。如,地笋苗寨传唱的古歌:

楼上造歌吴才义,楼脚偷歌李文才;

听得山歌传出去,苗侗山歌唱起来。

据当地民间老艺人讲述,"吴才义"是清嘉庆年间锹里凤冲寨中的一位才子,他尤其喜爱编歌,三年不出门,编有唱本数担,并以三文钱一本出卖。

(四)综合创生说

陆湘之、谢第煌在其微博发表的《也谈靖州苗族歌鼟的形成和发展》认为"苗族歌鼟的起源归结于是古代苗族人民祭祀活动的产物;是生产生活情景的记录和反映;是历史事件的再现;是感情的流露和宣泄;是各周边苗区、包括侗区歌曲的移植、融合和再创造;是锹里文人的积极参与、

老里村苗寨

创造的大力推动"。首先,苗族歌鼟源于古代苗民的祭祀活动。清《直隶靖州志》云:"靖州多山居,故民尚朴……信巫而尚鬼,故多淫祀。"苗族崇尚"万物有灵",故产生了"椎牛祭祖""芦笙场念疏文""喊魂"等祭祀活动,催生了各种祭词、祭曲,这种特有的语调形式,便成为早期苗歌的雏形。其次是各民族文化的融合。长期迁徙和不断分散,形成苗族同汉族及其他民族杂居错处的局面,也形成了数量繁多的支系和方言,靖州苗族和其他民族共同生活在这片土地上,具有共同的心理素质和习俗背景,因为这些,使得不同地域和支系的文化信仰得以发生位移、交融甚至相通。《靖州乡土志》中所说的"曲变竹枝"就是苗族歌鼟与外族文化交流借鉴的结果。外来文化中适合本地区本民族精髓的逐渐本土化,丰富了苗族歌鼟的内涵与外延。

老里村苗族歌师(左起):谢科团、谢科月、谢弟先

如陆湘之、谢第煌所言:"正确认识和理清苗族歌鼟的起源和发展,有利于民族文化传承和保护工作;有利于探究民族文化的历史价值、人文

价值、艺术价值,同时避免在民族工作中,不至于断章取义、贬责、溢美和偏袒。更好地顾及不同地域的民族感情,增强民族凝聚力、自信心,拓展民族工作的范围和空间。"苗族歌鼟不是特殊、孤立的文化现象,是自然条件、人口迁徙、文化交流、经济基础等因素合力作用的结果。对其历史渊源的研究,要从总的特性出发,关注其与民俗传统、自然生态、人文背景以及民俗审美等因素之间的相互关系。可以说,靖州苗族歌鼟既是苗族人民的创造,也是多民族文化融合的结晶。

第二节 靖州苗族歌鼟的发展

靖州苗族歌鼟流传至今经历了一段漫长的历史历程,歌师的代代传承功不可没,苗民的广泛参与及其与其他文化的交流,也丰富了苗族歌鼟的内容和形式,为其发展注入了动力。靖州苗族歌鼟的发展主要分为孕育期、形成期、发展期、兴盛期、衰落期和复苏期几个阶段。

一、孕育期

靖州苗族歌鼟作为民间多声部歌曲表现形式,是集体智慧的结晶,这决定了它的形成与发展,有赖于特定的社会形态中人们的生产习性和生活方式。樊祖荫说:"原始人的'大混唱'是多声部民歌的萌芽。"原始社会时期,生产力水平低下,在先民的集体劳作过程中,出于祭祀社交礼仪的需要,或是为了减轻疲劳,抑或是表达情感的需要,发出各种呼喊声。"这种呼喊声广泛存在于各种社会生活中,诸如祭祀、战争、娱乐及丧葬,等等。呼喊声中包含了语音与声调,在以后的长期

发展中,逐渐形成了语言与歌唱。"①靖州苗族民歌除起歌声部外,其他各个声部都带有"喊""吼"的性质,曲调即兴发挥,带有较大的随意性。并且,靖州苗族歌鼟大多以反映农业生产、宗教祭祀以及婚姻爱情等内容为主。

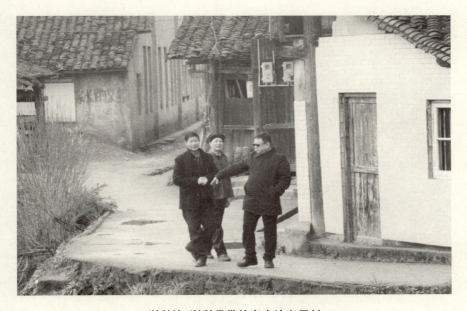

谢科培、谢科月带笔者走访老里村

如普列汉诺夫在《论艺术》中所说:"任何一个民族的艺术都是由它的心理所决定的,它的心理是由它的境况所决定的,而它的境况,归根到底是受它的生产力状况和它的生产关系制约的。"靖州苗族先民集体的歌唱活动是靖州苗民心理诉求的反映,也是苗族歌鼟得以产生的客观条件,并且这种集体性的歌唱活动往往与祭祀场景密切关联。

二、形成期

由于最初苗族没有自己的文字,即使是新中国成立后也鲜见相关靖

① 樊祖荫.中国多声部民歌概论[M].北京:人民音乐出版社,1998:14.

州苗族歌鼟历史渊源和发展的文字记载,所以人们多从神话故事、民间传说以及古歌歌词中去推测,而靖州苗族歌鼟也只能是以"口传文本"的方式得以传承。但不论是故事、传说,还是古歌的"口头传唱",其内容都与苗族人民的生活息息相关。

地笋苗寨

樊祖荫在《中国多声部民歌概况》中指出:"多声部民歌是在母系氏族社会后期开始形成并逐渐发展起来的。"①据历史学家、人类学家的研究表明,母系氏族社会时期,安定的农耕生活开始出现,为靖州苗族歌鼟的形成提供了必要的社会条件。在原始的农耕生活实践中,苗族先民深受鸟叫、蝉鸣、流水等自然声响的启示,逐步将农业生产、宗教祭祀以及婚姻爱情等活动中的"大混唱"形式进行选择、提炼和加工,标志着靖州苗族歌鼟的初步形成。

① 樊祖荫.中国多声部民歌概论[M].北京:人民音乐出版社,1998:17.

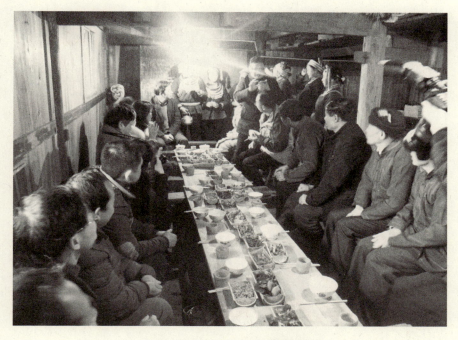

老里苗寨的龙头宴也是歌的海洋

三、发展期

由于苗族先民开始有选择地加工提炼，由此进入到了靖州苗族歌鼟的编歌时期。所谓编歌，就是将各种内容编成统一的语言、声调和歌词，即将人、事、景、物等编成曲调统一、通俗易懂的歌曲，产生了一些广为传唱的作品。有以人编歌的"梨花有心来结亲，只怕丁山有二心……"；以事编歌的"风吹木叶皮皮翻，摘个梨子打口干。吃了梨子分两路，妓不嫌弃又来玩……"；以寨编歌的"田坝悠悠是元贞，十万财主是凤冲。打猪打羊读书岭，半坡打岩大皮冲……"；以地理环境编歌的"先开平茶四乡所，后开靖州花古楼。一景好个转头湾、湾湾转转粽粑山……"；以饮食编歌的"吃饭莫忘种田汉，呷酒莫忘杜康娘。品茶莫忘恩姑女，油盐来自远地方……"；以季节农事编歌的"正月桃花新气象，二月梨花催春忙，三月清明播的种，四月立夏秧苗长……"；等等，类似的作品不胜枚举，为推动靖州苗族歌鼟的进一步发展奠定了坚实的基础。

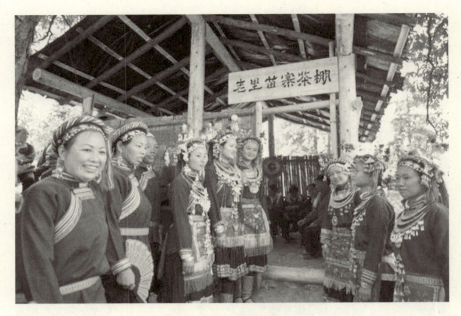
老里苗寨茶棚对歌

由于靖州苗民长期生活在偏僻山村,几乎没人接受过教育,也不识字,只能用各种符号或物品来记录生产、生活中的事,记歌也就只能靠口头传承,老的教,少的学。清嘉庆十二年(1807年),凤冲建立学亭,成为锹里的第一所学校。随后,自筹经费创办的私塾在锹里地区开始陆续出现,据湖南省图书馆《教育志初稿》记载:"光绪十七年九月,唐平章在三江溪(今藕团康头寨)创办义学一所,学生二十三名,经费由地方富户捐银二十两。光绪十八年二月,中锹吴念虚在黄柏寨(今三锹乡菜地村)创办义学一所,学生四十六人,募捐经费银五十两。"锹里逐渐形成学汉文化的读书风气,培养了一批批既懂苗语又识汉文的苗族人。自此,开创了靖州苗族歌鼟文字记载的新里程。编歌者口述,识字的人记录整理,一卷卷苗族歌鼟手抄本便就此产生,为靖州苗族歌鼟的普及、传承提供了鲜活的素材。

四、繁荣期

随着大量手抄歌本的出现,靖州苗寨进入到"寨寨有歌师,人人都会

唱"的繁荣时期。每逢寨中有来客、婚嫁、祝寿等岁时节令或高朋来访之时，整个寨子便成为一片歌海，热闹非凡。尤其是以对歌的形式谈情说爱的青年男女越来越多，为了给青年男女对歌恋爱提供便利的场所，寨中建起了茶棚、鼓楼，对歌恋爱风气盛行，大兴自由恋爱之风。今三锹乡地笋苗寨仍有一块立于清道光二十一年（1842年）的婚姻款规碑刻，其中就记载了苗族青年男女茶棚对歌、约会的情形。

事实上，陆游《老学庵游记》卷四中的记载："辰、沅、靖等蛮，仡伶……农隙时至一二百人为曹，手相握而歌……"说明，宋代的时候，靖州苗族歌鼟的表演场面已颇具规模。新中国成立之初，苗族人民过上了幸福美满的生活。每逢岁时节日，寨上的苗民男女青年便会在茶棚对歌，闲着的男女老少或歌唱，或聆听，寨中歌声、笑声、掌声绵绵不断，展现出靖州苗族同胞幸福喜悦的生活画面，把苗族歌鼟推向鼎盛。

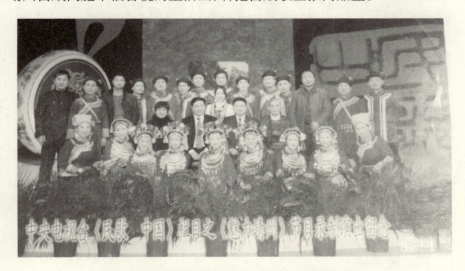

靖州苗族歌鼟在《民歌中国》演出留念（龙景平供稿）

五、衰落期

20世纪五六十年代，在"文化大革命"之际，靖州苗族歌鼟也难逃于这场灾害。"文化大革命"期间，把坐茶棚对歌谈爱视为旧习俗，把歌鼟视为旧文化的产物，靖州苗族歌鼟的歌本、歌书基本上毁于一旦，致使许

多优秀的苗族歌鼟纷纷失传。

改革开放以来,随着市场经济的不断发展以及锹里地区交通、通信设备的不断完善,靖州锹里苗族相对封闭的生存空间被打破,传统的生态环境受到现代文明的冲击,苗族人民原有的生活方式、生活状态正悄无声息的改变,绝大多数年轻一代苗民已经不会演唱歌鼟了。如今,能够熟练演唱苗族歌鼟的人已经不多了,特别是能够熟练演唱四个声部及以上的,他们的年龄基本上都超过了60岁。"歌鼟"的传承和保护困难重重,苗族歌鼟的抢救和保护迫在眉睫。

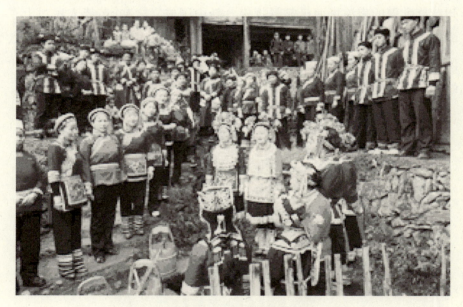

担水歌调(潘志秀供稿)

六、复苏期

21世纪以来,在非物质文化遗产保护的驱动下,靖州苗族歌鼟迎来了新的发展机遇。在靖州县委、县政府的组织下,成立了专门的工作队,运用文字、录像、录音等技术手段,围绕靖州苗族歌鼟展开了全面的普查、抢救和保护工作。2006年,靖州苗族歌鼟入选国家级非物质文化遗产名录后,靖州县委、县政府专门制订了靖州苗族歌鼟的保护计划,完善保护

机制;组织邀请相关专家学者深入民间,进一步搜集整理靖州苗族歌鼟一手材料,初步建立起靖州苗族歌鼟非物质文化遗产数据库;组织编写了《靖州苗族歌鼟选》《靖州苗族歌鼟音乐教材》,开办靖州苗族歌鼟培训班,创建靖州苗族歌鼟文化学校,实施靖州苗族歌鼟进校园传承活动;建立了以地笋苗寨为中心的"靖州苗族歌鼟生态旅游区",开展了"修葺歌鼟胜景、传承苗族文化"系列活动,修建靖州苗族歌鼟表演场,举办靖州苗族歌鼟传承歌友会,组织靖州苗族歌鼟参与国家、省内外各类文化演出,等等。为靖州苗族歌鼟在新世纪的发展打下了良好的基础。

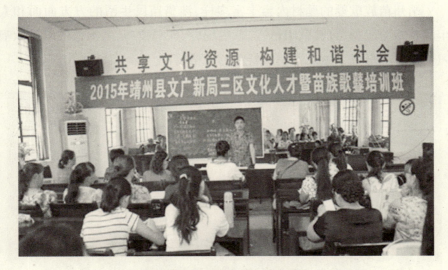

靖州苗族歌鼟培训班授课场景①

① 源自湖南省文化厅门户网站,http://www.chnlib.com/wenhuadongtai/2015-08-25/35053.html.

第四章 题材内容与演唱特征

靖州苗族歌鼟的题材内容丰富多样,涉猎苗民生活的方方面面和人生的各个阶段,并且在歌唱语言、歌唱场合、歌唱技巧、歌唱程式以及歌唱习俗等方面形成了独具本民族特色的风格特征。

苗族民歌手(摄于老里村,2016.3.14)

第一节 涉猎广泛的题材内容

靖州苗族歌鼟题材内容多姿多彩,范围宽广,举凡神话故事、历史传说、祭祀礼仪、生产劳动、劝事说理、唱咏风物和风俗习惯等应有尽有,包罗万象。依据表现内容的不同,靖州苗族歌鼟可分为盘古歌、生活歌、情歌、婚礼歌、三朝歌、茶歌和地理歌等。

一、盘古歌

盘古歌源于苗族先民在长期生产劳动中产生的种种联想,如对天地的形成、日月星辰的变化等,通过此类现象,力图探求自然的规律和奥秘。其内容丰富,山包海汇,不仅包括了宇宙的诞生、日月的更替、人类和其他物种的起源、初民时期的滔天洪水等自然现象,还包括开天辟地的历史事件、苗族古代先民的日常生产生活、社会制度、代表性人物等内容,蕴含着

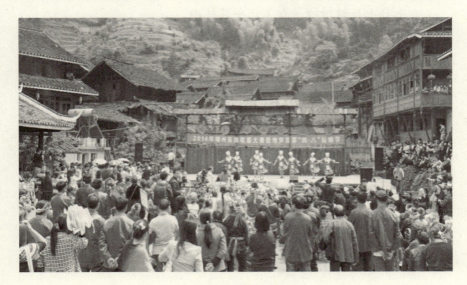

节日里的歌鼟

苗族先民对于自然、社会和人生的独到见解和深邃认识,极具历史文化价值。

盘古歌的代表作品主要有《开天立地歌》《十二日头歌》《古歌》《歌根之歌》《董永与七仙女》《毛洪与玉英》《李旦与凤姣》《张郎与刘妹》《二十四孝歌》《古人歌》《唱杨家将》《七人姊妹歌》《唱八仙》《盘庙歌》等。

例1 《开天立地歌》

问:哪个年间天粘地?哪个年间地粘天?
哪个年间天地黑?黑了几日天没光?
哪个年间落铁雨?什么年间吹铁风?
什么年间落大雪?地下堆来几丈深?
什么年间落黑雪?什么年间下黑霜?
什么年间马生角?什么年间牛咬人?
哪人打断牛牙齿?打断一边留一边?
什么年间涨洪水?淹死凡间几多人?

答:何奉一年天粘地,何奉二年地粘天。
何奉三年天地黑,黑了七日天无光。
七日七夜暗纷纷。或上元年落铁雨,
或上二年吹铁风。或上三年落大雪,
地下堆来三丈深。庚寅四年落黑雪,
元年甲寅落黑霜。丙午年间马生角,
辛未年间牛咬人。盘古打断牛牙齿,
打断一边留一边。洪武年间涨大水,
害了世间数万人。

问:当初哪人心意好?留在世间管田塘,
留在凡间做人种。哪个山上结为亲?
哪人制天高万丈?哪人制地又无边?
哪个仙人制日月?哪个仙人先上天?
哪个年间天又破?哪个仙人去补天?

哪人有把量天尺？上秤称来几百斤？
　　先把哪方去量起？哪方角上去留门？
答：张郎刘妹心意好，留在凡间管田塘。
　　同胞共奶亲姊妹，须弥山上结姻缘。
　　金龟仙人为媒证，神龙坡脚结为亲。
　　张公制天高万丈，盘古制地地无边。
　　天皇元年制日月，天皇二年百草生。
　　混沌年间天又破，女娲炼石去补天。
　　姜公有把量天尺，上秤称来九千斤。
　　先把东方去量起，西方角上去留门。
问：日头原是哪家子？哪家门下的外甥？
　　日头原是几十个？几十几个照凡人？
　　春季行来几万里？遇着什么去催春？
　　夏季行来几万里？会着什么暖纷纷？
　　秋季行来几万里？什么田中催老君？
　　冬季行来几万里？不知哪样冷冰冰？
答：日头原是东家子，丁家门下外男甥。
　　当初日头十二个，十二日头照分明。
　　春季行来八万里，阳雀树头去催春。
　　夏季行来九万里，长江的水暖纷纷。
　　秋季行来四万里，禾在田中催老君。
　　冬季行来二万里，浓霜白雪冷冰冰。
问：哪人数得天上星？哪人数得凡间人？
　　哪个骑马过得海？哪人骑马过洞庭？
　　哪人当初无文化？哪个起屋海中心？
　　哪个起屋不动土？哪个起屋不留门？
　　哪个有脚不行路？哪个有鼻不闻香？
答：太白数得天上星，阎王数得凡间人。

太白骑马过得海,鲁班骑马过洞庭。
药王当初无文化,时珍起屋海中心。
蜘蛛起屋不动土,虱子起屋不留门。
菩萨有脚不行路,罗汉有鼻不闻香。

问:何人担水行天下?何人主揽做天皇?
上大人是哪家子?哪家门下的外甥?
爹娘住在哪州府?哪家门下结成亲?
上大人高多少丈?几十几牙当铁针?
背上红鳞有几路?面上汗毛几寸深?
吃得几斗米粮饭?几百馒头当点心?
几十几岁小王死?哪州买地葬他身?
哪个先生来看他?哪个仙人买盘针?
罗盘里头几十字?又将哪字定乾坤?
葬在哪山出天子?葬在哪山出状元?
哪个山头出驸马?哪个高山出名人?
哪个山头出口舌?哪个高山出强人?
哪个山头出秀女?哪个山头出秀才?

答:龙王担水行天下,炎帝主揽做天皇。
上大人是蔡家子,龙家门下的外甥。
爹娘住在洪州府,吴家门下结成亲。
上大人身高万丈,三十六牙当铁针。
背上红鳞有三路,面上汗毛七寸深。
吃得三斗米粮饭,五百馒头当点心。
九十九岁小王死,洪州买地葬他身。
白鹤仙人来看他,九天玄女买盘针。
罗盘里头九十字,子午卯酉定乾坤。
葬在龙头出天子,葬在龙尾出状元。
青龙山高出官员,白虎山高出贤人。

朱雀山高出口舌,玄武山高出强人。
　　峨眉山高出秀女,笔架山头出秀才。
　　记得上大人根等,前班莫误后班人。

例2 《张郎与刘妹》
男:云南分坡两条界,洞庭湖内两皮(层)沙。
　　湖广两省出细布,黎源上保出花鞋。
　　昆仑面前来相会,我俩好讲话姻缘。
　　我俩好讲姻缘话,问良一句话真言。
　　当初姻缘若样制,正讲刘妹与张郎。
　　张郎刘妹共父母,如何解为若成亲。
　　歌是有根话有把,要良这话贺送郎。
女:音音(仔细)听郎这句话,听郎这话好根由。
　　黄虫难钻沉香木,鳅鱼难练一段田。
　　湖广两省出细布,黎源上保出花鞋。
　　十字街前去磨墨,朱砂黄金上场来。
　　雪打芭蕉心不死,霜打广菜土内埋。
　　良没细话来贺伴,半路捡言来贺郎。
　　大人肚内通马车,好言好语好增文。
　　黄狼难出烧火地,野猫难出烧火场。
男:左听风来右听雨,姣莫所利(小心)哪一行?
　　皇帝园内金銮殿,我俩好讲路姻缘。
　　哪个年间涨大水?普平天下水茫茫。
　　涨水登天为哪样?郎是不知为哪行?
　　世间的人心都好,有知哪人烂心肠?
　　世间的人得听信,哪人父母讲真言?
　　千般百样世间有,什么的肉难得尝?
　　想坐春秋几百年?弟兄得听哪人讲?
　　放在心中记在肠,记在心中放在肚。

　　　　就把什么踩成泥？
女：洪武年间涨大水，普平天下水茫茫。
　　普平天下茫茫水，老的忧来少的愁。
　　由令堂前讲古话，可怜当初的前人。
　　四人弟兄是好手，得听父母讲真言。
　　爷娘开口讲真话，想吃雷公的心肠。
　　想吃雷公肚内肉，想坐春秋万年长。
　　弟兄得听娘这话，就把白米踩成泥。
　　千里眼来听风耳，万丈手来长脚郎。
　　为娘想吃雷公肉，害了世间的凡人。
男：哪人打开哪里看？几百雷公降下来？
　　哪人哪样来围捆？围捆哪人冇奈何？
　　哪个年间无日月？
　　天无日月不分明，天无太阳无月亮。
　　张郎刘妹几时难，哪人带来一果籽？
　　把来世间若样量，哪个年间秧下土？
　　哪时出土就登林？哪时开花哪时结？
　　心中欢喜几三行？
　　话讲朝廷姻缘路，由今把来若样量。
女：张郎打开天门看，五百雷公降下来。
　　四兄就把雷公捆，关进铁牢冇奈何。
　　刘妹担水牢门过，张郎背火过牢门。
　　兄妹内心心难过，火柴清水做人情。
　　雷公得了水和火，炸烂铁牢上天堂。
　　雷公内心很不美，冇想世间留一人。
　　后来雷公又细想，也留张郎刘妹人。
　　张郎刘妹良心好，留下两个在凡间。
　　就出太阳十二个，世间洪水才得平。

男：哪人出来打一望？留下什么石榴红？
　　当初哪人开天地？先开山河后制人，
　　哪个老人制八卦？什么黄帝制衣裙？
　　哪个先人制五谷？哪个先人制乾坤？
　　同胞共奶是哪个？后来成双是哪人？
　　哪个凡人为媒证？什么坡脚为姻缘？
　　哪人成双见了面？哪人做条冇奈何？
　　天送姻缘地送命，同去哪里行一轮？
　　同去哪里行一转？对面相逢结姻缘。

女：张郎出来打一望，留下朝阳石榴红。
　　盘古仙人开天地，先开山河后制人。
　　伏羲黄帝制八卦，伏羲黄帝制衣裙。
　　神农黄帝制五谷，同胞共奶张郎妹。
　　张郎张妹话姻缘，金龟仙人为媒证。
　　昆仑坡脚为姻缘，张郎成双见了面。
　　她也做条冇奈何，天送姻缘地送命。
　　同去须弥行一轮，同去须弥行一转，
　　对面相逢结姻缘。

男：老是不得同对面，这个姻缘冇算圆。
　　行了几日冇相会，什么出来讲姻缘？
　　哪人报她打个转？对面相逢结姻缘，
　　井内什么会讲话？脚踩什么受苦时？
　　脚踩什么痛在肚？记在心中放在肠，
　　哪人得听他受苦？暗在心中冇可怜，
　　什么脱衣留古记？八卦留到如今来，
　　脚踩什么成八卦？八卦内头定阴阳。

女：音音听郎这句话，这话讲来好根由。
　　行了三日冇相会，金龟出来讲姻缘。

金龟报她打个转,对面相逢结姻缘。
　　井内金龟出来讲,脚踩金龟受苦时。
　　脚踩金龟痛在肚,记在心中放在肠。
　　张郎得听他受苦,暗在心中有可怜。
　　金龟脱衣留古记,八卦留到如今来。
　　脚踩金龟成八卦,八卦内头定阴阳。
男:这个姻缘不算得,同去哪里碾磨岩。
　　良一边来郎一边,郎在西来良在南。
　　两人同去碾岩磨,磨落坪地又相逢。
　　磨落坪地成一副,才得什么成姻缘。
　　如今一龙配一凤,天来相就成姻缘。
　　问良句,还有一句话真言。
　　手拿长香什么岭,姣一根来郎一根。
　　香烟冲天各成对,后来成双也有迟。
　　若是香烟不成对,姻缘还是结有成。
女:木匠难打翻天凿,铁匠难打钓鱼钩。
　　同去须弥碾岩磨,磨落坪地又相逢。
　　磨落坪地成一副,如今鸳鸯成姻缘。
　　如今一龙配一凤,天来相助成姻缘。
　　手拿长香须弥岭,良一根来郎一根。
　　香烟冲天各成对,一路成双一路圆。
男:想天就得天端正,想月就得月团圆。
　　两人前头修得到,头花落地地生元。
　　姊妹成双留古记,留有古记在凡间。
　　张郎张妹成双对,成双几年得一男。
　　成双几年得一崽,生下几人安好名。
　　后来人造百家姓,又是哪家打头名。
　　坐了君臣代有福,一层官做加一层。

盘古大王开天地，三皇五帝制乾坤。
女：香烟冲天各尽了，张郎张妹各成条。
结成鸳鸯龙成宝，生成一对的牡丹。
前人留下姻缘路，一班留下一班来。
张郎张妹成双对，成双二年得一男。
成双两年得一崽，生下一崽安好名。
前人一笔冇差错，后人一笔冇差移。
长江后浪推前浪，世间新人胜旧人。
如今新人强旧过，人人都爱女成人。

二、生活歌

生活歌是反映苗族社会、家庭最纯真的日常生活场景的歌曲。它具有浓郁的生活气息，反映了苗民生活中的点点滴滴，是苗族同胞思想感情的自然流露。生活歌在编词中善于取譬设喻，借物抒情，其比拟性比较强。生活歌内容丰富多彩，包罗万象，贯穿着各方面的生活礼仪。有反映

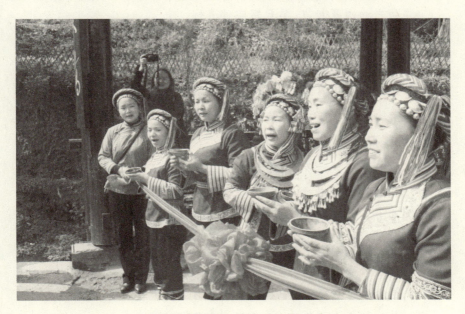

酒歌（摄于地笋苗寨，2016.3.15）

习俗文化类的《贺新年歌》《拜年歌》《寄拜歌》《小孩周岁酒歌》《祝寿歌》《劝世文》《盘火炉》《家常歌》等；有反映风土人情类的《人情歌》《贺新屋歌》《贺梁歌》《贺立大门歌》《贺乔迁歌》等。

例3 《贺新年歌》

主：今朝逢时又逢运，春水来应新年时。
　　吃茶吃饭傍父母，五更星子不出头。
客：正明天子宗成公，可怜有有继承人。
　　正明星子心还嫩，可怜相心世上人。
主：傍到爷娘得富贵，如今忘记父母情。
　　想来又是正月日，想来莫丢世上人。
客：新年的人心爱好，沉香把当烧烂柴。
　　还把金砖配岩色，又把金花配岩茶。
主：旧年去了三百六，新年三百六又来。
　　新年好个正月日，有有门神伴喜钱。
客：三十吃了年庚饭，初一条起是新年。
　　初三初四是新岁，羊毛写字伴喜钱。
主：初三烧了门前纸，不会门前接龙神。
　　千年难逢金满斗，莫有心财见面郎。
客：正月好个正月正，莫来送得新年财。
　　光脚蛤蟆跳下井，可怜烧香敬神灵。

例4 《祝寿歌》

主：人老一年加一岁，木老一年加层皮。
　　木老逢春生嫩叶，人老难转少年时。
客：盘古开天盘脚坐，彭祖二万八千年。
　　口吃仙桃永不老，江山常在月长明。
主：为人莫讲他人老，何时排到我俩来。
　　算命先生算得好，年老又得发洪财。
客：当初王子去求仙，何时世上几千年。

　　　　南极星辉千年坐,五湖四海坐朝廷。
主：哪个年间生佛祖？哪个年间生老君？
　　哪个年间生孔子？教化几多世上人。
客：周初丙寅生佛祖,周初甲寅生老君。
　　周初戊午生孔子,孔子教化世上人。
主：哪月哪日生佛祖？哪月哪日生老君？
　　哪月哪日生孔子？生下三个聪明人。
客：四月初八生佛祖,五月初六生老君。
　　六月初三生孔子,生下三个聪明人。
主：哪个寿有几千岁？哪个二万七千岁？
　　哪个年高八百岁？哪个三万八千年？
客：拐李寿有一千岁,果老二万七千春。
　　父母年高八百岁,彭祖三万八千年。
主：一年三百六十日,天官赐福落堂前。
　　六月逢春是苦日,砍树无浆也是难。
客：为人爱着万年历,甲子乙丑转几轮。
　　黄金难买五月旱,禾苗转菀收禾粮。
主：八仙过海来拜寿,带有仙桃一路来。
　　打开花篮请个礼,几多宝贝落娘门。
客：手将花篮来拜寿,仙桃敬寿福寿长。
　　手拿光棍铁拐李,坐在江山万年长。
主：只有仙桃为仙果,还要若样礼来朝。
　　得吃五湖四海水,为人一世不愁难。
客：湘子吹箫云中过,今朝郎来是儿男。
　　第一神仙张果老,长生不老万万年。
主：五女拜寿是古语,几多宝贝满堂前。
　　上天偷桃来敬寿,算得上是孝顺人。
客：五女堂前来拜寿,他是富贵郎是穷。

东海龙王盘脚坐,吃了蟠桃老还童。

例5 《人情歌》

主:隔山得听阳雀叫,隔河得听鱼落塘。
　　心想煮杯茶来吃,柴在青山水在塘。
客:阳雀是只催春鸟,四路龙神没安闲。
　　有钱的人开糖铺,郎来得见好思量。
主:只想是个闲何伴,莫华是我杨令婆。
　　世间的人不知礼,不会烧香敬神灵。
客:去去来来张良路,娘也是姣姣是娘。
　　三日两转是郎走,沉香把当烧烂柴。
主:望天多年没落雨,羊在青山鱼在塘。
　　浮桥架在江东寨,可怜不尽我爷娘。
客:羊毛三寸写细字,强依架好万年桥。
　　靖州浮桥成古案,娘来得见好思情。
主:当初娘来又一样,门前改了几三行。
　　又讲时年世界好,麻布通风内头凉。
客:天地人和的世界,门前办好亮光柴。
　　当初郎来沅州地,天上星多人思量。
主:九冬十月得个梦,他家老鼠在门前。
　　为人把来当个宝,好比打烂一段田。
客:音音听郎这句话,怪是难怪我桃园。
　　他人把去做棺木,观音多坐几千年。
主:坤龙山上姻缘路,见娘强依见古人。
　　世间的人学乖巧,不会倒茶将烟来。
客:去去来来园头路,冇该伤心这高头。
　　只有世间人会想,烟是烟来茶是茶。
主:窑内烧砖四块瓦,观音老母打头行。
　　为人去学三才者,排日江东游江南。

客：四个鳌鱼顶天地，耐烦打理观音莲。
　　有志得吃高山水，有能得吃朝内粮。
主：塘内无鱼虾为大，金鸡不红人讲红。
　　排日去讲朝内话，着到没吃朝内粮。
客：会打不过花架子，会写不过笔头长。
　　久恋衙门成光棍，久恋学堂成秀才。
主：抬头打望天花板，东方日头一点红。
　　千里来龙不成脉，万里乌云起灰尘。
客：天是四方地八角，一面遮阴面遮阳。
　　只有世间人费礼，为娘用了库内粮。
主：天是四方地八角，可怜来踩刺蓬街。
　　满园茶叶嫩悠悠，百合开花戴斗笠。
客：为人读好三字经，三才者内天地人。
　　周文周武军师子，有个银子一元红。
主：薛姣薛魁两兄弟，不会江边晒鱼粮。
　　好看不过西洋镜，穿好不过西洋毛。
客：种到有田不愁饭，读到有书不愁文。
　　何时正登龙虎榜，耐烦打扫晒禾台。
主：种到有田也愁饭，见人打菜手将篮。
　　这个高头去又转，娘也在心郎在肠。
客：去去来来是我俩，娘也在心郎在肠。
　　眼看朝内白莲花，何时就是人上人。
主：见他富贵人思想，世间的人冇知行。
　　世间上了花关锁，娘讲忙来他也忙。
客：可怜乾隆的父母，报我桃园多耐烦。
　　孟子看来是罗汉，只愁容易不愁难。
主：讲过几多真言话，云南后子四川人。
　　一朝世界一朝礼，不愿跟崽做爷娘。

客：音音听郎这句话，排日街前一盘棋。
　　报我桃园多着想，可怜朱砂伴龙头。
主：行过几多弯弯路，引郎去看自凉棚。
　　轻轻抬头打一望，哪知是我姜子牙。
客：云盘路上是我俩，砂糖关内又开行。
　　仔细心肠细打想，桥头土地当真神。
主：哪里有个云盘路，靖州城内挂有牌。
　　搭棚搭凳三六九，冇会皮阴盖皮阳。
客：三锹有个牛筋岭，三排挂榜在岩田。
　　十二盘内云盘路，娘也在心郎在肠。
主：四方灯笼八方亮，街前行路路多条。
　　为人去学文武汉，文也不会武不全。
客：不为园头鸳鸯路，连累几多的亲邻。
　　七十二计成上计，为人世界做恩人。
主：太子生在山门外，周文周武在朝廷。
　　一时逢着世界好，张郎刘妹下凡来。
客：吃茶会着茶满杯，吃酒会着酒开行。
　　神农皇帝制五谷，放鸟吃禾百鸟尝。
主：观音老母增寿岁，十八罗汉冇塞园。
　　抬头望天乌云动，想起无计吃鱼粮。
客：人争世界月争亮，五更天星在上边。
　　报我桃园莫想远，久坐朝廷自出名。
主：靖州原籍江西人，周王面前分几层。
　　三岁孩童学行路，只怕得罪世间人。
客：搭棚搭凳三六九，只愁容易冇愁难。
　　读书的人莫不谈，何时得做人上人。
主：云南淘金没逢运，四川熬盐没逢时。
　　朝内有人官好做，耕地的人靠犁耙。

客：三岁娃娃是孟子,金鸡吃米跳上楼。
　　傍到哪年天光月,官上加印自然红。
主：一人做官千人爱,贫婆养子众人扶。
　　要等哪年时运走,手将花篮谢爷娘。
客：天光也怪千人老,耐烦修理屋堂前。
　　龙生龙来虎生虎,娘也得个落心肠。
主：宁愿跟娘做女崽,不愿跟崽做爹娘。
　　门前担子千斤重,睏在爷床眼不眯。
客：为男为女多造福,又得苦来又得甜。
　　不设篱笆不成岭,设了篱笆就成园。
主：是水东流西北方,门前有办接官台。
　　做官的人心好爱,是我桃园正思量。
客：去去来来游东海,将脚来到凤凰门。
　　只有桃园心会想,门前办好接官台。
主：三十三湾来落案,引郎来看清水塘。
　　下江的人知鱼性,剁块木楂下江南。
客：可怜不尽父母心,扰乱几多的成塘。
　　三十三湾九条岭,可怜增广真面良。
主：口吃胡椒辣着口,好生吃去望高楼。
　　搭棚搭登三六九,可怜来搭这一棚。
　　穿红挂绿为世界,调转歌去唱支玩。
　　耕春会着刘军女,闲人会着叔宝童。
　　人人只讲为春早,一个坐东个坐南。
客：世间田龙有龙气,几多情由在里头。
　　只有爹娘爱儿女,父母唯愿子成龙。
　　王母娘娘在天堂,手端金盘接仙桃。
主：昆仑大路三排半,九年难落歇凉棚。
　　昆仑山上吹动草,去到江边慢脱鞋。

客：世间凡人心爱好，手把仙桃伴凡人。
　　金鸡上界惊动草，鲤鱼下江惊动塘。
主：东边是郎杨令母，西边是我杨令婆。
　　脚穿草鞋三百股，忘记当初几百年。
客：金钩挂在银钩上，郎也是母母是娘。
　　江东浮桥十二拱，铁丝绚船去又来。
主：靖州浮桥成古案，张古留下盘古王。
　　凤冲围成三排半，中路街前平不平。
　　门前有菀梧桐树，连累世上好多人。
客：当初古人留古路，龙也傍虎虎傍龙。
　　调龙头来换龙尾，可怜问到话根由。
　　园头有菀梧桐树，不算平来也算平。
主：辰时时间去请客，酉时时间客落台。
　　为人难读三字经，没有七十二贤文。
客：辰时属龙午属马，酉时点灯亮层层。
　　十字贤文好增广，诲汝谆谆好贤文。
　　靖州是个鱼米地，糠箩跳进米箩来。
　　脚脚踏到棉花地，想来久恋的投场。
主：靖州衙门八字开，有理无钱莫进来。
　　蜘蛛门前来挂榜，无面江东见江南。
客：大陆堂堂行一遍，州也不安县不闲。
　　铺口老场是老店，金银堆满高场坪。
主：大路不平旁人踩，公理自有众人抬。
　　千人讲话时铺口，靖州安名是空城。
　　前头不见人打菜，犁耙挂成一面行。
　　是我桃园才闷讲，家丑莫去外传扬。
客：来落朝廷打一望，一对狮子守城门。
　　风吹嫩叶皮皮青，可莫想东莫想南。

世间的人难得见，十人得见好思量。

例6 《贺梁歌》

主：金梁生在哪山岭，哪人把来包金梁。
　　几十几人去剁木，几十几人抬出山。
　　前节量来几丈远，后节量来几丈长。

客：金梁生在紫金岭，鲁班把来包金梁。
　　三十六人去剁木，四十六人抬出山。
　　前节量得三丈六，后节量得八丈长。
　　中间不长又不短，正是主东万年梁。
　　红布包梁五谷满，皇历一本金满楼。

三、情歌

情歌，也称"山歌"，是靖州苗族锹里地区男女青年"坐茶棚""坐夜""玩山"时为谈情说爱和交流情感所唱的歌曲。当地苗族青年达到适婚年龄后，便通过"坐茶棚""玩山""坐夜"等社交活动，以歌传情，以歌会友，

在地笋苗寨采访（摄于 2016.3.15）

自由恋爱。在苗族,唱"情歌"是青年婚恋习俗中的必备环节,因此,情歌在苗族歌鼟中所占的比例很大,几乎占了靖州苗族歌鼟的半壁江山。代表作品主要有《初会歌》《相会歌》《初交歌》《架桥歌》《赞美歌》《相思歌》《情歌》《书信情歌》《花园情歌》《十月栽花歌》《思念歌》《讨花带歌》《扯麻恋歌》《深交歌》《聪明歌》《茶棚歌》《盘茶棚》《盘花歌》《盘阳雀》《盘桃园洞》《盘仙鹅生蛋》《盘花园》《坐夜歌》《初恋歌》《相恋歌》《深恋歌》《相送歌》《难舍歌》《难分歌》《崔船歌》《失恋歌》《逃婚歌》等等。

例7 《坐夜歌》

酉时时间天黑了,手将灯笼过街行。
手将灯笼过街走,为何山歌闹忙忙。
从来有听歌声唱,冷水梳头得一忙。
爷娘养良十八年,从来不出大门前。
广菜栽在阴山地,从来不见日头红。
广菜撩条不沾水,不知增广是贤文。
爷娘养良年纪轻,从来不到大乡行。
今日才到大乡走,听郎唱歌面皮红。
听郎唱歌心内跳,良无山歌唱不成。
良无山歌唱不起,洞口桃花莫笑人。
酉时时间天夜了,戌时时间困忙忙。
戌时时间人困尽,如何山歌闹忙忙。
又不逢时不逢运,问郎唱歌做哪行。
雷不逢春莫乱响,墨不写文莫乱岩。
歌在口边莫乱唱,不怕人讲怕人谈。
听郎山歌唱得久,听姣琵琶弹得长。
三月嫩笋初出土,初出阳光怕出身。
郎有山歌唱又唱,良无山歌唱不成。
没有山歌答陪伴,报郎困去还是强。

例 8 《相思歌》

子时想良半夜中,想来想去想不通。
翻来翻去都在想,一心想良来相逢。
丑时想良鸡快叫,醒来想良眼泪来。
手拿花帕揩泪水,泪水揩干又哭来。
寅时想良天快亮,明月还是在空中。
两手推开门窗望,眼望明月手拍胸。
卯时想姣大天光,不知同良在哪方。
不知你良若样想,不知哪年才成双。
辰时想良日头红,想良想得心朦胧。
想来想去心不定,哪时我俩才相逢。
巳时想姣闷沉沉,出门进屋不作声。
父母问我想什么,想良得了病一身。
午时想良日正当,想良想得心慌慌。
想良久了成痨病,南海岸上求药方。
未时想姣日偏西,想良久了记性差。
东南西北记不起,人家走东我走西。
申时想良日落山,想要攀花难得攀。
想良多年不到手,为人一世不心甘。
酉时想良黑了天,一日想良坐门边。
天天想良门边坐,吃口茶来吃口烟。
戌时想良要打困,又冷心来又冷肠。
都怪郎命生错了,暗地得个病来磨。
亥时想良想不通,捏着鼻子捶着胸。
看他园中美中美,只怪郎命不招良。

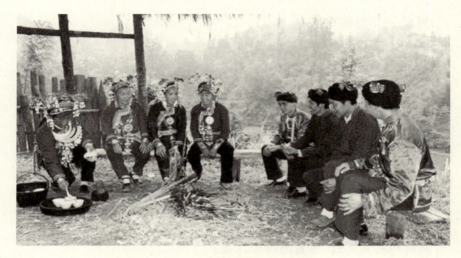
做茶棚歌

四、婚礼歌

婚礼歌是指苗族青年在整个婚礼习俗过程中所唱的歌。苗族的婚礼习俗具有深厚的文化底蕴,既庄重又幽默,既浪漫又神秘。青年男女从相识到结婚至少要经过十道程序,主要包括恋爱相识、媒人提亲、上门相亲、敬酒认老、订婚认亲、圆媒过礼、讨要八字、择定婚日、协商婚事、举办婚礼。讨八字、娶亲和婚宴时,主家都需设宴款待客人。主宾于席间饮酒对歌,以歌助兴,表达对新人的祝福和劝勉。婚礼歌主要有《订婚酒歌》《订婚派平伙》《圆媒酒歌》《圆媒散客茶歌》《圆媒散客酒歌》《过礼酒歌》《讨生辰八字酒歌》《认岳母酒歌》《嫁女酒歌》《亲路头歌》《娶亲下马歌》《娶亲人情歌》《娶亲酒歌》《娶亲盘歌》《娶亲盘花歌》《娶亲坐夜歌》《催时歌》《劝歌》《上马歌》《出门歌》《到舅父家报喜酒歌》《婚礼正席酒歌》《房族请客酒歌》《讨衣带歌》《婚宴过早酒歌》《新娘担水歌》《担水歌根》《讨烟歌》《退衣歌》《退花带歌》《十二皮》《回门歌》等等。

例9 《订婚酒歌》

主:昨夜上床得个梦,梦见南蛇架屋梁。

黄河去听盐米价,冇知落东是落南。

客：田生田宝制歌唱，制来凡间伴凡阳。
　　蚂蚁爱行无缝路，螃蟹爱恋岩脚藏。
主：山歌好唱难开口，井水有担不澎弦。
　　头有生来面不熟，如何打落屋堂前。
客：张郎开田吃白饭，刘妹开江吃鱼良。
　　高坡无路修成路，江边无桥架步桥。
　　得听你郎这句话，冷水梳头得一忙。
　　歌把哪里先唱起，话把哪里讲起头。
客：蚕子起屋关门坐，鸭蛋无门进了盐。
　　郎是来行须弥路，话把沅州讲起头。
主：郎讲是行须弥路，哪人指点你郎行？
　　会着哪人留古迹？才是打落刺澎弦。
客：当初古人留古迹，月老制路我来行。
　　李妹留路跟郎走，一皮青菜敬须弥。
主：哪家吃饭哪家走？哪人打扮你郎来？
　　来到哪里拜土地？来到哪里拜龙神？
客：张家吃饭李家走，父母打扮我郎来。
　　须弥坳头拜土地，凤凰界脚拜龙神。
主：风把哪里先吹起？水把哪里倒转流？
　　哪人界头吹木叶？哪个田中吹禾筒？
客：风把东南先吹起，水把天边倒转流。
　　张郎界头吹木叶，刘妹田中吹禾筒。
主：山歌唱来好根等，唱歌爱听话根由。
　　哪人山上滚岩磨？哪个山上合阴阳？
客：须弥山上滚岩磨，凤凰坡脚合阴阳。
　　高坡滚岩来合拢，天赐姻来地赐缘。
主：哪个山头一炉火？哪个山上一炉柴？
　　若得姻缘来相就，什么合成线一条？

客：凤凰山上一炉火，须弥山上一炉柴。
　　天赐缘来地赐姻，香烟合成线一条。
主：哪个山上打圈转？哪姣得见得心忙？
　　又是哪人来指点？才是姻缘得相逢。
客：须弥山上打圈转，井边神灵得一忙。
　　又是金龟来指点，才是姻缘成了行。
　　脚踩乌龟成八卦，八卦内头定阴阳。
主：须弥山上成了路，羊毛写字成了行。
　　还要什么为媒证？三媒六证是哪人？
　　又是哪人扯红线？扯条红线做哪行？
客：高坡无路修成路，江边无桥架成桥。
　　长庚老人扯红线，三媒六证度量衡。
　　三媒六证为媒证，扯条红线长久长。
主：几十几山共天地？几多鳌鱼共一塘？
　　天上星宿有几卦？几多星子照凡人？
客：二十四山共天地，四个鳌鱼共一塘。
　　二十八宿伴日月，四斗星子照凡人。
主：飞蛾来打灯油火，南风来吹花芙蓉。
　　塘内螺蛳肚内跳，口吃桃梨心内愁。
客：枫木树头结石榴，春风吹落洞庭湖。
　　前世姻缘生定了，燕子来恋高楼房。
主：雁鹅飞天着了力，燕子衔泥着了忙。
　　高坡滚岩落洞府，郎也落心娘落肠。
　　岩上栽花成了古，石板架桥成了名。
客：开山就望山成路，开江就望吃鱼良。
　　须弥山上行一遍，十指打岩难落塘。
　　燕子楼前讲细话，倒来扰乱亲爷娘。
主：江水流来步步清，当步流来当步长。

禹舜疏通江河水，这个功劳天下扬。
客：五色芙蓉好绒线，可怜爷娘的恩情。
　　船落洞庭一心等，大水打来不差移。
　　须弥山脚拜龙脉，槐花树脚拜爷娘。
主：口吃蜂糖甜在肚，口吃胡椒现在肠。
　　鸡崽无毛身上冷，今朝郎来着用钱。
客：今朝来行须弥路，鹅毛飞飞难落塘。
　　江边打岩飘皮过，报我爷娘莫见肠。
主：岩上雕花成了古，石板架桥成了名。
　　鹅毛过湖落东海，羊毛写字十三行。
　　桥头安好桥土地，千年古迹万年牢。
客：口吃蜂糖本中意，口吃胡椒本着肠。
　　三两黄金冇为贵，贵在姻缘久久长。
主：楠木树头冇翻叶，船在江边冇翻舷。
　　不怕国外兵马乱，稳坐江山再冇移。

例10　《娶亲盘歌》

问：打伞过街哪家客？骑马过路哪家人？
　　哪家是你亲父母？哪家是你亲爷娘？
　　哪家在娘左边坐？哪家在娘右边行？
　　哪家在娘屋背后？哪家在娘屋对门？
　　百家姓上问你姓？大山百鸟问百名？
答：要不贺娘也不好，陪得娘来也是难。
　　赵家是我亲父母，李家是我亲爷娘。
　　赵家在娘左边坐，李家在娘右边行。
　　周家在娘屋背后，吴家在娘对门前。
　　百家姓上各有姓，不知讲来同冇同。
问：几十几人为亲客？问你船来是马来？
　　船来弯在哪江口？马来绚在哪草坪？

哪里是你绹马墩？哪里是你放马坪？
马鞍放在哪一处？马绹放在哪里藏？

答：老鸦背上去了色，坐在三十人留人。
三十六人的亲客，船讲船行马也行。
船来停在湘江口，马绹放在青草坪。
马鞍放在栅栏上，马绹放在门后藏。

问：今朝郎来几匹马？几匹花马几匹羊？
马是哪里留的马？马是哪里招鞍骑？
马鞍又是什么木？马绹又是什么藤？
几斤毛铁打马镫？几两长麻伴笼头？
几个铜铃伴马颈？几颗绣球伴马头？

答：今朝郎来三匹马，三匹红马九匹羊。
好鞍来配好马身，马鞍出在贵州城。
马鞍又是黄檀木，西山红藤做马绹。
三斤毛铁做马镫，四两长麻伴笼头。
九个铜铃伴马颈，三颗绣球伴马头。

问：郎来是个六亲客，问你船来的根由。
哪个年间栽松林？哪个年间木登林？
哪个山头去砍木？哪个仙人看时辰？
几十几人抬下山？几十几人抬下坡？
几十几人抬上船？几把斧头几把凿？
造了几年才得圆？几斤桐油油船底？
几百钉子钉船头？大船选了多少只？
小船来了多少双？大船弯在哪一塘？
小船弯在哪一处？要把根由贺送良。

答：姣把根由来相问，要郎把话贺送娘。
洪武一年栽松林，洪武二年木登林。
壬木山头去砍木，周卫先生看时辰。

三十六人抬下山,三十六人抬下坡。
　　三十六人抬下水,三十六人抬上船。
　　三把斧头九把凿,造了三年才得圆。
　　三斤桐油油船底,数百钉子钉船头。
　　大船来了无论只,小船来了满江黄。
　　大船停在湘江口,小船停在寨脚塘。
问：你郎是个娶亲客,问你茶叶来不来?
　　盐来几斤茶几两? 又把几包敬众房?
　　想来茶叶容易得,想来容易做来难。
　　打开中门打一望,盐船累累下滩来。
　　连忙留得三包半,问郎一句话根由。
　　还要问郎一句话,口讲口甜心也甜。
　　白盐出在哪州府? 红盐出在哪州府?
　　茶盐出在哪州府? 盐茶出在哪州府?
　　包盐又是什么草? 捆盐又是什么藤?
答：要不陪娘也不好,不知根由同不同。
　　讲得有理放在肚,讲得无理云外丢。
　　包盐又是胡藤草,捆盐又是草胡藤。

五、三朝歌

　　三朝歌是靖州苗族人民在庆贺生儿育女所办喜酒（俗称"三朝酒"）时所唱之歌。其唱词热烈风趣,多为吉祥和赞美之词。唱腔随所饮之物而产生变化,喝茶时唱茶歌调,饮酒时则唱酒歌调。代表作品有《报喜歌》《正席酒歌》《过早酒歌》《客席酒歌》《盘歌》《大房族请客酒歌》《姊妹请客酒歌》《散客酒歌》《三朝吉庆语》《三朝酒前茶歌》《三朝客席茶歌》《三朝过早茶歌》等等。

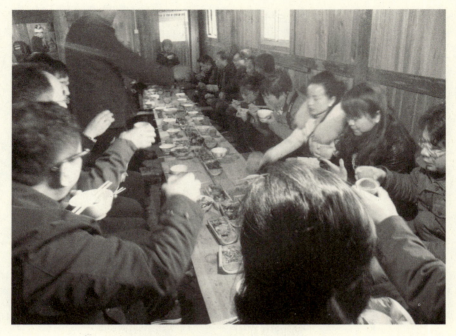

苗家龙头宴（摄于老里村，2016.3.14）

例 11 《报喜歌》

主：昨夜上床得个梦，梦见南蛇架屋梁。
　　早上起来开门望，红脚金鸡叫进房。

客：喜鹊门前报喜讯，报我爷娘（客对主的尊称）落心肠。
　　傍到娘们的洪福，郎门加了一口粮。

主：喜鹊登门报喜讯，郎门阴功修得强。
　　门字内头加一口，不知哪里下凡阳。

客：文王推车为世界，又得梦熊（指生男孩）管田塘。
　　八月丰收报喜讯，讲义得了金凤凰。

主：八月收禾丰收好，开仓晒禾是哪时。
　　哪日哪时天保日，郎也好望娘好来。

客：八月十五团圆日，九月初九九重阳。
　　报娘吃杯丰收酒，虎要出山龙出塘。

例 12 《姊妹请客酒歌》

女：七人姊妹手扯手，同同扯手下凡来。
　　想来难逢又难会，难逢难会一朝郎。
男：风吹乌云云脚开，七人姊妹下凡来。
　　手把银壶来斟酒，杯杯相劝牡丹台。
女：共一井水来会面，共一炉台来会郎。
　　手将花篮是个意，家丑莫去外传扬。
男：七人姊妹下凡来，脚踏仙鞋下凡来。
　　做条情义千斤重，郎心吃去远传扬。
女：平婆坐在偏坡地，皇帝坐在北京城。
　　今年朝庶开科考，强依考棚走一场。
男：一里烧窑十里岭，十里要烧百里柴。
　　岩鹰吃了不还价，扇出两翅上瑶台。
女：七人姊妹打落帕，扯草盖篮来会郎。
　　王母娘娘打招手，一时三刻转回房。
男：风吹百草十八岭，水转南江十八塘。
　　七人姊妹归洞府，留下思情在凡阳。
女：吃饭傍到田业主，长来讲句话思量。
　　江边无桥哪人架，哪人架的子孙桥。
男：名人坟山葬得好，名人富贵各人强。
　　江边无桥蔡家架，蔡家架的子孙桥。
女：原古路是根古路，张郎刘妹制乾坤。
　　送子娘娘是哪个，一班留下一班来。
男：砌墩架桥是蔡家，送子娘娘张玉皇。
　　易养成人父母养，长命富贵自生圆。
女：当初有有三朝客，不知哪人留下来。
　　哪人兴的三朝客，才得子孙得安宁。
男：当初没有三朝客，十八罗汉兴起头。

十八罗汉制的礼,才得子孙幸福长。
女:高坡的田靠水养,家困身寒外支援。
爷娘唯愿子孙好,条条断得两分明。
男:粗歌粗言谈一句,报良莫跟郎见肠。
三间大屋靠中柱,内也圆来外也圆。

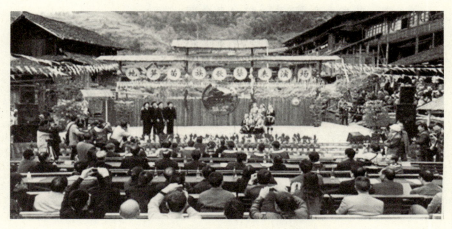

地笋苗寨歌�表演(摄于2016.3.15)

六、茶歌

茶歌是指苗族群众喝茶时所唱之歌。通常在日常宴客或婚庆、寿诞等重要礼俗活动中酒宴正式开席之前喝茶或主客对歌之前演唱。茶歌的曲调嘹亮,激越昂扬,气势磅礴,旋律如同波浪起伏,具有强烈的表现力和感染力,表现了苗族人民热情、爽朗的性格。茶歌可男女合唱,少则几人,多则几十人,甚至高达上百人。代表作品有《通用茶歌》《日常过早茶歌》《婚礼盘茶歌》《婚庆茶歌》《三朝酒前茶歌》《三朝客席茶歌》《三朝过早茶歌》等。

例13 《日常过早茶歌》

主:辰时属龙喊娘起,日头落坡到屋堂。
辰时过早唐三藏,午时过早杜康娘。
客:辰时喊娘来过早,过到山羊进园场。

　　　　过早会了唐三藏，接着杜康开酒坛。
主：辰时请客来过早，去喊唐僧也不来。
　　　　去赶茶山赶不到，回来打对水草鞋。
客：凤凰门前情意重，过早吃茶人意长。
　　　　一日茶山行三遍，火炉菩萨不安闲。
主：想配葱蒜在广州，想配胡椒在云南。
　　　　冇有生姜来配味，冇知愿尝不愿尝。
客：四川油盐广东菜，云南胡椒贵州糖。
　　　　山珍海味伴茶吃，娘心吃去好思量。
主：想去云南路又远，想去长沙路又长。
　　　　无钱难开茶糖铺，无粮难开造酒行。
客：洪江运糖通马车，长沙运糖通大船。
　　　　有钱长安开茶铺，一杯金来一杯银。
主：大姐摘茶冇背篓，二姐摘茶冇将篮。
　　　　剁柴的人冇烧火，柴在青山水在塘。
客：大姐摘茶快满篓，二姐摘茶快满篮。
　　　　一里摘茶香千里，郎做蜜蜂恋花糖。
主：金鸡去翻茶山坳，蜜蜂去恋茶花糖。
　　　　三十六顶花花轿，不知哪桥是同良。
客：四路茶山去放套，不套金鸡套画眉。
　　　　三十六顶花花轿，由郎爱选哪一行。
主：细茶生来叶连连，生在西天不值钱。
　　　　唐僧带茶不带味，无油无盐难讲甜。
客：细茶好吃叶连连，生在西天佛面前。
　　　　只有唐僧想得到，把来凡间配油盐。
主：七十二变孙行者，大闹天宫吃仙桃。
　　　　一皮茶叶免个意，还是孙猴苦功劳。
客：取得经来唐三藏，惹得祸来是猴王。

好吃懒做猪八戒,沙僧担金又担银。
吃茶可怜唐三藏,行过沙漠作为难。
行过沙漠行了水,水落金沙酿成塘。

主:唐僧取经名气大,全靠孙猴苦功劳。
带得茶来种一颗,一颗换得万两银。

客:当初留得古人话,因为三锹开茶房。
出官出贵平茶所,戏师出在三眼桥。

主:平茶长街通小里,一条大路通黎平。
大路行过金山寨,去去来来不落房。

客:真三国来假西游,封神榜是哄凡人。
唐僧带来哄神道,把郎背金又背银。

例14 《婚庆茶歌》

主:酉时成间天夜了,是龙是脉归海塘。
藕是归塘龙归海,煮茶夜的为如何?

客:天上乌云地开天,高楼点灯亮层层。
当初可怜娘不淡,娘门来开路张良。

主:当初古人制路走,条条大路通州城。
头不生来面不熟,这话讲来差了行。

客:不曾出门先开路,一条大路落娘门。
将将遇到郎父母,一皮青叶会爷娘。

主:卖姜的人讲姜辣,卖糖的人讲糖甜。
吃了三轮茶叶味,还莫问到话情由。
茶行出在哪州府?盐行出在哪州城?
哪个仙人看上眼?几眼青来几眼红?

客:吃茶来问茶根等,不知讲来同方同。
茶行开在九州府,盐行开在通州府。
当初龙王看上眼,一眼青来一眼红。

主:阳雀头戴什么帽?脚上穿起什么鞋?

阳雀本是哪家子？又是哪家的外甥？
哪家报他修功果？哪家把他去催春？
客：阳雀头戴细花帽，脚上穿起细花鞋。
阳雀本是张家子，又是李家的外甥。
张家把他修功果，李家把他去催春。
还有福州催不到，荒了阳春一半年。

地笋苗寨一角（摄于2016.3.15）

七、地理歌

地理歌，又名"数寨歌"，它是以靖州苗民每个自然团寨的地理环境和象征意义为素材而编撰的歌曲。歌词朗朗上口，通俗易懂，曲调生动活泼，轻快明朗。代表作品如《靖州记》《锹里歌》等。

例15 《靖州记》

问：我爱唱歌少出门，问你高手唱歌人。
别的地方我不问，单来问你靖州城。
几十几鳌陟街坡？几十几鳌进衙门？

几十几矇上鹤山？鹤山什么最有名？
哪个岗岩哪里睡？哪里夏天无蚊虫？
城池牌坊好多个？哪个宝塔坐高峰？
城内城外几个坡？州城共有几个门？
如是哪里问错了，还要问问靖州人。

答：布置答来对不对，我来试卷答一轮。
歌师落音我接音，我来回答靖州城。
四十八矇陡街坡，一十八矇进衙门。
一百零八上鹤山，鹤山书院最有名。
东门明月照白鹤，西街周公打铜锣。
黄鹤井到拉不进，还有西方安乐亭。
毕德皇帝响水洞，响水洞街无蚊虫。
城池牌坊有六个，戈村飞山接官亭。
江东有个锥子塔，立在山顶有七层。
靖州城门有五个，东西南北小南门。
若是哪里讲错了，还望歌师来指明。

例16 《锹里歌》

田坝悠悠是元贞，万贯家财是凤冲。
打猪打羊读书岭，半坡打岩大皮冲。
园内烂柴大棒木，船头装金尾装银。
花花烟袋半田段，观音坐莲看小榴。
湖南贵州两交界，来人难进两步桥。
荣华坐在梧桐坳，棒棒烟筒古泥冲。
苗塘是我凤冲地，上也不差下不移。
脚穿草鞋凉柳冲，卖身葬父献忠心。
三杯浓茶当杯酒，可怜六亲来坐朝。
锄头钉耙黄土坳，开山度过几十年。
他人来侵银凤虎，铜墙铁壁白泥塘。

哪人来侵三锹地，文官武士坐排排。
初二客落岩鹰洞，惊动四弯陪客人。
惊动四弯陪客人，四弯坐在坟脚下。
三团两寨是小榴，大路开过金山寨，
去去来来好思量。
枫香好个牛背岭，水冲坐在燕窝形。
贵州湖南是枫香，独木架桥过江边。
杉木林林是地笋，套猪套羊茶溪壕。
蓑衣斗篷南山寨，金窝银窝马头塘。
地背坐在铜锣湾，江水流来不用担。
人人只讲三排半，水冲只是半排人。
人人只讲无路走，九坡大路好通行。
要行大路九坡坳，九坡坳头好风凉。
手扯木叶来垫坐，不知朝东是朝南。
黄柏始祖潘步花，湖南贵州几千家。
云贵湖广发有脉，寻根问祖都来朝。
黄柏坐在龙凤花，管了地庙几十家。
几十几家随他管，万石田粮归送他。
菜地坐在燕窝形，青龙包脚出贤人。
大塘开在门前地，哪人过路不思量。
岩嘴坐在牛背上，手提花篮菜地湾。
岩嘴是个鹅抱蛋，强依鲲龙上天堂。
要问黄柏的根等，名字叫作潘宗良。
万才坐在龙头上，对门朝山来得强。
门前好条回龙水，下江的水上江流。
哪人得吃长江水，为人一世不忧愁。
万才岭上起烟灯，崩田坐在螺蛳塘。
茶塘关上设关口，高桥放哨不离人。

地庙坐在龙尾上,对门朝山照贤人。
庙脚生就活龙口,三十三弯富朝堂。
石榴山上红军过,苞谷油茶慰亲人。
瓦厂烧成琉璃瓦,乌妙水灌活龙塘。
三扒界上连锹地,四方八面都通行。
捞裙扎裤烂泥冲,深泥锈水的投场。
如今改做新街寨,三星伴月屋山头。
唱歌讲笑是潭洞,五龙吃水是塘龙。
苗家田塘苗田界,大溪门前大溪流。
蔬菜出在菜地榜,坐在江边波丝形。
三团两寨高营寨,枫木遮阴王家冲。
岩鹰晒翅张家榜,出门打伞肖家坡。
门前古庙是庙脚,檀木林林檀木冲。
龙塘献宝塘宝寨,中寨条街人思量。
寨脚生好龙王井,井水悠悠到洞庭。
哪人得吃龙井水,心也甜来肚也凉。
七月十五芦笙场,四方旌旗行沓行。
九炉塞好鱼粮库,盘坡盘路老里盘。
江脚坐在半坡榜,竹寨田段层沓层。
芦笙榜上好田段,迁来居住尧管冲。
挖过铁矿是铁山,岩鹰将鸡是康头。
安姓安名雄公冲,五龙抢宝三江溪。
地形像瓜冬瓜祖,坐在溪头是朗溪。
猛虎现爪是故冒,三锹交界是地祥。
三锹登头高仰望,三十三锹的头场。
坡背山洞报洞寨,两边水流是江边。
拖拉原木满板香,老少三班是罗养。
门前晒纸棉花地,日头落坡白望闲。

楠木林林楠木山，是木要归马江田。
出官出贵平茶所，戏狮出在三眼桥。
藕团坐在石榴背，上也藕团下藕团。
六月无饭南团寨，沙鳖心寨晒太阳。
上锹合款牛筋岭，中锹合款在岩田。
官田合款下六寨，制定款规的头场。
三十三锹织花带，林源上宝绣花鞋。
千人讲话铺口佬，同共靖州户头名。
靖州是个鱼米地，一同去修四古楼。
四古楼上打一望，眼看靖州闹阵阵。

第二节　风格浓郁的演唱特征

靖州苗族歌鼟是靖州苗族同胞在日常生产、生活劳作中创作并世代传唱的一种多声部歌曲形式。靖州苗族同胞以歌为媒、以歌互助、以歌当哭、以歌叙史，在歌曲中交流、记事、教育和传承。歌鼟是记载、传承靖州苗族文化的重要载体，已深深融入靖州苗族同胞的生活之中，风格独特，地域色彩十分浓郁。

一、演唱语言

著名音乐学家杨荫浏在《语言音乐学初探》中指出："语言的音调与歌唱的音调有内在的联系，语言的音调影响吟诵的音调，而吟诵的音调又影响了歌唱的音调。"靖州苗族歌鼟，除饭歌调使用苗语演唱外，其他歌调主要使用"酸话"。"酸话"在当地俗称"酸汤话""苗酸话"，这是一种特殊的苗族土语，由当地苗语和周边侗语以及汉语混合而形成，其语音接近当地汉语，但又与当地汉语、苗语、侗语都不同。吴才俊考证说"酸

话"的形成与"酸汤苗"有密切的联系。他在《酸汤苗的族源和习俗》中指出:"据查吴氏族谱,酸汤苗可能形成于南宋后期。当时,贾似道因姊姊是理宗的贵妃,当上了右宰相,在北方新崛起的蒙古族强敌面前,一味地退让、妥协……大理寺承吴盛看不顺眼,因言事忤似道,处境恶劣。景定二年(1261),遂弃官逃出南宋都城临安(今杭州),潜入苗疆,在远口(当时属荆湖北路靖州会同县,现属贵州天柱县)安家落户,与当地土著长田角彭氏女结成伉俪。七百多年来,其子孙分散居住在黔东南、湘西、桂北、川东南等地。远口是西南几省吴姓的发祥地……由于吴、杨、彭、罗、胡、李诸姓频繁通婚,融合成一个苗族支系——酸汤苗。"①

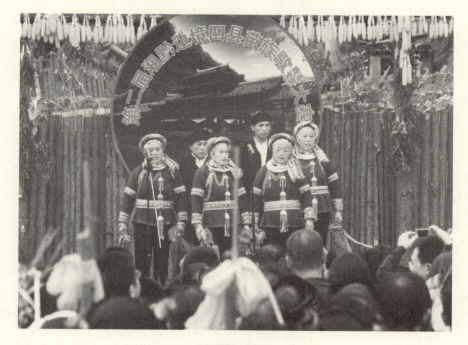

歌�比赛

使用当地方言为舞台语音是少数民族民歌演唱的特点之一。靖州苗族歌䶮使用的语言就是当地的土语"酸话"。在靖州苗族侗族自治县存在多种语言,而"酸话"仅仅流行于锹里一带的三锹乡、藕团乡、平茶乡、

① 吴才俊.酸汤苗的族源和习俗[J].怀化学院学报,1996(2).

大堡子镇、铺口乡等地。"酸话"是苗语的汉化,语音近似于当地汉语,但又略带苗语腔调,是几种土语语言混合形成的"苗酸话"。这种语言既似汉话却又自成体系,它无法与周边的汉族、苗族、侗族进行沟通,是一种独特的语言现象。它的形成和苗族锹里地区长期交通闭塞导致与外界交流甚少有莫大的关系。当地人日常交流基本使用苗语,也使用"酸话","酸话"成为苗族歌鼟的特有语言。在歌鼟中,酒歌调、茶歌调、山歌调等绝大多数歌调都使用"酸话",只有饭歌调是例外,使用纯苗语进行演唱。

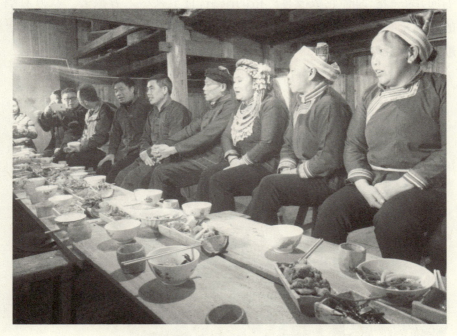

龙头宴上唱酒歌(摄于老里村,2016.3.14)

靖州苗族歌鼟主要使用"苗酸话"演唱,上锹、中锹和下锹各个村寨使用的"苗酸话"语言基本相似,但在语音上略有差异。

二、演唱形式

靖州苗族歌鼟在实际演唱中,均为对唱形式,对唱双方同性异性均可。演唱的方式按其人数的多少来定。人多时,由一人领唱,众人帮腔。

这种形式多见于山歌调；人少时（不少于两人），由一人讲唱，一人领唱，众人和唱，常被人形象地比喻为：一人填词，一人作曲，众人演唱。这种形式在担水歌调、茶歌调、酒歌调三种歌调中体现得最为典型。此外，靖州苗族歌鼟采用了一种独特的演唱形式，即每段完整的歌调被分割为讲歌、领歌、和歌三个独立的演唱环节，各环节均有其固定歌者，各司其职。他们配合默契，相得益彰，使整首歌调听起来浑然一体，和谐动听，丝毫没有凌乱感。演唱时，以双方各唱完一个完整的内容含义（可以包含数段唱词）为一轮，总体轮数没有严格的限制，直至兴尽人方散去。双方对唱的歌调一般为同类歌调，只有少数以不同歌调对唱，其中以茶歌调对担水歌调较为常见。

苗族歌鼟演唱通常分讲歌、领歌、和歌三部分。

民歌手潘志秀、龙梅香演唱"担水歌"（摄于地笋苗寨，2016.3.15）

（一）讲歌

讲歌，又称"念歌"，是苗族多声部歌鼟演唱的始发环节，具有统筹全局的首要地位，通常由经验充足、德高望重并善于编词的歌者担任。歌者往往是苗寨年迈资深的歌师，是歌鼟演唱的灵魂人物和中心人物，一般被

安排在低声部,其核心任务主要是为和歌部分的演唱者提示唱词,保证和歌时唱词的整齐统一,亦可看作歌曲的作词者。讲歌部分的音调带有吟诵性,是语言的初步旋律化,多为一字一音,几乎不使用衬词,演唱速度适中,音色浑厚低沉。

与地笋苗寨民歌手合影(摄于2016.3.15)

(二) 领歌

领歌是一个过渡环节,是讲歌与和歌顺利和谐连接的关键部分,其主要作用就是为保证和歌部分各声部的和谐进入。领歌通常由一名年富力强、声音雄浑有力的歌手担任。领歌者是歌队的骨干,有着唤起注意、起腔定调的作用,通常被安排在中声部。领歌的篇幅较小,一般为非常小的音乐片段,唱词往往只有一两个字或衬词。

(三) 和歌

和歌,顾名思义指的是众人合唱的歌,即帮腔,一般被安排在高音声部和次高音声部,是苗族多声部歌鼟演唱的主体。唱词中伴有大量的衬词,旋律舒展奔放,自由延长,演唱速度较为缓慢。和歌一般为五至十几人不等,通常讲歌者与领歌者也都参与其中。和歌时,领歌者多承担中、

高音声部起伏多变的拉腔,其他人则进行低音演唱。该声部分工在歌鼟演唱中较为常见,但并非固定不变,众歌者可根据各自的嗓音条件及现场演唱的需要灵活组合,带有一定的随意性。

酒歌(摄于地笋苗寨,2016.3.15)

三、演唱方法

靖州苗族歌鼟基本以采用自然的真声演唱为主,假声演唱为辅。所谓真声就是基于自然生理条件,采用自然发声方法,接近于生活语言的发声。苗族歌手们个个都有着正确的歌唱呼吸,他们或许不懂气息或呼吸这些专业说法,但是从他们实际的演唱来看,①他们呈现出的都是自然的歌唱呼吸。这与苗族人民平时说话交流时的语音语调习惯是息息相关的,苗族人民久居山间,具有纯朴、坚毅、豪迈的性格,他们自然发出的声音往往十分铿锵有力、自然浑厚。因此,在歌鼟演唱中普遍采用自然纯朴

① 文霞. 湘南嘉禾伴嫁歌民间音乐研究[D].长沙:湖南师范大学,2009:.

的真声演唱。只有在真声无法驾驭的情况下才会略加假声。假声演唱主要更多注重气息，运用气息的方法完成或弥补真声所不能达到的音色效果，使声音更柔和、更悠长动听。苗族歌手们并没有系统的接受过歌唱气息及呼吸方法的学习，其假声演唱较为困难。因此，在歌鼟中假声唱法并不十分常见，只运用于茶歌调、饭歌调的一些小部分片段之中。

其次，歌鼟演唱在咬字发音方面也颇有讲究。在演唱的"讲、领、和"三个环节中，讲歌者要做到咬字清晰、节拍稳定，给予和歌者正确的唱词提示；领歌者要做到声音洪亮，音调稳定，给予和歌者准确的歌调提示；而在和歌中担任平音演唱者要做到咬字清晰、重音演唱，做好合唱时的唱词陈述。拉腔者则需要咬字尽量模糊，换句话说就是"要烂一点，不要唱那么精准"，在自由延长音上时值要尽可能地长，并且还要注意润腔的使用，使歌曲达到圆润的效果。

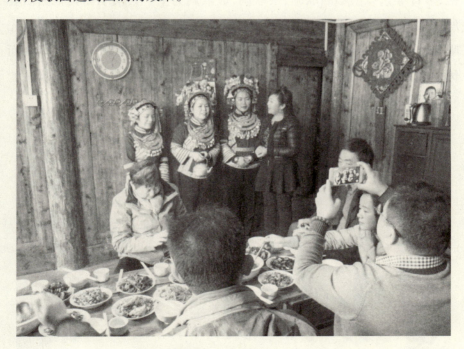

地笋民歌手唱酒歌（摄于 2016.3.15）

四、演唱场域

靖州苗族歌鼟的表演场域涉及广泛。歌鼟不仅贯穿于苗族人民的日常生活之中,更是渗透到苗族丰富多彩的民间习俗中去。大到婚嫁、祭祀、节日宴会,小到劳动、饮食、嬉戏打闹,优美的歌鼟声遍布苗寨,成为靖州锹里苗族一道灿烂的风景。歌鼟的演唱在不同场域使用不同的歌调,经常使用的有:酒歌调、茶歌调、山歌调、担水歌调、饭歌调、三音歌调、四句歌调等。各类歌调在表演场域方面并不受严格限制,其使用频率、演唱顺序也根据唱用场合而有所变化。如在坐茶棚、玩山、坐夜等以青年男女为主体的场合中,大多演唱山歌调、四句歌调等悠扬婉转的曲调,以表达男女之间细腻委婉的情感。在大型的宴会场合(如婚礼、祝寿、造屋、祭祖、节日等),以演唱酒歌调、茶歌调、饭歌调为主。其演唱曲调根据酒宴所饮之物而变化,并在演唱顺序上也有一定的讲究。如在酒宴开始前,先唱茶歌调助兴;待酒宴正式开始后,主宾之间以酒歌调各自交流对唱;而饭歌调只在酒宴最后吃米饭时才演唱。一系列的演唱将酒宴热烈高涨的

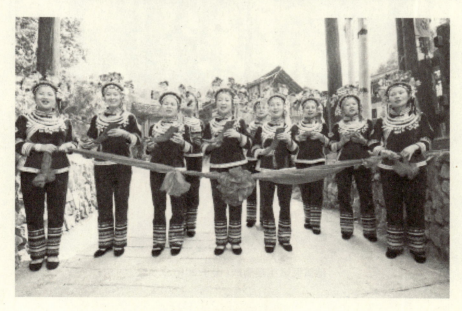

拦门酒

气氛推送到极致,表现了苗族人民热情、豪爽的性格以及对宴会来客的重视。

另外,还有在婚嫁习俗中新娘结婚第二天进行担水活动时要唱担水歌调以及在立夏时节要演唱三音歌调,等等。但在特殊节日习俗中,有专门的唱调,比如立夏的当天唱《三音歌》;男女青年完婚第二天,新娘到井里挑水就要唱《担水歌》;新娘新郎回娘家就要唱《回门歌》,歌词如下:

"娘去了,可怜姑嫂陪伴娘,陪娘三日又三夜,话有高低莫见肠。"

五、服饰装扮

靖州苗族歌鼟演唱时的服饰装扮可谓是亮丽多彩,精美的盛装为歌鼟的表演锦上添花。锹里苗族歌鼟表演服饰不仅款式多样、新颖别致、布料丰富、颜色多彩,在银饰的使用上更是点缀精巧,锦上添花。尤其是女子的服饰,格外引人注目。在颜色的搭配上,以蓝色为主,配以紫色、红色和青色。款式方面则随季节、年龄和穿着场合的不同而变化。不得不提的是苗族服饰中的头饰,这是苗家女子盛装中的亮点。未婚女子通常在发辫中编织一束五彩斑斓的毛线,将其盘缠于织锦头帕之外,五彩的毛线在苗家女子脑后飘荡,给人一种亮丽多彩的视觉体验。女子的打扮清新脱俗,穿着高领大襟衣,配以百褶裙或长裤,缠紫褐色裹腿,脚穿草鞋、布鞋或凉鞋。苗家姑娘用丝线手工制作的各式各样图案的彩色花边遍布衣领、衣袖、衣边及裤脚、裙脚等处,多彩的衣物映衬着苗家女子的面容;用纱线、丝线、毛线织成的彩色织锦腰带则常束于腰间,两端系于腰后的带子,自然飘垂的花须,将苗族女子娴娜多姿的身材展现得淋漓尽致。苗家姑娘精湛的手工技艺为其服装增添了苗家独有的元素。如,式样不一的银饰品在盛装中也起了相当重要的点缀作用。银饰品种多样,包括手镯、项链、耳环、项圈、戒指、头饰,等等。

《锹里奏鸣曲》开机仪式

此外,男子的服饰装扮主要为蓝色或黑色对襟短衣或对襟长衫,均着长裤,用长巾缠头。

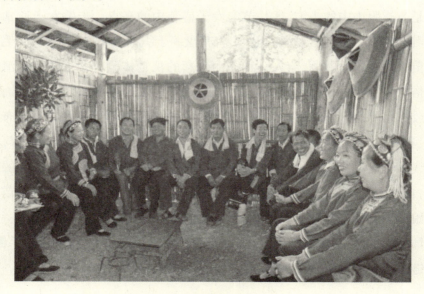

茶棚对歌

第五章 音乐本体与歌词特点

靖州苗族歌鼟是苗族先民历经千年创造并传承下来的文化艺术精品,它与周边的侗族民歌、汉族民歌不同,也异于其他地方的苗族民歌。作为在特殊地域范围内流传的民间歌种,靖州苗族歌鼟在历代的传承发展中形成了具有鲜明地域性特征的音乐本体和歌词特色。

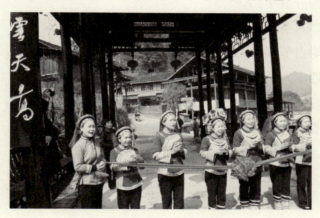

好客拦门酒(摄于地笋苗寨,2016.3.15)

第一节 自成体系的音乐本体

所谓音乐本体,通常指构成音乐、音响的基本形态。为进一步把握靖州苗族歌鼟的音乐形态,本节主要依据采录的歌调进行节奏节拍、旋律旋

法、调式调性、和声织体和曲体结构等本体层面的分析。

一、节奏节拍

节奏是音乐的骨架,在音乐中占有重要地位,在靖州苗族歌鼟中扮演着十分重要的角色。靖州苗族歌鼟的节奏型众多,通常情况下都是模仿大自然以及生产劳动时的声音,如流水声、鸟叫声、虫鸣声、劳动号子等,它接近生活,贴近自然,流露出一种自然纯真之美,使得靖州苗族歌鼟带有一股清新朴素的自然美。

靖州苗族歌鼟的节奏伸缩性强,并非是规整的均分型节奏,而是以短长节奏型为主,密集节奏与疏松节奏相结合为辅,使得整个乐曲节奏舒展自由又富有律动。靖州苗族歌鼟中常用的基本节奏型主要有以下几种:

(一)四分节奏:X

(二)二八节奏:XX

(三)附点节奏:X.X、XX.

(四)四十六节奏:XXXX

代表作品如《春天歌谣》《坐夜歌》《担水歌》《回门歌》《婚礼盘茶歌》《饭歌》等,都是由基本节奏型构成的。

谱例 《春天歌谣》

春 天 歌 谣

(低音声部记谱)

谢弟佩 记谱

$1 = {}^\sharp F \quad \frac{4}{4}$

3̣ 6̣·	2̣ 3̣·	2̣ 3̣ 2̣	3̣ 6̣·	3̣ 2̣·	6̣ 1·̣ 6̣
一 年	三 百	柳 细 依,	一 年	一 春	春 到 来

6̣ 6̣·	2̣ 3̣·	2̣ 3̣ 2̣	6̣ 1·̣ 6̣ 2̣	6̣ 1·̣ 6̣ 2̣
风 jeiou	雨 信	哄 收 好,	雷 公 雷 母	zii 哈 凡 细

```
6  1. 6 0 0 ‖
zii 哈  凡
```

谱例 《坐夜歌》

坐 夜 歌

（高音声部记谱）

谢弟佩 记谱

$1 = G$ $\frac{4}{4}$

```
1  3.  1  3.  1  3.  3 | 1  1.  1  3.  3  2.  1 |
(三 锅) zie 进  keiou 边 向, 比 把 zie 进 修 中 胆,

3  1.  1  1.  3  3.  3 | 1  3.  1  3.  1  3. |
费 胆 比 把 三 根  费 向 三 锅 多 得

1. 3  1  3.  1 0 0 ‖
玩 细 多 得 玩
```

谱例 《担水歌》

担 水 歌

（低音声部记谱）

谢弟佩 记谱

$1 = {}^{\flat}E$ $\frac{4}{4}$

```
         (起)
(讲) 3  3.  2  6.  3 2. 2 0 | 6  6 3  6.  2 1 | ³2 - - 6 |
     西 八 yeiou 娘 ki 担 虚,  西 哟  八    呦

              (讲)    (起)
3 2 3 6  2. 6 | 2  6 0 3 2. 2 0 | 2  5 2 5 6. | 5 - 4 - |
啊 yeiou    啊 娘 ki 担 虚, 尼 ki 呀 担 喽
```

从以上谱例来看，靖州苗族歌鼟多用附点节奏，这样的节奏型使重音后移，一改均分节奏型比较死板生硬的特点，使节奏显得十分灵活，加强了音乐的律动性，推动旋律的前进。变化的节奏型则使得节奏更为丰富，加强了其不稳定性和倾向性，疏密相宜，连续多个附点节奏型的结合导致的连续切分进行给人以动感。

　　靖州苗族歌鼟的节拍较为复杂，变化多样，不仅有单拍子、复拍子，甚至还有混合拍子，常用的有 2/4、3/4、4/4、5/4 拍等，其中 4/4 用得最多，弱起节拍也很常见，极具动感的节奏型与复杂多变的节拍相结合使得靖州苗族歌鼟旋律跌宕起伏、绚丽多彩。

二、旋律旋法

所谓旋律旋法,即旋律构成及其发展手法。靖州苗族歌鼟旋律连绵起伏,柔和优美,旋律音域都在八度之内,易于演唱,一般成年人在正常的状态下都可以演唱。旋律线多下行,并且集中在中音区。旋律发展常见为级进和小跳进(三度、四度、五度)音程进行为主,少用六度及以上的大跳音程。如《回门歌》《茶歌》《房族请客酒歌》《饭歌》《三朝歌》等。

谱例 《回门歌》

回 门 歌

(讲歌高音拉腔声部记谱)

谢弟佩 记谱

$1=\flat E$ $\frac{4}{4}$

0 0 6 3. 2 0 | 6 6 3 6. 2 1 | $\overset{3}{\overline{2}}$ 2 - - 6 | 3 2 3 2 - 1 |
(娘 ki 了, 娘 偶 啊) ki 吔 啊 了

1 2 0 6 3. 2 0 | 2 4 5 6 6. | 5 - 4 - |
啊 喜,(娘 ki 了,捏) 娘 啊 哟

2 3 6. 2 2. 6 2. | 6 2 5 5. | 4 - 5 - | 5 6 5 - 1 |
(了 可 怜 姑 嫂 北 伴 娘,捏) 了 哦, 可 怜

2 2. 6 2. 6 2 | 4 5 6 4 4 5. | 5 - - - | 3 3 3 - 3 1 |
(姑 嫂 北 伴 娘,捏) 姑 啊 嫂 北 哦 伴 嘞 啊

2 1 1 - 2 1 | 6 6. 6 3. 3 2. 2 | 6 6 3 1 2 1 1 |
娘, 啊 喜。(北 娘 三 依 又 三 丫,北 偶 啊) 娘 呃

```
  3 2  3 2 2 - 1 | 1 2 0 3 2 · 2 · 0 | 2  5 4 5  6· | 5 - 4 - |
  啊 三   喽    啊依(又三丫， 捏)又 啊 三 喽

  2   3 2 · 2 2 · 6 2 · | 6· 2 5  5· | 4 - 5 - | 5 6 5 - 1 |
  (丫，瓦 有 高 低 莫 见   肠，捏)丫 罗，        瓦 罗 有

  2 2 · 6 2 · 6  2 | 4 6 5 4 4  5· | 5 - - - | 3 3 3 - 3 1 |
  (高 低  莫 见  肠，捏)高 啊 低 啊 莫 喽       见 嘞  啊

  3 1 1 - 2 1 ‖
  肠，   啊 喜。
```

靖州苗族歌鼟旋律发展中常常都会用滑音、波音、倚音等装饰音来修饰,籍此丰富旋律的艺术表现力。

三、调式调性

由于靖州苗族歌鼟的起调较为自由,其调式通常由起歌者决定。从采录的曲谱来看,靖州苗族歌鼟以五声调式为基础,多用五声宫调式、角调式、徵调式和羽调式,较少使用商调式。如《饭歌调》《茶歌调》等都是五声角调式的代表曲目。

谱例 《饭歌调》

饭 歌 调

（高音声部记谱）

谢弟佩 记谱

$1 = F \quad \frac{4}{4}$

```
  3  3 ·  2 1 · 1 · 0 | 3 3 · 1 1 2 1 6 · 6 |
  (叫 keiai 改 咋，   叫 的) keiai 咋 改     西
```

第五章 音乐本体与歌词特点

$\underline{3\ 3.}\ \underline{2\ 1.}\ \underline{1.\ 0}\ |\ \underline{6\ 6.}\ \underline{3\ 3.}\ ^\#\dot{2}\ 0\ |$
（叫 keiai 改 呃）　　叫 啊 keiai 唔

$\underline{3\ 3\ 6\ 3}\ \underline{2.\ 1}\ \underline{1\ 6}\ \underline{6.\ 6}\ |\ 3\ \underline{\dot{1}\ \dot{1}}\ \underline{\dot{2}\ \dot{1}}.|$
（叫 keiai den 改 改 keiag 究 啊。尼）改 哦，叫 哦

$\underline{\dot{1}\ 6.}\ \underline{6\ \dot{1}}\ \underline{6.\ \overset{6}{\underline{6}}}\ \underline{\dot{1}.}\ |\ \underline{\overset{5}{\underline{6}}\ 3.}\ \underline{6\ 3}\ \underline{.\overset{5}{\underline{6}}}\ \underline{\dot{1}.}\ |\ \underline{\overset{5}{\underline{6}}\ 3.}\ |$
eia 哦 den 改 哦 改 呃 keiang 啊 究 呃 改 呃 keiang 啊

$\underline{6\ 3.}\ ^\#\underline{\dot{1}\ 2}\ 3\ 0\ 0\ |\ \underline{3\ 2.}\ \underline{2\ 6.}\ \underline{2\ 3.}\ \underline{5\ 2.}\ |$
究 呃 啊 嘞。（哪 弄 卑 兜 叫 一，den，

$\underline{3\ 3.}\ \underline{\dot{1}\ 2.}\ \underline{\dot{2}\ \dot{1}}.\ 6\ |\ \underline{2\ 3.}\ \underline{3\ 2}\ \underline{2.\ 0}\ |\ \underline{6\ 6.}\ \underline{3\ 3.}\ ^\#\dot{2}\ 0\ |$
哪 的）弄 呃 卑 诶 兜（叫 一 den，） 叫 啊 一 唔

$\underline{2\ 3.}\ \underline{6\ 6.}\ \underline{6\ \dot{1}}\ \underline{6.\ 6}\ |\ 3\ \underline{\dot{1}\ \dot{1}}\ \underline{\dot{2}\ \dot{2}}\ |$
（腰 恶 打 壳 码 夯 楼 哇？捏）den 哦 腰 哦

$\underline{\dot{1}\ 6.}\ \underline{6\ \dot{1}}\ \underline{6.\ \overset{5}{\underline{6}}}\ \underline{\dot{1}.}\ |\ \underline{\overset{5}{\underline{6}}\ 3.}\ \underline{6\ 3}\ \underline{.\overset{5}{\underline{6}}}\ \underline{\dot{1}.}\ \underline{\overset{5}{\underline{6}}\ 3.}\ |$
喃 哦 们 兜 哦 码 嘞 夯 啊 楼 呃 码 嘞 夯 啊

$\underline{6\ 3.}\ ^\#\underline{\dot{1}\ 2}\ 3\ 0\ 0\ \|$
楼 呃 啊 嘞？

但是，靖州苗族歌鼟通常会在五声调式的基础上，加入"中立音"来丰富调式色彩，形成六声调式、七声调式。"中立音"，也称变化音，是靖州苗族歌鼟常用的一种旋律修饰手法，但又不是装饰音。它通常以旋律音升高半音出现在主旋律中，是造成旋律优美流畅的关键因素。譬如上例《饭歌调》中的#1，下例《婚礼盘茶歌》中的#1 和#5 都起到了这样的作用。

谱例 《婚礼盘茶歌》

婚礼盘茶歌

(讲歌领歌高音声部记谱)

谢弟佩 记谱

$1 = {}^{\#}F$ $\frac{4}{4}$

（此处为简谱曲谱，含歌词）

（岁咋啦好七哟 捏连 连了咋捏生 zei 哪三 zia 哪，岁 咋的）好咘 七呀呦捏连 连了捏啊 连唔 （咋捏生 zei 哪三 zian 哪捏）连罗 咋罗捏 生罗 zei 嘞 哪罗 三喽。zian 啊嘞（哪赢啊带来 几括 籽咘，带来 凡甘奏赢 整 哪哪嘞 赢的）带咘 来呀哟（几括 籽咘。）几啊 括唔 （带来凡甘奏赢 整哪捏）籽罗 带哦来

| i 2· | i i· | i 7 6· | i 2· | i i· | i 7 6· | 6 3· |
凡 哦 甘 呦　　奏 罗 嬴 哦　　整。

| #1 2 3 0 ‖
啊 嘞

通常，靖州苗族歌鼟为多个声部在同一调性中运动，但也有少数作品的声部不在同一调性上，如下例《茶歌》中的下方声部为五声角调式，而上方二声部却为六声羽调式。

谱例 《茶歌》

据武玉婷的研究，将靖州苗族歌鼟常见的调式类型统计为下图①：

① 武玉婷. 苗族歌鼟——靖州锹里地区多声部民歌调查研究[J]. 西安：陕西师范大学，2010：34.

歌调	旋律音程进行次数											
	同度	大二	小二	大三	小三	纯四	纯五	大六	小六	小七	纯八	总计
山歌调	12	26	3	9	10	10	2	2		2	1	77
担水歌调	14	22	4	6	13	4	5	2			3	73
茶歌调	40	24		3	18	14	10	1	1	2	1	114
酒歌调	66	17		8	43	17	8	9			3	171
总计 使用次数	132	89	7	26	84	45	25	14	1	4	8	435
总计 使用率	30%	20%	2%	6%	19%	10%	6%	3.8%	0.2%	1%	2%	100%
具体进行方式（以简谱表述）	1-1 2-2 3-3 6-6	2-3 1-2 5-6	5-#5	1-3	6-1 5-3 3-5	6-2 3-6 5-2	1-5 5-2 6-3	1-6	3-1	6-5 3-2	6-6	

四、和声结构

所谓和声,是指由两个及其以上的音按照一定的规律组合,同时发响。"和声是丰富旋律表现的手段之一。和声的美,在于它以不同声部的配合、烘托、协调与突出旋律美的表现色彩,如果说主旋律是声乐作品中的基本色调,那么有了和声色彩的表现作用,就使作品的色调更趋于丰富饱满,它使声乐的音色的变化、音量的调节、音域的对比等,会表现出更加宽广的音响艺术天地。"[①]

作为多声部民歌,靖州苗族歌鼟的和声形式以二至四个声部最为常见,有时多至五六个声部,甚至更多。其和声多用大二度、大小三度、纯四度和纯五度音程,其中除大二度和声尖锐、刺耳,不协和外,其余和声都是协和的。大二度和声的使用是靖州苗族歌鼟的一大特色,据说是模仿自然界尖锐、突兀的声响而来,并且它常和协和和声交织在一起。如作品《一年一度秋来到》中除了用到上述和声外,还用到了大六度(6—#4)和同度和声(2—2)。

① 余笃刚.声乐艺术美学[M].北京:高等教育出版社,1993:10.

第五章 音乐本体与歌词特点

谱例 《一年一度秋来到》

一年一度秋来到

演唱者：杨秀桃、李凤梅
领　白：关三林
记　谱：怡明

(Sheet music page - numbered notation)

第五章 音乐本体与歌词特点

五、曲体结构

靖州苗族歌鼟的曲体结构通常由三个乐句组成,并且第三乐句材料多为第一、二乐句材料的综合。其中"第一句是陈述基本乐思开始的部分,具有不稳定的结构功能,常常落于属功能上;第二句是对前一句进行的展开,虽然落于相当于主音的羽音上,但是并未形成很强烈的收束感;第三句是对第二句的变化重复,目的是增强调式的终止感和结束感。"①代表作品,如《山歌调》《担水歌调》《茶歌调》等。

① 刘洁.靖州三锹多声部民歌的音乐特征探究[J].大众文艺,2012(10).

谱例 《山歌调》①

山 歌 调

演唱者：潘家莲 潘芝生
地　点：三锹乡凤冲
记　谱：武玉婷

（乐谱略）

① 武玉婷.苗族歌鼟—靖州锹里地区多声部民歌调查研究[D].西安:陕西师范大学,2010: 59-60.

靖州苗族歌鼟还有一种特殊的结构方式,即"三音歌调"。它是由山歌调、担水歌调、茶歌调、酒歌调等基本歌调的其中三种歌调的部分音乐片段按照一定的规律组合而成。这是靖州苗族歌师们音乐创作的成果,也是靖州苗族歌鼟走向成熟发展的标志。

三音歌调也称"三声歌调",一般在立夏时节演唱,其曲调结构巧妙,演唱形式有重唱、合唱、领唱等,并且演唱充满着即兴性的特点,体现出歌师们的创作智慧。三音歌调常见的组合方式有四种,(1)茶歌调+酒歌调+山歌调;(2)担水歌调+饭歌调+山歌调;(3)担水歌调+山歌调+四句歌调;(4)担水歌调+酒歌调+山歌调。

谱例：《三声歌调》

三声歌调

（女声二重唱）

演唱者：谢春英 谢凤英
地　点：藕团乡新街
记　谱：武玉婷

1=F 2/4 3/4 4/4 4/5

中速 自由地

[乐谱]

（啰）　　弹。

如谱例所示,这首三音歌调的第一句运用了担水歌调的材料：[乐谱片段],第二句运用了酒歌调的材料：

第三句则是山歌调材料：[乐谱片段]的发展。

第二节　内涵丰富的歌词艺术

靖州苗族歌鼟的歌词由正词和衬词组成,多用夸张、拟人、比兴等修辞手法,寓意深刻。歌词保留有苗族古代诗文的特征,多为七言四句,并且二、四句讲究押韵。

一、正词特征

（一）正词的结构

靖州苗族歌鼟的正词主要以七言为主,基本结构为段,有双句体和四句体两种类型。正词的篇幅可长可短,最短不少于四句,多则高达十几段,根据演唱中表达内容的需要可随意编写。如较短的有四句词的《相会歌》,较长的有长达一百八十一句的《婚礼盘茶歌》。

例

　　　　相会歌
　　今日出门天保日,又还排到泰安时。
　　好时好日得会伴,不算有姻算有缘。
　　今日出门来得忙,将将遇着相贤郎。
　　小乡碰到大乡伴,无缘得会有缘郎。
　　　　婚礼盘茶歌①
　　丢开流年讲太岁,丢开难处讲太平。
　　斟个门楼换个向,斟支山歌唱来玩。
　　翻坡过岭来的郎,口又干来肚又凉。
　　口又干来又肚辣,拜上嫩姣烧茶尝。
　　拜上嫩姣烧茶吃,把良情义去传扬。
　　翻坡过岭来的郎,花伞打落姣茶房。
　　因为年轻口好吃,开口报姣烧茶尝。
　　拜上他的姣娥女,同船过江待回郎。
　　……(下略)

除了规整的七言结构以外,在靖州苗族歌鼟中还存在一种结构特别的唱词。其段首为三字,其余为七言。这种三字句通常会出现在段落的第一句,但也有出现在段落其他位置的情况,在整段唱词中出现的次数由编词者根据所唱内容的需要而定。其三字的内容多为称呼、问候、事物、现象等,如《聪明人》《六亲仔》《路边草》《清水塘》《朗乡好》《天夜了》等。这种结构在歌鼟中并不多见,从《靖州苗族歌鼟选》唱词集来看,这种结构在情歌和婚礼歌中出现得比较多。

例如情歌中的《聪明人》:
　　　　聪明人②
　　聪明人,文一层来武一层。

① 吴恒冰.《靖州苗族歌鼟选》[M].湖南:岳麓书社,2013:257-260.
② 吴恒冰.《靖州苗族歌鼟选》[M].湖南:岳麓书社,2013:118-120.

出口文章讲文武，题诗词对讲聪明。
赛过三关杨大将，赛过神仙吕洞宾。
千兵将军为第一，百万将军第一人。
文章赛过孔夫子，人人拜你为先生。
聪明人，将小进学又聪明。
昔日少时需勤学，才自文章不离身。
折开满朝朱紫贵，果然是个聪明人。
聪明人，赛过当初多少人。
唱起歌来全是礼，语言说出古今文。
先传文章你知得，兴扬文武你知因。
……（下略）

另外，歌鼟唱词的形式可分为两种，一种是极富诗意的七律诗，另一种是口语性强的七律诗。如《董永与七仙女》的唱词：

七姐下凡神气重，东南西北驾祥云。
东南西北腾云路，腾云驾雾下凡来。
五色云中来相会，月中嫦娥下凡台。

整首唱词讲述了董永与七仙女的历史传说，是一首七律诗，语言富有诗的美感，清晰地呈现了诗人所描绘的传说故事场景，是历史传说的诗化体现。

口语性强的七律诗，则重在追求它的口语化。如《家常歌》中说道："门前多日不打扫，楼前梅花起灰尘。人不打扮讲人懒，女不梳头讲人怂。"等。此类唱词极其朗朗上口，将苗民们的生活场景描绘得淋漓尽致。虽然其没有华丽的辞藻，没有浓郁的文学韵味，但是能够将日常生活中丰富的情感体验以歌唱的形式自然地脱口而出，这更显得难能可贵。这样的唱词更趋于创造口语美的情致，使人在脑海中浮现出苗民自由自在、畅所欲言的美好画面，表达了苗民们对美好生活的热爱与憧憬。

（二）正词的韵律

1. 押韵

靖州苗族歌鼟的唱词十分讲究韵律美,其韵脚多在第二、四句上。为了便于歌唱,编歌者在编写唱词时第二句最后一个字的读音一般极少用阴平而多用阳平,第四句最后一个字的读音一般也为阳平。如地理歌中的《锹里歌》：

一景好个转头弯,弯弯转转粽粑山。

粽粑山内一口井,六月太阳晒不干。

唱词的第一、二、四句的末尾字都押"an"的韵,第三句为"ing",不押韵。又如《花园情歌》：

一来劝姣莫丢郎,花园结伴要久长。

前头都是日长久,如今又照月当阳。

唱词的第一、二、四句的末字均押"ang"的韵,第三句不押韵。但在靖州苗族歌鼟中也存在不押韵的唱词。

如《劝歌》：

养男登基争世界,养女登基丢爹娘。

当初嫁男不嫁女,如今嫁女难上难。

四句唱词的末字均不押韵。韵律只是为了增添歌曲的韵味,在实际的演唱中,并没有严格的韵律规定,有些唱词甚至整段都不押韵,十分自由。

2. 顶真

除了押韵以外,在靖州苗族歌鼟的正词中还大量运用顶真的修辞手法。顶真,又称为"顶针"或"联珠",就是以上句结尾的词语作为下句的开头,前后顶接,环环相扣,蝉联而下。在唱词中运用顶真,不但能规范正词结构,贯通语气,而且能反映出所唱事物之间的有机联系。如《聪明歌》选段：

皇帝门前起学院,学院门前起学堂。

学堂起在良门口,着良教乖几多人。

以上四句歌词呈现出"鱼咬尾"的特点,这种顶真手法的运用把简单的议事内容变得朗朗上口,引人入胜,为苗族歌鼗的唱词增添韵味。

（三）正词的排列

在靖州苗族歌鼗"一人讲歌、一人领歌、众人和歌"的演唱形式中,其"讲、领、和"三个环节在唱词上呈现固定的排列规律,这种规律在歌鼗的歌调中表现得十分稳定。下面以担水歌、茶歌、酒歌三种歌调为例,将其唱词排列规律以表格形式呈现如下:

1. 担水歌调唱词排列规律表

排列规律轮次	讲歌	领歌	和歌
第一	1、2、3、4、5、6、7 十八邀娘去担水	1 十	2、3、4 八邀娘
第二	5、6、7 去担水	衬词 尼	5、6 去担
第三	8、9、10、11、12、13、14 担水担到大门堂	衬词 尼	7、8、9 水担水
第四	10、11、12、13、14 担到大门堂	衬词 尼	10、11、12、13、14 担到大门堂

（注：表中数字代表七言双句体唱词结构的各个正字,1—7字代表上句唱词,8—14字代表下句唱词。）

担水歌调唱词排列规律为：首先由讲歌者讲唱上句唱词（1—7）,紧接着领歌者以上句歌词第1个字及其衬词构成的短小音乐片段起唱,随后和歌者加入演唱上句歌词的第2—4个字。之后进入第二轮,讲歌者再重复上句歌词的第5、6、7个字,和歌者则根据讲歌者的演唱提示重复其演唱的前两个字（5、6）。随后进入第三轮,讲歌者讲唱下句歌词（8—14）,而和歌者则把上句歌词中没唱的最后一个字（7）与下句唱词的前两个字（8、9）结合在一起唱（7、8、9）。直至第四轮时讲歌者与和歌者演唱相同的唱词,即为下句歌词的后五个字（10—14）。

2. 茶歌调唱词排列规律表

排列规律\环节\轮次	讲歌	领歌	和歌
第一	1、2、3、4、5、6、7 细茶好吃叶连连	1、2 细茶	3、4 好吃
第二	5、6、7 叶连连		5、6 叶连
第三	8、9、10、11、12、13、14 生在西天佛前面	衬词	7、8、9、10、11、12、13、14 连生在西天佛前面

茶歌调的唱词排列规律是：首先由讲歌者讲唱上句唱词(1—7)，领歌者演唱由上句唱词前2个字及其衬词构成的短小音乐片段，随后和歌者演唱上句唱词第3、4字。之后进入第二轮，讲歌者重复上句唱词的第5、6、7个字，和歌者则根据讲歌者的提示重复其演唱的前两个字(5、6)，而把上句最后一个字(7)放在第三轮讲歌者讲完下句唱词(8—14)之后才演唱，即为演唱第7—14个字。

3. 酒歌调唱词排列规律表

排列规律\环节\轮次	讲歌	领歌	和歌
第一	1－7,8－14 吃酒无歌不成令，写字无墨不成文	衬词	1、2、3、4 吃酒无歌
第二	5、6、7 不成令	衬词	5、6、7 不成令
第三	8－14 写字无墨不成文	衬词	8－14 写字无墨不成文

酒歌调的唱词排列规律是：讲歌者在最开始将上下两句唱词讲唱完，紧接着由领歌者演唱一个由衬词构成的独立音乐片段，随后和歌者演唱上句唱词的前四个字(1—4)。之后进入第二轮，讲歌者重复讲唱上句

唱词的后三个字(5、6、7),和歌者则根据讲歌者的提示演唱和其相同的唱词(5、6、7)。上句演唱完后,进入第三轮,讲歌者接着讲唱下句唱词,和歌者与讲歌者同样完整地演唱下句唱词。与担水歌调与茶歌调相比,酒歌和歌部分的唱词相对规整一些,第二轮以及第三轮和歌者的唱词都与讲歌者一样。

二、衬词特征

为了曲调的统一以及便于歌唱,善歌智慧的苗族同胞常常在每句歌词的头、中、尾之处增添许多衬字虚词。这不仅便于统一韵律和配合演唱时的押韵,而且符合演唱者的语言习惯。各式各样的衬词打破了歌鼟正词的原本规整的段落,极大地扩充了唱词的篇幅,拓宽了整体结构,并形成一字一衬或一字多衬的结构特点。

靖州苗族歌鼟常见衬词主要有三种类型:

(一) 语气助词

使用最多的当属语气助词,多接在正词后面,常见的有啊、嘀、唻、嘞、啦、呀、哟、嘚、的、嗳、啰、了、喽、咦嗯、啊嘞、啊嘻、呀啊咦、呀累呀等。如谢弟佩记谱的《姑娘节(农历四月初八)》:锅(的)声(啊嘞呀)阵(啊)阵(啊嘞)百(啊)花(啦尼)kie(嘞),四(啊)漏(了呢)歌(啊)师(呀嘞呀)谬(啊)乡(啊喽)来。当(的)初(啊嘞呀)古(啊)赢(啊嘞)留(啊)古(啦呢啊)迹(嘞),八(啦)妹(了尼)因(啊)为(呀嘞呀)杨(啊)六(啊喽)郎。如(的)今(啊嘞呀)想(啊)到(啊嘞)古(的)赢(啦尼啊)样(嘞),乌(啊)米(了尼)黑(啊)饭(呀嘞呀尼)把(的)来(呀喽)享。

删掉衬词后的正词为:"锅声阵阵百花 kie,四漏歌师谬乡来。当初古赢留古迹,八妹因为杨六郎。如今想到古赢样,乌米黑饭把来享。"翻译成汉话就是"歌声阵阵百花开,四路歌师苗乡来。当初古人留古迹,八妹因为杨六郎。如今想到古人样,乌米黑饭把来尝"。

(二) 称谓词

靖州苗族歌师在对歌时,为了方便互相对答和呼应,时常将呼唤歌唱

对象的词也编入歌中,如"客表哥""客表妹"等。这类衬词不具备明确的含义,与正词的内容基本没有联系,但它们在歌鼟的演唱中却有着无比重要的意义。如谢弟佩记谱的《房族请客酒歌》:"七酒样磨锅冇整的令,吓字磨 me 冇整文。(呲贵亲哪嘞呀)七酒磨锅冇整(的)令,(呀)冇(呃)整(啰呃)令(哪),吓字磨 me 冇整文。"领唱中出现的衬词"呲贵亲哪嘞",表示对客人的热烈欢迎。

(三)表意性衬词

这类衬词有着较为明确的含义,是对歌者情绪、心境的表现,但也与正词没有直接的联系,如山歌交歌中的"呀好话哆""好了别人的金贵人",在当地表示称赞、祝贺对方。

路上唱歌鼟(摄于地笋苗寨,2016.3.15)

三、歌词内容

靖州苗族歌鼟的内容涉猎广阔,有历史传说、生产劳动、风土人情、习俗礼仪、节日活动、婚姻恋爱等。歌鼟与靖州苗族的地方文化息息相关,不仅呈现了苗族人们朴实的生活场景和思想感情,更承载了苗族灿烂的民族文化和恒久不变的民族精神。苗族人民的生活处处萦绕在动听的歌

鼟中,他们在不同的场合唱不同的内容,用当地人的话说就是"什么时候唱什么歌"。他们在喜庆节日以歌祝福,唱起茶歌;男女相恋时以歌做媒,唱起情歌;生产劳动时以歌互助,唱起生活歌;丧葬祭祀以歌当哭,唱起酒歌;叙述苗史时以歌相传,唱起盘古歌……歌鼟可谓伴随苗族人民从出生到死亡的每个阶段。

苗族歌师潘志秀、龙梅香

第六章 传承人风采与代表作品

文化是人类的精神创造物,人是文化传承得以延续的载体。靖州苗族歌鼟作为靖州苗族先民祖辈传承下来的非物质文化遗产,它的传续和发展得益于一代又一代的传承人。他们"掌握着祖先创造的精湛技艺和文化传统,他们是中华伟大文明的象征和重要组成部分"[①]。

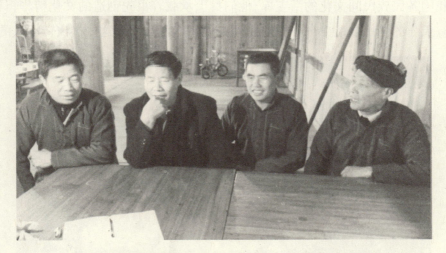

靖州苗族歌鼟歌师传歌场景(摄于老里村,2016.3.14)

对于靖州苗族歌鼟来说,它的传承人在民间多以"歌师"相称。作为靖州苗族歌鼟文化遗产的重要承载者和传递者,歌师在靖州苗族歌鼟的

① 中国民间文艺家协会.中国民间文化杰出传承人调查、认定、命名工作手册[M]中国民间文艺家协会.2005:11.

保护、传承和发展中发挥着重要的作用。他们不仅具有超凡的歌词创编能力以及良好的歌调演唱条件,而且还投身于传歌教歌的艺术实践中,为靖州苗族歌鼟的传承做出了重要贡献。

第一节 歌鼟传承人

所谓传承人,就是直接参与非物质文化遗产项目传承事宜的个人或群体。按照《中华人民共和国民族传统文化保护法(草案)》的规定,传承人应熟练掌握靖州苗族歌鼟的演唱技艺,通晓靖州苗族歌鼟的形式与内涵。如中国著名民间文化研究专家冯骥才所言:"民间文化传承人是我国各民族民间文化的活宝库,他们身上承载着祖先创造的文化精华,具有天才的个性创造力……中国民间文化遗产就存活在这些杰出传承人的

芦笙歌舞(摄于老里村,2016.3.14)

记忆和技艺里。代代相传是文化乃至文明传承的最重要的渠道。传承人是民间文化代代薪火相传的关键。天才的杰出的民间文化传承人往往还把一个民族和时代的文化推向历史的高峰。"①

靖州苗族歌鼟作为一种多声部民间艺术形式,它的传承不是个人所能及之事,也并非短期内便可实现,需要更多的人长期坚持不懈的努力。靖州苗族是一个能歌善舞的民族,涌现了许许多多的歌鼟承继者。

为了深入了解靖州苗族民歌传人状况,我们于2016年3月13日至15日对老里村和地笋苗寨传承人以及省市县级传承人展开了实地调查访谈。下面将以个案的方式作叙述。

一、老里村传承人调查实录

2016年3月14日,我们在靖州县文化局副局长潘虹、怀化学院音乐学院姚三军副院长、刘洁老师以及靖州县教育局肖霄同志的带领下,来到老里村。

老里村寨门(摄于2016.3.14)

① 中国民间文艺家协会.中国民间文化杰出传承人调查、认定、命名工作手册[M]中国民间文艺家协会.2005:11.

时间：2016年3月14日10：00—15：30

地点：老里村谢科月家

采访团成员：黎大志、吴春福、杨和平、吕不、吴远华、方佳威

由于事先已经取得联系，我们当日上午10点到达老里村时，老里村歌师早已集聚在谢科月家等候，他们身着苗族特色服装，奔忙在厨房的里里外外，给我们泡油茶、备午餐。

老里村谢科月家

一边的我们已经开始了老里村民歌传承人的采录工作。

（一）谢科月

谢科月，1956年10月出生，藕团乡老里村人。从小随父亲谢显珍（1933— ）、母亲龙根季（1926.1— ）学习歌唱，擅长的曲目有《坐地爱把歌来唱》《莫玩没得谈》《把歌唱来改心肠》等。6岁时入老里村小学

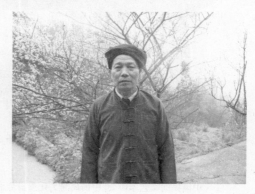

谢科月

读书,12岁到藕团中学念初中。初二那年,"文化大革命"开始,他便辍学回家务农。由于当时并不允许唱民歌,他只好白天唱《毛主席语录歌》,夜间偷学、偷唱民歌,各种歌调都学、也都会唱,比如《喝酒不喝不成令》《写字无墨不成文》《吃茶可怜唐三丈》《有客上饭吃》,等等。谢科月也曾多次代表当地政府文化部门参与各级各类民歌演出、比赛活动、传教活动,在收集苗歌、组织歌队、培养歌手等方面做出了自己的贡献,2015年他被靖州苗族侗族自治县授予"歌师"称号。

谢科月的歌师证和演员证(谢科月供稿,吴远华摄)

(二)谢科培

谢科培,1958年6月生,老里村人。从小喜欢歌唱,1963年在老里村小学读书,先后跟随蒋日新、龙万平老师学唱民歌,大约5年级的时候,龙老师教唱了《毛主席语录歌》和样板戏唱段,如《智取威虎山》《红灯记》等。

谢科培的父母都是当地著名的歌师,父亲谢显作(1902—1988年),吹打弹唱样样会,还是当地有名的占卜风水"开坛师";母亲吴小妹(1914—1996年)是有名的民歌手。谢科培从小就经常跟随父母去参加婚丧嫁娶等民俗活动,时间一长,自己也就慢慢地学会了不少歌曲。除了父母的影响外,谢科培还深受叔父谢显华(1912—2004年)的熏陶。他说自己今天能在藕团小学当音乐老师,与他生长的环境有必然的联系。他

至今记得母亲教唱的《山歌调》《情歌调》《四句歌》等,以及叔父教唱的《茶歌》《酒歌》《担水歌》《饭歌》等,这些都为他在学校传承民歌打下了良好的基础。

2005年,谢科培首先在藕团小学校园里传教苗族歌鼟,开设苗族芦笙班,至今已坚持了十多年。在此期间,谢科培老师曾代表文化部门到泰国等地演出,也多次参与国内各类民歌会演。他还一边搜集、整理、编写歌调,一边编写教材,传授学生,对丰富藕团小学的校园文化建设,传承民族文化遗产做出了杰出的贡献。现在,就连他3岁的孙女谢怡都掌握了不少童谣。采访间隙,谢怡还在现场给我们来了几个唱段。

谢科培

谢怡

(三)谢科团

谢科团,1964年11月生,老里村人,是谢科月的弟弟。从小就跟随父亲学习芦笙,现为靖州苗侗芦笙省级传承人。他还从小跟随母亲龙根季学唱歌鼟,擅长唱《初相会》《相思歌》等。

(四)谢弟先

谢弟先,1963年9月生,老里村人。父母都是当地有名歌

谢科团

师,他自小跟随父亲谢科益与母亲龙珍连学唱饭歌、山歌、酒歌、茶歌等。数年来,他多次参与各级各类民歌传承活动,传唱的民歌有《山歌注定嘴边唱》《琵琶注定手中弹》《会弹琵琶也得听》《会唱山歌多的玩》《细茶好吃叶连连》《身在西天湖面前》《唐僧带茶走世界》《自来凡间伴凡人》等。

谢弟先

(五) 龙爱梅

龙爱梅,1968年生,平茶镇棉花村人,1985年嫁到老里村。她的父亲龙章甫(1939—2014年)、母亲易连珍(1939—)都是平茶当地著名歌师。龙爱梅从小跟随父母学唱民歌,主要作品有《初相会》《自来凡间伴凡人》《不算有缘是有缘》《大湘郎》《初初得会待相伴》等。

龙爱梅

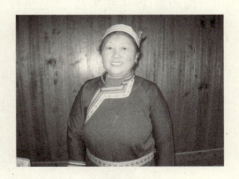

吴银秀

(六) 吴银秀

吴银秀,1958年8月生,新街村人,1980年嫁到老里村。她从小酷爱歌唱,从村里的老艺人处学了不少歌曲,如《出去玩》《来呀,玩一下》等。

(七) 吴爱莲

吴爱莲,1968年12月生,平茶镇江边村人,1990年嫁到老里村。自

小随父亲龙开信(1942—　)、母亲谢叶英(1941—　)以及村里的老艺人学唱民歌,传唱的作品有《初相会》《自来凡间伴凡人》《不算有缘是有缘》等。

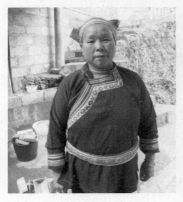
吴爱莲

谢必德

(八) 谢必德

谢必德,1971年7月生,老里村人。自幼跟随父亲谢弟贤(1953—　)及村里的艺人学唱歌鼟。

(九) 谢弟山

谢弟山,1976年6月生,老里村人,先后毕业于老里村小学、藕团中学,自幼随父亲谢科月(1955—　)及同村民歌手学唱民歌。

谢弟山

（十）谢欣午

谢欣午，1982年3月生，老里村人。1988年在老里村小学上学，后到藕团中学念书，初三辍学回家务农。他从小跟随父亲谢弟宽（1962— ），母亲龙珍梅（1959— ）以及村里的艺人学唱民歌。现在既是民歌手，也是芦笙手，多次参加政府举办的各级各类民间文艺会演活动。

谢欣午

地笋苗寨风光

二、地笋苗寨传承人调查实录

时间：2016年3月15日

地点：地笋苗寨

采访人员：黎大志、吴春福、杨和平、吕不、吴远华、方佳威

地笋苗寨

受访对象：

（一）龙梅香

龙梅香，1987年12月生于三锹枫香侗寨，2009年嫁入地笋苗寨。她的祖籍是贵州天柱县，新中国成立前举家搬迁到靖州枫香。龙梅香从小喜爱唱歌，于1994年到三锹中心小学念书，2000年入靖州一中，2004年上高中时辍学，外出务工。自2009年嫁入地笋苗寨后，她经常参加当地民俗迎客活动。2015年到黔东南天柱参加48寨歌节开幕式等。

龙梅香

(二)吴隆彬

吴隆彬,1981年生于地笋苗寨,自幼喜爱唱歌,随父亲吴谋长(1952—2011年)、母亲杨月英(1957—)学唱民歌,起初只唱四句歌、童谣、山歌。1988年在地笋村小上学时跟随储姓老师学习音乐,又向村里的艺人学唱民歌。1997年初中毕业后到西昌卫星发射中心当兵,曾在部队担任教唱员,获优秀教歌员称号,参加过歌曲教唱培训。2000年复员回到家乡,经常参加苗寨的活动,担任主唱、主演以及特技表演等。2011年出演《锹里奏鸣曲》,饰演主角"竹竿"。

吴隆彬

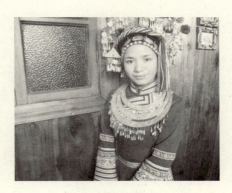
潘树花

(三)潘树花

潘树花,1986年生于三锹乡万才村。她生于民歌传承世家,爷爷潘仕权、父亲潘喜富、母亲杨秀莲都是当地出名的歌师。她自小耳濡目染,深受启发,学习、参演了不少作品。现为地笋苗寨苗歌队的重要成员之一,多次参与文化部门组织的民歌会演、比赛等活动。曾于2015年到靖州县参加广场舞比赛获优秀奖等。

(四)龙萍吉

龙萍吉,1985年生于平茶镇,2011年嫁入地笋苗寨。她从小深受父亲龙枫曲(1955—)、爷爷龙增美以及村里民歌手的熏陶,嗓音条件好,有较强的记忆力,热衷于歌鼟的传唱,经常参加歌唱活动。

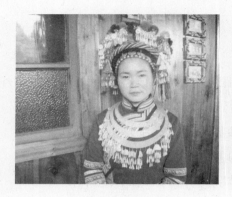 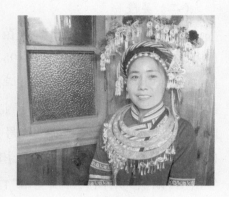

龙萍吉　　　　　　　　　　吴春莲

（五）吴春莲

吴春莲，1978 年生于地笋苗寨。她十分喜爱歌鼟，自幼学歌，善于编歌，嗓音圆润，歌声甜美，擅长唱情歌。多次参加县乡举办的民歌比赛，尤其在民族庆典的宴会上作用显著。

三、传承人龙景平口述实录

访谈时间：2016 年 3 月 13 日 19：00

访谈地点：靖州县武陵城酒店 419 房间

采访人员：杨和平、吴远华

龙景平（1959—　），男，苗族，靖州苗族侗族自治县平茶镇棉花村人，现为靖州苗族歌鼟省级传承人。龙景平出生于民歌世家，从小跟随爷爷龙正堂（1921—　）去唱歌，经常参加当地的礼俗活动，除了白喜不唱，其他都唱。父亲龙开友（1938—　）、母亲吴细妹（1937—　）都是当地有名的歌师。每当村寨里的青年男女来家中向父母亲讨学民歌时，龙景平就时常偷着学。《担酒歌》《坐夜歌》《初相会》《丛林歌》《姻缘歌》等，首首耳熟能详。直至 10 岁时其叔叔结婚才开始正式唱歌开腔。

访谈龙景平现场

　　龙景平十分热爱唱歌,在"文革"期间,苗族歌鼟被视为"四旧"打入冷宫时,他依然在家偷偷地唱。1984 年参加政府组织的"湘黔边境山歌比赛",对龙景平来说这是一次很有纪念意义的活动。2001 年开始,他经常参加村里的歌唱集会及礼俗活动。传播苗族歌鼟,传承苗族文化,让苗族歌鼟走出大山,为世人所知,龙景平是见证人,更是参与者。近年来,他积极参与当地文化部门组织的苗族歌鼟展演、宣传和交流活动。2006 年 12 月,去北京参加了由中国民协主办的"华夏清音——中国民间经典音乐展演";2009 年左右参加地笋苗寨"三省四县山歌比赛",从此被县里挖掘出其演唱歌鼟的水平。① 2010 年到长沙参加原生态民歌青歌赛获得银奖,当时他担任主唱,唱的是《担水歌》(茶歌调)。2010 年,参加 CCTV 青歌赛湖南赛区选拔赛获银奖;2010 年 3 月,参加了中国少数民族非物质文化遗产项目调演"潇湘风情——湖南专场演出";② 2011 年代表县赴台

① 李进军.苗族歌鼟传承人龙景平:让苗族歌鼟唱得更加响亮!(2015 - 11 - 18).
② 李进军.苗族歌鼟传承人龙景平:让苗族歌鼟唱得更加响亮!(2015 - 11 - 18).

湾参加第二届"守望精神——两岸非物质文化遗产月"系列活动之"楚风湘韵——湖南民艺民风民俗特展",其后出了本书,书名为《楚风湘韵》。2012年9月,参加了文化部主办的第六届中国原生民歌大赛,获多人组合组优秀演唱奖和组委会特别奖;2013年到广西柳州参加"三月三全国原生态民歌邀请赛",唱《酒歌》《茶歌》。2014年,赴泰国曼谷参加了"湖南文化走进泰国"非遗展演活动。

除了积极参与、宣传苗族歌鼟以外,龙景平还积极开展授徒传艺活动。2010年龙景平在县城二深城修建了一座木屋,办了苗族歌鼟传习室,培养了上百名学生,代表性的有龙景银、龙海松、龙金平、龙开正、龙歌华、龙月桃、张德英等。此外,龙景平还将歌鼟艺术进行家族传承,其外孙郑美琴、龙微微、谢以同以及孙子龙耀翔于2015年到菜地村参加大戊节表演。

以歌传情

四、传承人潘红梅口述实录

访谈时间：2016 年 3 月 13 日 16：00

访谈地点：靖州县武陵城酒店 409 房间

采访人员：杨和平、吴远华、刘洁

潘红梅，1970 年出生，女，苗族，靖州苗族侗族自治县三锹乡元贞村人，现为靖州苗族歌鼟市级传承人。

潘红梅从三四岁开始学唱歌鼟，跟着姐姐到寨子里去学歌。晚上喜欢跟着姐姐去"玩山"（青年男女对歌活动），慢慢地学会了一些歌曲，如担水歌、山歌、茶歌、情歌等。她在中学时去当过伴娘，学唱山歌调、担水调，不但可以即兴编歌，而

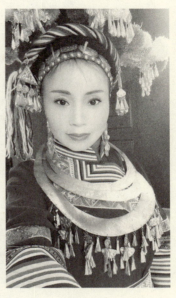

潘红梅

且多种腔调都能唱，一度被称为"苗家歌王"。遗憾的是，从 1988 年起就读芷江师范的几年里都没有接触过歌鼟。潘红梅曾于 1997 年县庆参加歌鼟演唱。2003 年在怀化市民委组织下到重庆参加湖南卫视快乐大本营民族文化旅游节，进行歌鼟表演。2004 年到广东江门参加歌鼟演出。2005 年在长沙参加少数民族文艺调演获集体二等奖。2006 年歌鼟申遗成功后，更是经常外出演出。2006、2007 年先后两次去中央台参加非遗节目展演。2007 年在县庆二十年文艺演出中担任苗族歌鼟的主唱。2008 年参加北京奥运会（国家大剧院）专场演出。2009 年参加了中央电视台音乐频道《民歌·中国》栏目之《魅力靖州》系列节目展演的录制。2010 年参加怀化建党文艺晚会获一等奖。被评为县级优秀文艺青年。

访谈潘红梅现场

担水歌表演剧照（潘红梅供稿）

2011年12月潘红梅代表县赴台湾参加第二届"守望精神——两岸非物质文化遗产月"系列活动之"楚风湘韵——湖南民艺民风民俗特展"。2012年被评为县里优秀表演者。2014年代表县去泰国参加文艺演

出。2015年参加全国少数民族文艺会演,获省里的银奖、怀化市的一等奖。

潘红梅的聘书(潘红梅供稿)　　　　潘红梅获奖证书(潘红梅供稿)

此外,潘红梅为苗族歌鼟的传承工作做出了一定的努力。2010年至2012年间潘红梅办了"小百灵"歌鼟培训班,学员年龄在10到28岁之间,有30—40人。2013年到2015年到怀化学院给国培班老师上课,学生主要有张书航、莫丰静、李佳、吴昭霞、赵丽丽、黄山等。

潘红梅授课场景(潘红梅供稿)

潘红梅在泰国演出后留影(潘红梅供稿)

与潘红梅合影

五、传承人潘志秀口述实录

访谈时间：2016年3月14日9：00

访谈地点：地笋苗寨

采访人：杨和平、吴远华

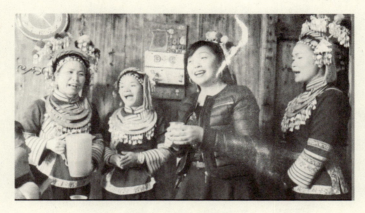

潘志秀(黑衣)现场演唱

潘志秀,1968年10月生,三锹乡菜地村黄柏寨人。自幼跟父亲潘启旺(1937—)、母亲吴凤梅(1942—)学习演唱歌鼟,表现出较高的演唱天赋。

与潘志秀(右2)在地笋苗寨留影

潘志秀1974年入学校读书,1983年辍学回家务农。1985年秋季,受村干部委托,在菜地小学当代课教师。1988年考入芷江师范,1991年毕业后到菜地中心小学任教,后又任教于三锹中学、横江桥中学等地。现供职于靖州职业中专学校,是中国民间音乐家协会会员、怀化市政协委员。

潘志秀的获奖证书（潘志秀供稿）

多年来，她致力于靖州苗族民歌传承事业，多次组织、参与苗族民歌传习活动。2004年编导的靖州苗族民歌参加重庆举办的"中国首届武陵山民族文化节"，一举夺得"最佳演唱奖"；2005年编导的《苗寨风情》获湖南省少数民族文艺调演银奖；2006年先后参加北京举办的"全国民族民间歌舞盛典""华夏清音"活动，深得专家好评；2007年参加在线举办的"全国原生态民歌大赛"，获最佳演唱奖；2010年参加中央电视台举办的"青年歌手电视大奖赛"获银奖；同年参加中国首部苗族原生态电影《锹里奏鸣曲》拍摄，成功饰演女主角"吴婶"；2011年，创编的《苗寨风情》获"中国·凤凰苗族文化节"最佳表演奖，等等。

潘志秀参加"中国民族民间歌舞盛典"证书（潘志秀供稿）

潘志秀在三锹任教期间，凭借自身专业优势，不计报酬，培养了近百名苗族歌鼟小歌手；前几年，又在横江桥学校培养了30多名歌鼟小歌手；2010年，她利用暑假时间，培训了20多名喜爱歌鼟的靖州籍大学生；2011年以来，她还在靖州职业中专组建了由70多人组成的靖州苗族歌鼟训练班，为靖州苗族歌鼟的传承发展作着自己的贡献。

潘志秀优秀歌手证（潘志秀供稿）

靖州苗族歌鼟的传承人还有很多，我们未能一一访谈，比如文化部门的吴恒冰、潘学文等，以及众多民间歌手，他们都在为靖州苗族歌鼟的传承做着自己的努力。

吴恒冰，出生在三锹乡凤冲村，自幼喜爱唱歌，因其良好的嗓音和灵活的模仿能力，被公认为优秀歌师。他也有较深的文化功底，致力于弘扬本民族文化，尤其是对歌鼟有着多年的挖掘与整理，编写并发表了大量有关苗族歌鼟的书籍与文章。现任靖州苗族侗族自治县苗学会会长。

潘学文（1966— ），女，苗族，靖州苗族侗族自治县三锹乡人，县级苗族歌鼟传承人。父母都是当地有名的歌师，从小耳濡目染。好学聪明的她自8岁起，就开始跟母亲学唱苗歌。2006年10月，她参加了由中央电视台主办的"CCTV——2006年中国民族民间歌舞盛典"。同年12月，参加了由中国民间文艺家协会主办的"华夏清音——中国民间经典音乐展演"。2007年12月，参加了文化部主办的"陕西·西安2007中国原生民歌大赛"获优秀演唱奖。2009年，参加了中央电视台音乐频道《民歌·

中国》栏目之《魅力靖州》系列节目展演的录制。2010年3月,参加第十四届青歌赛湖南赛区选拔赛,获原生态唱法银奖。2010年3月,参加由文化部和国家民委主办的全国少数民族非物质文化遗产项目调演"潇湘风情——湖南专场演出"。2011年12月,参加了中华文化联谊会、湖南省人民政府与台湾地区沈春池文教基金共同主办的第二届"守望精神家园——两岸

吴恒冰(图片源自靖州红网)

非物质文化遗产月"系列活动之"楚风湘韵——两岸民间乐舞专场演出"。除了每周义务教中小学生唱苗族歌鼟,有演出的时候,她也会组织村里人一起练歌。她还应怀化学院的邀请为大学生传授苗族歌鼟,经常到县职业中专传唱苗族歌鼟,被县非遗中心聘为苗族歌鼟师资培训班专职教师,现已培养了很多优秀学生。她优美的歌声、娴熟的技巧、生动的表演以及声情并茂的演唱,得到了广大群众的认可,是苗族歌鼟优秀歌师。

地笋苗族鼓楼

此外,三锹乡南山村的吴展团,凤冲村的吴展祥、吴展璋,地庙村的杨连英、吴宗炎,菜地村的潘学文潘应千、潘启湖;藕团乡高坡村的龙秀朝,高营村的龙庆新、尹庆文,新街村的吴三琳、吴仕喜等等,都是当地著名的歌师。

第二节　歌鼟代表作

靖州苗族歌鼟在长期的发展中,积累和保留了丰富的歌调,主要有山歌调、茶歌调、饭歌调、酒歌调、三音歌调和四句歌调。

龙景平等在"文化遗产日"上唱歌鼟

一、山歌调

山歌调,与四句歌调一样,都指在酒宴、玩山、坐夜、坐茶棚等以青年男女为主体的习俗活动中演唱的歌调,通常为二声部重唱。

山歌调依据民俗活动时间环节的不同,其内容可分为"初会歌、相会

歌、架桥歌、赞美歌、相思歌、情歌、书信情歌、花园情歌、十月栽花歌、思念歌、讨花带歌、换花带歌、扯麻恋歌、深交歌、聪明歌、茶棚歌、盘茶歌、盘花歌、盘阳雀、盘桃园洞、盘仙鹅生蛋、盘花园、坐夜歌、初恋歌、相恋歌、深恋歌、相送歌、难舍歌、难分歌、催船歌、失恋歌、逃婚歌"[1]等。

谱例 《唱山歌》

唱 山 歌

（坐茶棚歌）

演唱者：谢科学、谢科正
记　谱：樊祖荫

[1] 靖州县文化广电新闻出版局,靖州县非遗保护中心.靖州苗族歌鼟音乐教材[M].2014:10.

155 第六章 传承人风采与代表作品

（嗯）注（哟）定（呀哟）　手中（哟）弹；　会（哟呀）弹（哟）　琵（哟啊）琶　三（哟欧）　根（哟　也啊）　线（啊欧啊），　会唱　（呀）（嗯）山（呀）歌（啊呀）　多　好玩。

谱例 《山歌越唱越快活》

山歌越唱越快活

（坐地歌）

演唱者：龙细道
记　谱：张光召
校　记：杨千之

1 = B

中速

$\frac{4}{4}$ 6 6· 2 2· | 2 - - - | 3 3 2 2· 2 6 6 |
上（罗）山（乃）　　（哎哎地哟　欧嚼）

$\frac{4}{4}$ 6 6· 2 2· | 2 - - 6 | 3 3 2 2· 2 6 6 |

$\frac{5}{4}$ 2 0 0 0 0 2 | $\frac{4}{4}$ 4 5 4 6 6 - | 5 4 0 0 2 |
把　　　　（嗯）　柴（呀）来（哟）　　（嗯）

$\frac{5}{4}$ 2 0 0 0 0 2 | $\frac{4}{4}$ 4 5 2 6 6 - | 5 4 0 0 2 |

$\frac{3}{4}$ 5 #4 5 ♮4 | 4 - - | 6 6 5 - | $\frac{4}{4}$ 2 0 0 0 0 |
刹（罗），　　　　下（罗）河　　（嗯

$\frac{3}{4}$ 5 #4 5 ♮4 | 4 - 2 1 2 | 4 2 1 2 - | $\frac{4}{4}$ 6 0 0 0 2 4 |

6 5 6 4 2 5 5 | 5 - - - | 6 4· 3 #1· |
哎呀）把（那）鱼（哟）　　　　　来（也啊）捉（哎

6 5 6 4 2 5 5 | 5 2 - 1 2 6 | 6 3 4 2 6· |

$\frac{3}{4}$ 2 #1 0 0 | $\frac{4}{4}$ 0　　 0 3 2· | 2 - - 3 |
啊喂），　　坐（罗　啊）地（也　　啊）

$\frac{3}{4}$ 2 6 0 0 | $\frac{4}{4}$ 6 6 #4 6 | 3 2· | 2 - 6 3 |

二、茶歌调

茶歌调是靖州苗族人民喝茶时演唱的歌曲,依据场景、时间等不同,茶歌调通常又可分为通用茶歌、日常过早茶歌、三朝过早茶歌、三朝客席茶歌、三朝酒前茶歌、婚礼盘查歌、婚庆茶歌等。

谱例 《燕子讨吃飞半天》

燕子讨吃飞半天

(吃茶歌)

演唱者：潘仕绪、彭大梅
记　谱：张光召
校　记：一凡

1 = A

中速稍慢

(呢)燕　子飞　来　讨(罗)吃

(呢)飞(呀)半(罗呢)天(罗)，　鹭(呢)鸳

(呢)讨吃(呀)到(罗)　　塘(罗)边(罗)拉

分)，(呢)它　们慢　慢　吃(罗)去

(呢)要(啊)赔(罗呢)礼(罗)，　我(罗)郎

(呢)吃去呀莫(罗)　还(罗)钱(罗)拉

分)。

三、酒歌调

酒歌调,是靖州苗族人民宴请宾客时所唱的歌曲。依据活动场所、时间等的不同,酒歌调可分为开席酒歌、房族请客酒歌、客席酒歌、家常歌、祝寿歌、报喜歌、婚礼正席歌等。

谱例 《吃酒冇歌不成令》

吃酒冇歌不成令

（酒歌）

讲歌者：吴三林
领歌者：杨充乐
和歌者：李文发、李文学、杨道田
记　谱：怡明

歌词:
和歌:（呀）不（哦　　咿）成（哦　　哦　　咿）令（哎）。
　　　（呀）歌（哟　　咿）来（哟　　哦　　咿）唱（哎）。
讲歌:不成（哦）令（哦），
　　　歌来（哟）唱（哦），
　　　戏台　冇鼓（哦）不成（哦）
　　　打开　嗓门（哦）放歌（哦）

第六章 传承人风采与代表作品

四、饭歌调

饭歌调是酒后吃饭时所唱的歌曲。

谱例 《饭歌(主问歌)》

饭歌(主问歌)

(讲歌领歌交音声部记谱)

记谱：谢弟佩

五、担水歌

担水歌主要指新娘到井边担水过程中所唱的歌曲。

谱例 《蜂糖甜口不甜肠》

蜂糖甜口不甜肠

（担水歌）

演唱者：龙凤华等
记　谱：罗瑞龙
校　记：杨千之

非遗保护与靖州苗族歌鼟研究 164

[Sheet music page with numbered musical notation (jianpu) and lyrics in both romanized syllables and Chinese characters]

Lyrics (romanized / Chinese):

sha lo en xi yue zong tian
句（罗 嗯）话（哟），妹是

en shang lo xi ya den lo
（嗯）好（罗）心（呀）对（罗）

bie lie a wan la xie la we zhao e
你（咧啊）讲，（拉些）劝（喔）你（呃）

a an lo you en guan la
（啊）莫（罗）学 嗯 蜂（拉）

shan lo en yi yue xie yue
糖（罗）（嗯）口哟，蜂糖

en chang la shan ya bu yue
（嗯）甜（拉）口（呀）不（哟）

165　第六章　传承人风采与代表作品

（乐谱片段，歌词：）
me e la ya la xie
甜（呃）肠（呀 　　拉 些）。

谱例 《唱支歌来迎客人》

唱支歌来迎客人

（担水歌）

演唱者：杨秀莲、李凤梅
领　白：吴三林
记　谱：怡　民

1 = A　中速

和唱：（田奴啊）生

主唱：

领白：田生田宝① 制歌唱（哎），

（哎）（哎）田（呐啊）宝

制歌唱（哎），

① 田生、田宝：是纬县苗族传说中的歌仙。

第六章 传承人风采与代表作品

非遗保护与靖州苗族歌鼟研究 168

谱例 《贵客来临爱唱歌》

贵客来临爱唱歌

(担水歌)

演唱者：杨秀桃、李凤梅
领　白：吴三林
记　谱：怡　民

1 = A　中速

169　第六章　传承人风采与代表作品

① 娘：指女客人。

六、四句歌

四句歌,又称"嵌口",指在酒宴、玩山、坐夜、坐茶棚等民俗仪式活动中演唱的歌曲。

谱例 《爹娘愿的是毛虫》

爹娘愿的是毛虫

（坐夜歌）

1 = A
中速

演唱者：李秀桃、李凤梅
记　谱：吴三林、怡　明

① 愿：即许配的意思。

非遗保护与靖州苗族歌鼟研究 172

第六章 传承人风采与代表作品

① 我不行：即我不去的意思。

谱例 《生也要连死要连》

生也要连死要连

（坐夜歌）

演唱者：杨道田、李文学
记　谱：吴三林、怡　民

第六章 传承人风采与代表作品

钢（啊）刀（啊嘞）　　　　落 面（哪）

嗯）前（哪），　　阳（啊）魂（啊

嗯）死去（罗）　　阴（哪）魂（罗）

嘞咿呀）

连。

第七章 靖州苗族歌鼟与侗族大歌的比较

在中国多声部民歌中,侗族大歌随着成功申报世界非遗项目,已为世人认知,而苗族多声部"歌鼟"却名不见经传,虽然两者同为集民族性、地域性、歌唱性为一体的非物质文化遗产,都是无伴奏、无指挥的纯人声合唱形式,但它们却有各自的文化生态、艺术本体和演唱特征。

第一节 文化生态的比较

一、苗族歌鼟的文化生态

靖州苗族侗族自治县位于湖南省西南边陲,湘黔两省交界地区。苗族歌鼟发源地"锹里"位于靖州西部,与贵州黎平、锦屏和天柱等地交界。锹里可划分为上锹、中锹和下锹,它有着约200平方公里的地域面积,约占全县总面积的十分之一。

至2015年底,靖州全县总人口为26.9万,其中少数民族人口占全县总人口的73.9%。在靖州30个少数民族中,苗族是人口最多的民族,占全县总人口的47%。"锹里"苗民勤劳淳朴、爽朗豪放,是个"以饭养身,以歌养心"的民族。千百年来,这里的苗族同胞在优美清新的自然环境中劳作与生活。自给自足的简单生活促使苗族先民在劳作之余模仿四周环境中富有乐感和节奏感的百鸟叠鸣、流水潺潺、林涛声声以及生产中的

各种劳动号子。他们以充沛的灵气和闪光的智慧,将优美的和声音乐和浪漫的民间口头文学巧妙结合,从而创造出靖州苗族歌鼟这一独具韵味的生态文化艺术奇葩。

苗族歌鼟不仅是一种优秀的民间歌唱艺术,它展现出在历史学、民族学、语言学、文学和人类学等多方面的研究价值。同时作为一种珍贵的音乐艺术样式,它更是曾被多位音乐大师誉为"天籁之音""民族瑰宝""原生态多声部民歌活化石"等,具有极高的研究价值。2006年6月,靖州苗族歌鼟被列入首批国家级非物质文化遗产。随着国家对民族文化保护工作的不断推进,靖州苗族歌鼟已逐渐走出孕育其成长的湘西南大山,走向全国,登上了缤纷多彩的舞台。它不再只是苗族人民的精神食粮,更成为全国各族人民所共享的精神财富。

二、侗族大歌的文化生态

侗族是一个能歌善舞的民族,在漫长的历史长河中形成了侗族大歌、鼓楼和风雨桥三种具有本民族象征性的文化瑰宝。其中侗族大歌是侗族音乐文化的杰出代表,是侗族民族精神的体现,具有十分重要的学术价值和欣赏价值。

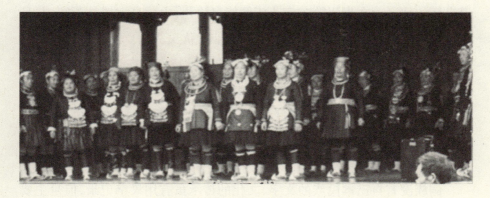

侗族大歌表演场景

侗族大歌必须由三人以上演唱,多声部、无指挥、无伴奏是其主要特点。它是我国目前所发现的民间最具特色的一种歌唱形式,这在中外民

族民间音乐中极其少见。这种民间复调音乐以其独特的风味、斑斓的色彩、浪漫的气韵蜚声海内外,在国内外音乐界享有盛名。

　　侗族大歌的传承方式由单一的族内传承、长辈传承发展到今天与学校传承并存的局面。然而,无论侗族大歌传承方式发生了怎样的变化,侗族大歌的传承都离不开"歌师"的参与。

　　侗族大歌流行区域主要分布在黔湘桂鄂四省(区)毗邻地,大致呈工字形,主体呈南北走向。侗语属汉藏语系壮侗语族水语支,侗族史学家们根据其方言异同,大概地将侗族地区分为北部和南部,简称为"北侗"、"南侗"。其中北部方言区包括湖南的新晃、靖县、芷江,贵州的玉屏、天柱、三穗、剑河、镇远、锦屏等地区。南部方言区包括黔东南苗族侗族自治州的黎平、榕江、从江、锦屏的南部与广西的龙胜、三江、融水等地区。侗族南北方言区,其文化上的差异是多方面的。在侗歌音乐特点方面,北部只有单声部,而侗族大歌却是多声部,所以它流行于侗语南部方言区,流行的中心区主要为黎平和从江两个县,而且出现了侗族大歌流行的边缘地区,它们是贵州榕江县和广西壮族自治区的三江、龙胜和融水。从地理环境来看,侗族的居住环境有一个共同特点,侗族人民在生产和生活上,和水有着特殊的关系。侗族的居住地分布在平原低地或靠近江河湖海水道纵横的地区。在贵州黔东南苗族侗族自治州,山脉高大树林茂密,并且地势起伏比较大,整体的海拔较低,风景非常优美秀丽。这一地区具有夏无酷暑,冬无严寒,雨量充足,空气湿润的气候特点。在这样的气候条件下,侗族村寨大多依山傍水,寨前田园叶陌,寨后青山绿竹。侗族人民世世代代在这里休养生息,形成自己独特的民族性格和民族文化。正因为如此,在这块土地上孕育生长的侗族大歌,也独具了一种"水"的特性,它细腻、温婉、和谐。

　　侗族没有自己本民族的文字,文化的传承虽有用汉字记录,但是主要还是通过侗语交流,所以侗语是侗族民族意识的一个重要表现方式,民族的历史和文化,也是主要依靠语言来完成其历史传承的,也因此侗族大歌在侗族占有很重要的位置。地理位置的封闭性、自然生态的多样性等要

素却从另一个角度构成了侗族大歌的生成环境。正是侗族人民特殊的生存背景构成了这样独特的生成环境,使人们在这样的环境中创造出了侗族大歌,他们唱歌以求传诵伦理道德,增强民族凝聚力,这些生成环境决定了侗族大歌自然、古朴的基本特征与内涵。

第二节 音乐元素的比较

通过了解靖州苗族歌鼟与侗族大歌的文化生态后,本节主要对二者的本体进行剖析,根据曲目、唱词、录像、图片等,对"歌鼟"和侗族大歌的音乐、歌词等方面进行细致的比较分析。

一、歌词内容的比较

靖州苗族歌鼟内容丰富,题材广泛,分为山歌调、担水歌调、茶歌调、酒歌调、饭歌调、三声歌调、白话歌调与四句歌调8种歌调类型。八种歌调中,除白话歌调、四句歌调为单声歌调外,其余六种均为多声歌调,在此称为多声部歌鼟。其中茶歌调、酒歌调、饭歌调为男性专用歌调,担水歌调为女性专用歌调,山歌调、三声歌调、白话歌调和四句歌调则男女均可演唱。

侗族大歌的内容包括两个方面:一是本民族的社会实践生活中的材料,二是引进他民族、主要是汉族的传统故事(主要反映在嘎老《叙事大歌》作品中)。其中影响最大的应该属"嘎英台"(祝英台之歌)。

侗族大歌反映了侗族人民生活的方方面面,且"爱情"是永恒的主题。然而,大歌中反映的爱情生活不直接演唱于男女青年谈情说爱的场所或直接服务于男女间爱情生活(爱情的表白),大歌是在男、女(主、客)两个歌队对歌的场合演唱,没有"获取爱情"的直接功利目的,多为通过对对方的赞美,表达一种友谊;而更重要的它是一种民族特点浓郁的文化生活,有赛歌的性质,主要起着传播知识、愉悦生活,增进友谊和民族内聚

力的作用。

侗族大歌表现着侗族人民惩恶扬善的道德观念,无论是劝夫妻和睦,还是教育人们尊老爱幼、多做好事,既是人类得以繁衍的爱情主题内容,更是人类社会的一大善事。

二、歌词特征的比较

靖州苗族歌鼟唱词通常由歌者即兴编创,歌词为七言四句或多句,大部分唱词生动活泼,通俗易懂。大多采用比兴、夸张、拟人等修辞手法,且寓哲理。

例:三锹乡凤冲寨吴才忠老人唱的《人生歌》

> 为人登了一十三,爷娘送郎学堂关,
> 爷娘送郎学堂坐,读书容易背书难。
> 为人登了二十三,好朵鲜花正当班,
> 扛伞出门爱打望,人人只讲少年时。
> 为人登了三十三,家中百事一旦担,
> 仔细想到前头路,为人难坐这凡间。
> ……

(歌鼟唱词的韵脚多在一、二、四句上。)

例:三锹乡凤冲寨吴才忠老人唱的《凤娇李旦》

> 玉女真龙下九天,蟠桃会土结姻缘。
> 神龙托梦朱砂印,鸳鸯配合凤成龙。
> 卧龙旬爪在胸膛,时未来时名未扬。
> 等到明年春雷响,腾空飞上九天堂。

(上面两段唱词中,上段的前两句的末字押"an"韵,下段后四句的末字都押"ang"韵。)

例:藕团乡新街寨谢凤英演唱的《山歌》

> 山歌好唱口难开,蔺答好吃树难栽。
> 白饭好吃田难种,细鱼好吃网难开。

（唱词的一、二、四句的末字都押"ai"韵，第三句不押韵。）

例：平茶乡江边寨龙开进老人唱的《讨帕子》

推船上江滩打滩，两边都是桃竹山。

砍节竹子来做钩。冇知落阴是落阳。

（唱词的一、二句的末字都押"an"韵，第三、四句不押韵。在实际演唱中，并没有严格的韵律要求，有的唱词整段都不押韵，较为自由。）

另外，歌鼟唱词的形式可分为两种，一种是极富诗意的七律诗，第二种是口语性强的七律诗。如《董永与七仙女》的唱词："七姐下凡神气重，东南西北驾祥云。东南西北腾云路，腾云驾雾下凡来。五色云中来相会，月中嫦娥下凡台。"整首唱词表达了董永与七仙女的历史传说，这是一首七律诗，语言富有诗的美感，清晰的呈现了诗人所描绘的传说故事场景，是历史传说的诗化体现。口语性强的七律诗，则重在追求它的口语化。如《家常歌》中说道："门前多日不打扫，楼前梅花起灰尘。人不打扮讲人懒，女不梳头讲人怂。"等。此类唱词朗朗上口，将苗民们的生活场景描绘得淋漓尽致。虽然没有华丽的辞藻，没有浓郁的文学韵味，但是能够将日常生活中丰富的情感体验以歌唱的形式自然地脱口而出，这更显得难能可贵。这样的唱词更趋于创造口语美的情致，使人在脑海中浮现出苗民自由自在、畅所欲言的美好画面，表达了苗民们对美好生活的热爱与憧憬。

与苗族歌鼟不相同的是，侗族大歌是有歌必有词，侗族人在编创歌词方面有一定的韵律可循。按照侗人的习惯，一般是按"一三五不论，二四六分明"原则进行编创。侗族歌词编创中，第一句、第三句、第五句可以不押韵，但第二句、第四句、第六句必须遵循韵律的原则。"二四六分明"必须遵循韵律原则在侗语叫"花"（汉语是"韵律所用的某一个韵母"）。侗族歌词的"花"不是固定不变的，歌师根据个人的喜爱而编创，不管一首歌的词多长，都必须按"花"来押韵。

三、题材类型的比较

苗族歌鼟的题材内容涉略广阔，有历史传说、节日活动、习俗礼仪、生

产劳动、婚姻恋爱、风土人情、日常生活等等。歌鼟与苗族的地方文化息息相关,不仅朴实地呈现了苗族人们的生活场景和思想感情,更承载了苗族灿烂的民族文化和更久不变的民族精神。苗族人民的生活处处萦绕在动听的歌鼟中,他们在不同的场合唱不同的内容,用当地人的话说就是"什么时候唱什么歌"。

侗族大歌以真、以善为本的演唱内容,是侗族社会生活经济基础的一种反映,这样的内容又反过来影响着侗族社会和谐、和睦、友爱的社会风尚的形成与发展,推动着侗族社会(经济基础)的发展。

四、音乐结构的比较

(一)节奏节拍

节奏是音乐的骨架,是音乐的头等源泉。它在苗族歌鼟中扮演着十分重要的角色,苗族歌鼟的节奏型很多情况下都是模仿大自然以及生产劳动时的声音,如流水声、鸟叫声、虫鸣声、劳动号子等,它接近生活,贴近自然,流露出一种自然纯真之美,使得苗族歌鼟带有一股清新朴素的自然美。苗族歌鼟的节奏伸缩性强,并非是规整的均分型节奏,而是以短长节奏型为主,密集节奏与疏松节奏相结合为辅,使得整个节奏舒展自由又富有律动。歌鼟中常用的短长型节奏的基本型及变化型主要有以下几种:

基本型	变化型
♫.	♫ 、♫ 、♫ 、♫ 、♫ 、♫ 、♫³ 、♫³ 、♫³ 、♫³

这样的节奏型使重音后移,一改均分节奏型比较死板生硬的特点,使节奏显得十分灵活,加强了音乐的律动性,推动旋律的前进。变化的节奏型则使得节奏更为丰富,加强了其不稳定性和倾向性,疏密相宜,给人以动感美。如谢弟佩记谱的《坐夜歌》。

坐夜歌

记谱 谢弟佩

这首《坐夜歌》,整首歌调都在不断反复这种短长节奏型。连续多个这种节奏型的结合导致旋律的连续切分进行给人以动感。

其次,三锹苗族歌鼟在节拍上也较为复杂,不仅有单拍子、复拍子,甚至还有混合拍子,常见的有 2/4、3/4、4/4、5/4 拍等。极具动感的节奏型与复杂多变的节拍相结合使得苗族歌鼟旋律跌宕起伏、绚丽多彩。

侗族大歌演唱时的节奏变化是以侗语朗诵的节奏为基础的,节奏变化是根据侗语在演唱中对歌词的美化的需要而形成,这种节奏的记录是附属于演唱之上,也可以说节奏变化是根据歌词变化而变化。但由于其节奏的变化来源于歌词的朗诵,节奏类型比较自由、简单而规整,附点和切分以及其他复杂的节奏型很少用,所以侗族大歌的音乐节奏是为歌词服务。

(二) 调式调性

在靖州苗族歌鼟中,多声部山歌的曲调很多,大多为商、羽调式。苗族多声部民歌的调式通常属于典型的民族调式,在锹里地区以外的苗族民歌中,徵调式占有较大比例。但从大量"歌鼟"歌调的分析可知,靖州苗族"歌鼟"是以羽调式为主的,即其音阶主要由"la-do-re-mi-sol"组成。由于羽调式具有小调性质,这就使得羽调式的音乐风格较为质朴清纯,这

与"歌鼟"的气质十分相符。在歌鼟的羽调式中,大部分呈现五声性,但也存在六声调式、七声调式,甚至是带中立的特色调式,这就使得其调式在布局时具有一种独特的格局美。尤其是下滑尾腔、核心音调和中立调式,使得歌鼟成为民歌中的特例,堪称"民歌奇葩"。

首先,就五声性调式而言,苗族歌鼟并不满足于传统的规整五声调式,它常在调式的结尾安排下滑性的尾腔,从而改变其稳定性。这种调性安排使得歌曲脱离了正规的调性轨道,打破常规,下滑性尾腔则给人以意犹未尽之美感。

其次,苗族歌鼟喜用"核心音调",整首作品围绕"核心音调"进行,调式安排紧凑有序。歌鼟的"核心音调"常常由"la-do-re-mi"构成,其中每个音都处于重要位置。最具特色的是苗族歌鼟的结束音并不适合用于传统调式分析法,因其部分歌曲的结束音并非落在歌曲的主音上,有些歌曲的结束音并不是羽音,但是它具有羽调式的特性。这就是其"核心音调"运用的独特之处,均衡各音的地位,使各调式音之间具有一种谐和美。

最后,苗族歌鼟善于用"中立音",形成中立特色调式,增加调式色彩。中立音是苗族歌鼟的一种特殊运用,即在本音的基础上微微升高或降低,以形成浓郁的地方特色。中立音往往作为装饰性的倚音出现,如微升宫音、微升徵音等,但是有时候也会在中立音上停留,而形成中立调式。如《山歌调》便是结束在微升宫音上,并在其最后将主音羽以后倚音的形式出现,羽音时值短,稳定性不强。再如《酒歌调》中结束音是在低羽上,略低于主音羽。这样的调式安排不仅使歌曲带有浓郁的地方风味,更是凸显出苗族的特性,也为歌曲增添了一抹色彩美。

侗族大歌的结构非常严谨,总体布局有头、有身、有尾,其歌中的每一段又有头、一般具有"三段性"特征,有身、有尾,从而形成大三套小三套的格局。

相对于靖州苗族歌鼟形式复杂、多样的曲式结构来说,侗族大歌的基本调式大多采用以五声为骨干的特性羽调式。在侗族大歌中,交替常见的是平行羽、宫交替。在段落之间或段落内部起着改变调式色彩的作用。

侗族大歌的旋律是"有分有合,以分为主,若即若离,以离为主"特点,在"时分时合"的原则上使用同度、大小三度、纯四度、纯五度、大六度等音程,而大二度、小七度等不协和音程则从属于各种协和音程。

侗族大歌在词曲结构上分为押脚勾锁、头脚勾锁和混合勾锁三种类型,并认为五声羽调式是侗族多声部民歌的基本调式,常用音域一般为小七度。侗族大歌在调式扩充和发展中有调式交替、调式重叠和转调三种类型。在多声形态中有支声型(包括分声法和装饰法)、主调行(包括持续长音的衬托法和和声声部陪衬法)两种类型。

(三)乐器伴奏

没有乐器伴奏、无人指挥、多声部、多人演唱是侗族大歌的特点,在国际上被誉为"清泉般闪光的音乐,掠过古梦边缘的旋律"。侗族大歌包含两种传统,即"村落传统"(village tradition)和"舞台传统"(stage tradition)。

第三节 演唱技巧的比较

作为民族民间多声部歌曲形式,靖州苗族歌鼟和侗族大歌的演唱在舞台语音、歌词处理、唱词唱腔,以及演唱形式、演唱场域等方面有很多相似的共性特征,但又都有自己独特的个性风格。

一、演唱语言

靖州苗族"歌鼟"的演唱语言就是当地的土语"酸话"。在靖州苗族侗族自治县存在多种语言，而"酸话"仅仅流行于锹里一带的三锹乡、藕团乡、平茶乡、大堡子镇、铺口乡等地。所谓"酸话"，就是一种介于苗、侗、汉族三种语言之间的苗族土语，主要以凤冲"酸话"为雏形。它是苗语的汉化，语音近似于当地汉语，但又略带苗语腔调，是几种土语语言混合形成的"苗酸话"腔调。这种语言既似汉话却又自成体系，它无法与周边的汉族、苗族、侗族进行沟通，是一种独特的语言现象。它的形成和苗族锹里地区长期交通闭塞导致与外界交流甚少有莫大的关系。当地人日常交流基本使用苗语，而极少使用"酸话"，"酸话"成为苗族歌鼟的特有语言。在"歌鼟"中，酒歌调、茶歌调、山歌调等绝大多数歌调均使用"酸话"，只有饭歌调是例外，使用纯苗语进行演唱。

侗族大歌的语言有九个调之多，用自然的音域演唱，音域不宽。呼吸采用民族声乐"吟"的自然呼吸方法，在长音持续时采用链式来互换气息。侗族大歌的发声技巧讲究口腔共鸣在歌唱中的优势，强调外口腔的打开，使唱腔亲切明亮。鼻腔共鸣是侗族大歌演唱的一大特点，也是一个亮点。无论是男声大歌或女声大歌，鼻腔共鸣和鼻音都是一种特殊表现手段，舌尖颤音主要是用来模仿某种大自然的音响等。

二、演唱场合

靖州苗族歌鼟的表演场合涉及广泛。歌鼟不仅贯穿于苗族人民的日常生活之中，更是渗透到苗族丰富多彩的民间习俗中去。大到婚嫁、祭祀、节日宴会，小到劳动、饮食、嬉戏打闹，优美的歌鼟声遍布苗寨，成为靖州锹里苗族一道灿烂的风景。歌鼟的演唱在不同场合使用不同的歌调，经常使用的有：酒歌调、茶歌调、山歌调、担水歌调、饭歌调、三音歌调、四句歌调等。各类歌调在表演场合方面并不受严格限制，其使用频率、演唱顺序也根据唱用场合而有所变化。如在坐茶棚、玩山、坐夜等以青年男女

为主体的场合中,大多演唱山歌调、四句歌调等悠扬婉转的曲调,以表达男女之间细腻委婉的情感;在大型的宴会场合(如婚礼、祝寿、造屋、祭祖、节日等),以演唱酒歌调、茶歌调、饭歌调为主。其演唱曲调根据酒宴所饮之物而变化,并在演唱顺序上也有一定的讲究。如在酒宴开始前,先唱茶歌调助兴。待酒宴正式开始后,主宾之间以酒歌调各自交流对唱。而饭歌调只在酒宴最后吃米饭时才演唱。一系列的演唱将酒宴热烈高涨的气氛推送到极致,表现了苗族人民热情、豪爽的性格以及对宴会来客的重视。另外,在婚嫁习俗中新娘结婚第二天进行担水活动时要唱担水歌调以及在立夏时节要演唱三音歌调等等。

(侗族大歌队的姐妹们在表演)

侗族大歌在人们吃新节和过年时达到高潮,人们会在农闲时用功学歌,在节庆之时以歌相娱,用来调节人们的生活、帮助人们放松。侗寨的鼓楼是乡人集会、议事和娱乐的公共场所,也是侗族大歌的主要演唱场所,多为青少年男声歌队集中的地方,女声歌队则很少去。

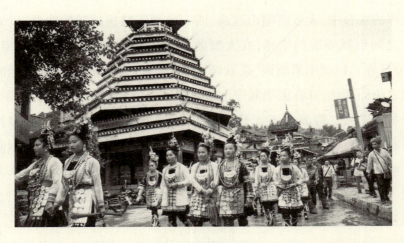

（黔东南从江县小黄侗寨一批身穿盛装的侗族姑娘准备去参加千人演唱侗族大歌）

三、演唱形式

苗族歌鼟在实际演唱中，均为对唱形式，对唱双方为同性或异性均可。演唱的方式按人数的多少来定。人多时，由一人领唱，众人帮腔。这种形式多见于山歌调；人少时（不少于两人），由一人讲唱，一人领唱，众人合唱，常被人形象地比喻为：一人填词，一人作曲，众人演唱。这种形式在担水歌调、茶歌调、酒歌调三种歌调中体现得最为典型。演唱时，以双方各唱完一个完整的内容含义（可以包含数段唱词）为一轮，总体轮数没有严格的限制，直至兴尽人方散去。双方对唱的歌调一般为同类歌调，只有少数以不同歌调对唱，其中以茶歌调对担水歌调较为常见。

侗族大歌无论是音律结构、演唱技艺、演唱方式还是演唱场合均与一般民间歌曲不同，它是一领众和，分高低音多声部谐唱的合唱种类，属于民间支声复调音乐歌曲，这在中外民间音乐中都极为罕见。侗族大歌不仅仅是一种音乐艺术形式，它对于侗族人民文化及精神的传承和凝聚都起着非常重大的作用，是侗族文化的直接体现。演唱大歌一般需要 7~8 人以上，人少了唱起来单薄（侗族称"索莽"），带不起情绪，缺乏气氛。演唱时由"歌头"（侗族称"虽嘎"）领唱，领唱者先领唱一至二句，然后众人随声合唱，当地人称之合声，合声有和声的因素，也有对位的成分。高音

部(侗族称"索胖")由1~2人担任,其余人唱低音部(侗族称"索吞"),声音谐和明亮、音色多变,十分动听,其演唱独具一格。

(2014年4月20日,侗族姑娘/汉子/老人在榕江县栽麻乡侗族大歌比赛)

例如 女声大歌《"嘎衣哟"》

（领）金 门 金 干（哎） 败 西 羊，（齐）下 号 金 门

（哀）

温 伞。

四、服饰装扮

苗族歌鼟演唱时的服饰装扮可谓是亮丽多彩,盛装为歌鼟的表演添砖加瓦。锹里苗族服饰不仅款式多样、新颖别致、布料丰富、颜色多彩,在银饰的使用上更是点缀精巧、锦上添花,尤其是女子的服饰格外引人注目。在颜色的搭配上,以蓝色为主,配以紫色、红色和青色。款式方面则

随季节、年龄和穿着场合的不同而变化。不得不提的是苗族服饰中的头饰,是苗家女子盛装中的亮点。未婚女子通常在发辫中编织一束五彩斑斓的毛线,将其盘缠于织锦头帕之外,五彩的毛线在苗家女子脑后飘荡,给人一种亮丽多彩的视觉体验。女子的打扮清新脱俗,穿着高领大襟衣,配以百褶裙或长裤,缠紫褐色裹腿,脚穿草鞋、布鞋或凉鞋。苗家姑娘用丝线手工制作的各种图案的彩色花边遍布衣领、衣袖、衣边及裤脚、裙脚等处,多彩的衣物映衬着苗家女子的面容;用纱线、丝线、毛线织成的彩色织锦腰带则常束于腰间,两端系于腰后的带子,自然飘垂的花须,将苗族女子婀娜多姿的身材展现得淋漓尽致。苗家姑娘精湛的手工技艺为其服装增色添彩。此外,式样不一的银饰品在盛装中也起了相当重要的点缀作用。其品种多样,包括手镯、银链、耳环、项圈、戒指、头饰等等。

此外,男子的服饰装扮主要为蓝色或黑色对襟短衣或对襟长衫,均着长裤,用长巾缠头。侗族男子盛装时戴"银帽",并佩戴其他银质饰物;侗族女性平日里女子多穿鸡毛裙,上身以开襟紧身衣相配,布料全为老蓝色的侗家土布①,装饰丰富,工艺精湛,样式有棉衣、夹衣和单衣。

(女性服饰)

① 侗族自纺自染的"侗布"是侗家男女最喜爱的衣料,"侗布"就是用自家织好的棉布经蓝靛、白酒、牛皮胶等混合成的染液反复浸染、蒸晒、槌打而成。由于其制作工艺复杂,"侗布"非常珍贵,侗族人民除了自己用外,还将其作为婚嫁馈赠的最佳礼品。

盛装时,妇女多穿鸡毛裙。侗族的衣料多为自织自染的"侗布",有粗纱、细纱之分。

(男性服饰)

第八章 歌鼟保护与发展策略

随着社会与经济的不断发展,锹里地区原有的传统生态模式受到了剧烈的文化冲击,苗民的生存方式和生活习惯也发生了翻天覆地的变化。传统节日逐渐被替代,传统民俗日益淡化,表演场域日渐消失,苗族歌鼟赖以生存的传统文化空间迅速萎缩。其次,部分资历深厚、技艺高超的歌师因年高体弱而逐渐退出表演舞台,甚至相继谢世。迫于生活的压力,锹里苗族的青年们纷纷选择外出务工,歌鼟的演唱队伍较难注入新鲜血液。传承苗族歌鼟的传统民间艺人已所剩无几,苗族歌鼟及所代表的苗族文化正面临着后继乏人的危险局面。再者,随着普及性学校教育的广泛开展,苗族青少年普遍接受外来文化的洗礼以及现代音乐的熏陶,加之在学校教育中缺乏对本土文化的涉及,极大限制了苗族文化在当地的传播。这些现象使得越来越多苗族青少年的审美观发生转变,他们对本土传统音乐歌鼟逐渐失去兴趣。由此可见,曾经融入锹里苗民生命的歌鼟正处于难以发展、濒临失传、日渐消亡的状态之中。因此,如何保护优秀的苗族歌鼟并使其有效传承、创新发展,是当前亟待解决的现实问题。

第一节 歌鼟保护路径

2006 年,靖州苗族歌鼟被国务院列为首批国家级非物质文化遗产(编号为Ⅱ-23)。此后,这一"养在深闺人未识"的民族瑰宝终于走出了

孕育其成长的湘西南大山,为越来越多的人所熟知。近年来,在国家非物质文化遗产保护工作的深入推进下,作为首批成功申报为国家级非物质文化遗产的靖州苗族歌鼟自然而然地成为社会各界关注的焦点之一。近年来,在国家政府文化部门、靖州当地政府以及当地民众的共同努力下,靖州苗族歌鼟的传承和发展取得了一定的成效。

一、保护规划逐步完善

为了提高靖州苗族歌鼟的保护效益,当地政府部门积极研制,相继出台了五年、十年保护规划,并加大拨款力度,用于专门扶持歌鼟的发展。政府也组织专门的力量,对靖州苗族歌鼟文化遗产资源展开全面、深入的普查,并积极利用多媒体、录音录像等方式,对靖州苗族歌鼟进行数字化保护。使靖州苗族歌鼟走向了静态保护与动态传承的双重道路。

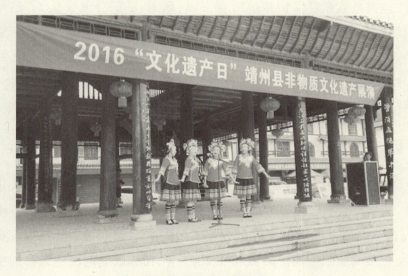

"非遗日"上唱担水歌调

二、理论研究逐渐加强

近年来,在各级政府和苗族民众的共同努力下,先后成立了由乡党委书记联合组成的"靖州苗族歌鼟保护领导小组"专门负责组织、安排苗族

歌鼟传习活动。又先后组织召开了"苗族歌鼟艺术价值专题研讨会""苗族歌鼟与苗族民俗专题研讨会"等会议,并通过每年的"姑娘节""芦笙节"等民俗节日邀请专家考察研究歌鼟。文化局设立"苗族歌鼟资料收集办公室"专门搜集、汇编靖州苗族歌鼟文字资料,出版了《锹里苗族歌鼟全集》《锹里花苗风情》等著作。部分中小学成立歌鼟教学工作小组,编辑出版有《靖州苗族民歌简易教程》等教材。这不仅在一定程度上提高了靖州苗族歌鼟的理论研究水准,而且为建立靖州苗族歌鼟文化遗产档案打下了良好的基础。

三、传承单位相继建立

建立固定的传承基地,是靖州苗族歌鼟发展的有利举措。自 2006 年靖州苗族歌鼟成功入选国家级非物质文化遗产名录以来,县境内先后设立有"地笋苗族歌鼟保护基地",在三锹、藕团、平茶等地设立了"歌鼟艺术职教办",并将老里、凤冲、元贞、高营等 17 个自然村寨设为"歌鼟生态保护点"。同时,还将大堡子岩湾歌场、藕团乡牛津岭和三锹乡元贞村设为一年一度的传习基地,每年定期在传习基地举行歌鼟会演、比赛等。这些单位的建立,在一定程度上为靖州苗族歌鼟的传承创设了有益的条件。

四、积极营造传承环境

2003 年 10 月 20 日至 22 日,靖县举办首届"金秋之歌"广场文化艺术节,靖州苗族歌鼟演唱节目震惊了光临艺术节的领导和来宾。2004 年 9 月,苗族歌鼟合唱艺术团应邀参加了"中国江门(侨乡)世界华人嘉年华"文化节的演唱活动。2006 年和 2007 年,苗族歌鼟两次应邀参加中国民族民间歌舞盛典和华夏清音中国民间音乐展演,获得了极高的评价。2007 年 11 月,靖州苗族歌鼟节目被确定为湖南省选送奥运会的推荐节目。2008 年初,靖州歌舞团在长沙进行了为期一周的苗族歌鼟展演活动,受到了广泛的好评。2009 年 3 月,靖州苗族歌鼟参加央视民歌中国栏目之《魅力靖州》系列节目录制。同年 10 月,苗族歌鼟节目《相恋苗

寨》赴湖北省利川市参加首届中国"龙船调"艺术节暨全国土家族、苗族民间歌舞展演,荣获最佳风采奖,受到央视专访。

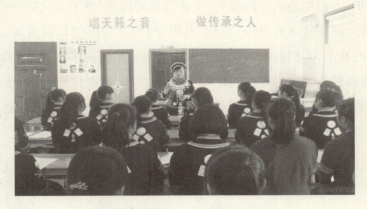

靖州职中歌鼟传习班(潘志秀供稿)

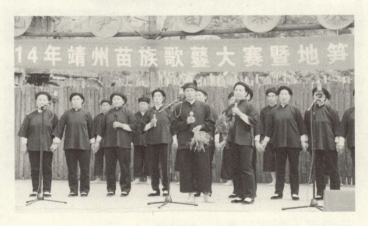

苗族歌鼟大赛

第二节 歌鼟传承瓶颈

2008年,靖州被国家命名为"中国苗族歌鼟之乡"。相应地,靖州三锹乡的地笋苗寨被命名为"中国苗族歌鼟基地"。近年来,靖州苗族侗族

自治县及时推出各项传承举措,着力在传承中发展,在传播中弘扬,使苗族歌鼟源源不断地焕发光彩与活力。但随着全球化进程的快速发展、社会的进步、人们生活水平的提高、生活方式的改变、外来文化的冲击、普通话的推行、高新技术的发展、电视、电影、网络等传媒的日益普及,加上流行音乐的冲击,人们的精神文化追求已由单一化转向多元化,许多地方民歌、戏曲都面临着生存发展的严峻考验。① 田野调查得知,靖州苗族歌鼟无论从表演与传承人现状,还是从传承曲目与生态环境来看,均处于濒危的边缘,其发展面临着诸多问题,突出地表现为如下几个方面:

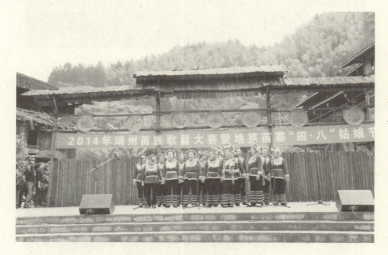

歌鼟大赛

一、传承艺人断层严重

靖州苗族歌鼟表演艺人年龄趋于老化,年轻人大都不太热衷于这一古老的艺术,因此在靖州苗族歌鼟的传承现状中出现了青黄不接的尴尬局面。我们知道靖州苗族歌鼟是通过子孙世代口头传承延续下来的表演艺术,其独特的唱腔、声调必须要传统歌师"口传心授"才能掌握。而在当代,由于受外来文化的影响以及新兴传媒手段的冲击,青年一代的审美

① 胡舒婷.论桑植民歌的艺术特征及其运用[D].北京:中央民族大学,2012.

观念发生了很大变化,他们对民间音乐的兴趣日渐淡化,很少有人去学唱苗族歌鼟。因此,靖州苗族祖祖辈辈传唱下来的几千首不同风格的曲调,到现在已经很少有人会唱了。并且,健在的老一辈传承人、民间艺人大多都年事已高。虽然他们会唱很多歌,也有心将其传承下去,但由于没有传人,生活压力又大,他们既无时间也无精力去从事民歌的传承工作。

担水歌调小合唱

二、文化竞争实力不足

当今世界,文化越来越成为民族凝聚力和创造力的重要源泉、国家综合国力竞争的重要因素和经济社会发展的重要支撑。在全球一体化的大背景下,外来文化猛烈冲击传统文化,靖州苗族民歌的保护、传承和发展对于靖州苗族民众来说显得尤为重要。歌鼟是靖州苗民智慧的结晶,是靖州文明发展的窗口,是靖州文化历史的"活态"见证,更是他们与外界进行交流的情感桥梁和精神纽带。在当代错综复杂的背景下,受工作上、思想上的不重视,经费上不支持等多重因素的影响,靖州苗族歌鼟文化在各行业的竞争力较弱,甚至是日趋减弱,严重地制约着靖州苗族歌鼟的后续发展。

三、群众保护意识淡薄

社会经济发展的多元化造成了文化发展的多元化,由此导致了人们对传统文化的漠视,故其保护工作缺乏社会整体力量的支持。新组建的靖州苗族歌鼟队伍,平时成员很难集中,排练时间得不到保证,系统训练不够,在表演方面也存在相当的缺陷,亟待进一步提高。[①]

热闹"拦门酒"

四、传承方式还很落后

由于靖州苗族只有语言,没有文字。靖州苗族歌鼟的传承方式仍采用从老一辈那里流传下来的口传心授的模式。显然,这种传承方式在老一辈艺术家不断逝世后,[②]造成新一辈艺术家难以培养的不合理状态,这样落后的传承方式也是导致靖州苗族歌鼟传承困境的主要原因之一。

① 殷颙.浙江遂昌"昆曲十番"音乐形态探析[J].浙江工商大学学报,2009(3).
② 贺鲁湘.论湖南花鼓戏的发展与推广[D].长沙:湖南师范大学,2012.

歌鼟表演

第三节 歌鼟发展策略

靖州苗族歌鼟是靖州苗族先辈存留下来的文化瑰宝,是靖州苗族民间文化发展的活态存在。它不仅渗透着靖州苗族民众的审美习性,而且还孕育着中华优秀传统文化。它几经风雨,存留现世,深受现代文明等多重因素的冲击,处于艰难的发展境地。靖州苗族歌鼟的传承与保护虽然得到了国家政府、社会各界的普遍重视,也取得了较好的成果,但依然存在诸多亟待解决的问题。靖州苗族歌鼟这一传统的文化形式如何在当代社会立足,如何走得更远,这就迫使我们用当代的文化理念去赋予它"与时俱进"的新阐释,才能将其传统的内容融入符合时代精神的形式中,实现文化创新。这不仅是历史赋予我们的使命,也是时代给予我们的重任。

2010 年,《歌鼟联唱》获十四届 CCTV 电视歌手大奖赛湖南赛区民间音乐组第二名。中央电视台音乐频道《民歌中国》栏目为苗族歌鼟做了

为期五天的专题展播。同年3月,参加中国少数民族非物质文化遗产项目调演潇湘风情湖南专场演出。2011年12月,苗族歌鼟赴宝岛台湾地区参加了中华文化联谊会、湖南省人民政府与台湾沈春池文教基金共同主办的第二届"守望精神家园——两岸非物质文化遗产月"系列活动之"楚风湘韵——两岸民间乐舞专场演出"。2012年9月,靖州苗族侗族自治县文化广电新闻出版局组织编排的靖州苗族歌鼟《茶歌》《酒歌》荣获第六届中国原生民歌大赛优秀演唱奖和组委会特别奖。2014年,苗族歌鼟跟随"湖南文化走进泰国"活动在曼谷诗丽吉王后国家会议中心大放异彩,惊艳全场。2015年,靖州苗族歌鼟《担水歌》作为参演节目,亮相2015年度"中国民间文化艺术之乡"民歌、山歌展演大舞台,在历史文化名城苏州唱响。

"文化遗产日"中演歌鼟

一、完善保护机制,培养后备传人

首先要健全管理机制,保护工作要有精心、缜密的规划和科学的管理。作为靖州苗族先民存留下来的宝贵遗产,靖州苗族歌鼟的传承与保护,显然不是一两个人就能实现的。它的有效传承不仅需要艺人身体力

行的表演实践,更要得到艺人家庭、当地民众以及国家各级政府部门的支持、配合和积极参与。真正形成完善的保护机制,才能在全社会形成保护的合力。同时,政府部门还要进一步加大资金投入。譬如,拨出专项经费关心、慰问民间艺人,让他们感受到政府的关怀;投入一定的资金用于帮助艺人购置演出服装,修缮演出场所,让艺人们有固定的训练和演出平台;投入一定的经费用于传承人的培养,激发起他们传习靖州苗族歌鼟的积极性;通过组织比赛、公开汇报、交流演出等活动,来激发艺人的荣誉感,引发社会的广泛关注,为靖州苗族歌鼟的长久发展储备起新力量。

文艺汇演

同时,应将靖州苗族歌鼟传习纳入到常规的教育体系,要求县内公务员、干部、职工、各单位、各学校学习。从小学、中学、职业学校等挑选出音乐方面有特长、喜爱靖州苗族歌鼟的"好苗子"重点引导,有计划、有目的地进行培养,注重人才综合素质的挖掘。在课程设置方面要注重对靖州苗族历史文化背景、民风、民俗、民情、民曲等方面知识的教育,在专业训练中,有目标、有计划地实施。

二、创新传承模式,加大宣传力度

充分运用电子网络载体,创新传承模式,推广歌鼟文化品牌,是促进

靖州苗族歌鼟良性发展的有利举措。如积极借助电视台、电台、网络、微博等各类媒体平台对靖州苗族歌鼟的理论、演唱等进行专题报道，并开设靖州苗族歌鼟专门网站，举办民歌理论、演唱研究会，加强与其他地方民歌的交流，也可以通过制作 DVD 光碟、编辑出版外宣画册和文集、发行新年贺卡等方式来扩大靖州苗族歌鼟的辐射力、影响力，提高知名度。

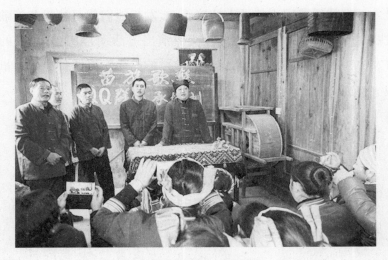

靖州苗族歌鼟 QQ 传承培训

2016 年"靖州苗族歌鼟 QQ 传承群"在"互联网＋"时代的大潮中应运而生。这种千百年来只有身处大山深处才能听到的天籁之音，如今正在通过互联网传向五湖四海。靖州苗族歌鼟一改以往身处深山老林的生存现状，越来越多的传承人在互联网载体中交流、传播歌鼟文化，极大地增加了歌鼟的传承力度。

三、加强对外交流，弘扬歌鼟文化

当今时代是一个开放的时代，是一个需要交流的时代。靖州苗族歌鼟是靖州苗民创造的精神产品，集中体现着他们的精神风貌与审美取向，孕育着靖州苗族文化发展的动力，是增进靖州苗族人民与外界交流的纽带，也是靖州苗族对外宣传的一个窗口、一张名片。因此，靖州苗族歌鼟的发展，要积极与外界交流，以便于吸收"它山之石"为自身发展所用。

比如,2011年12月,苗族歌鼟赴宝岛台湾地区参加了中华文化联谊会、湖南省人民政府与台湾沈春池文教基金共同主办的第二届"守望精神家园——两岸非物质文化遗产月"系列活动之"楚风湘韵——两岸民间乐舞专场演出"。2014年,苗族歌鼟跟随"湖南文化走进泰国"在曼谷诗丽吉王后国家会议中心大放异彩,惊艳全场。这些活动的参与,既可以增强我们的民族文化自豪感,又可以在与外界的交流中看到自己的不足,为日后的改进提供了重要的参考。

"歌鼟"汇报表演

结 语

靖州苗族歌鼟是靖州苗族先民创造并世代传承下来的精神产品，于 2006 年入选首批国家级非物质文化遗产保护名录。靖州苗族歌鼟并非一朝一夕产生的，它是历经千年传承下来的文化珍品。它承载着靖州苗族的历史文化记忆和民族精神，也是靖州苗族与外界交流的情感纽带和文化名片。

靖州苗族歌鼟历史渊源久远，题材内容丰富，艺术风格独特。歌唱内容涉及靖州苗族民众生活的方方面面，几乎涵盖了苗族人生活的全部细节，历史传说、生产劳动、人生礼仪、婚姻恋爱等应有尽有；歌词多为七言四句，保留有古代诗文的韵律特色，大多采用比喻、拟人的修辞手法，语言简练、形象生动；音乐节拍变化多端，混合节拍最为常见，旋律都在八度之内，进行中多有弱起现象；和声配置以三四个声部居多，有时也有五个以上的声部；演唱由讲歌、领歌、和歌三个部分组成，多声部合唱，无指挥无伴奏，这在其他地方民歌中实属罕见；演唱语言以"苗酸话"为主，充分体现出靖州苗族歌鼟独特的精神风貌。

可以说，靖州苗族歌鼟不仅仅是一种音乐艺术样式，更是一个内涵丰富的文化价值体系，从中可以了解到靖州苗族的历史变迁、社会结构、精神追求、婚恋生活以及宗教信仰等各层面的信息。因此说，靖州苗族歌鼟是靖州苗族文化得以延续的重要载体，也是靖州苗族文化认同的精神标识。其特点体现为它并不是一种纯粹的、独立的艺术形式，而是在世代传承中依托于劳动、宗教祭祀、婚丧嫁娶等活动而存在，并且是具有广泛社

会学意义的价值体系。它不仅与广大民众的生产实践有着千丝万缕的联系,而且还与当地的宗教信仰、生活习性密切关联,彰显着整体的音乐认知观与人生世界观。这些观念展现了鲜活的生活世界,使人们在获得音乐享受的同时获得其他社会知识。它所具有的学术研究价值、审美文化价值、开发应用价值自不待言。保护、传承和发展好靖州苗族歌鼟,对于弘扬民族优秀文化、丰富民族文化生活、促进民族区域发展、构建社会和谐共荣都将产生重要的作用。

通过对靖州苗族歌鼟自然地理、人文背景、历史渊源、发展脉络、音乐本体、演唱特征、题材内容、歌词特色、传承现状等的了解和研究,我们对靖州苗族歌鼟有了更加深入和细致的思考。更好地保护、传承地方传统音乐文化,使我国民族音乐形成自己独特的风格并能更好服务社会、服务民众,是我们义不容辞的职责。

靖州苗族歌鼟的传承、发展并不是一件简单的事情,它是我国文化产业中一项艰巨的基础工程,需要更多同仁的努力,更需要各方面坚持不懈地进行"传"与"承"。①

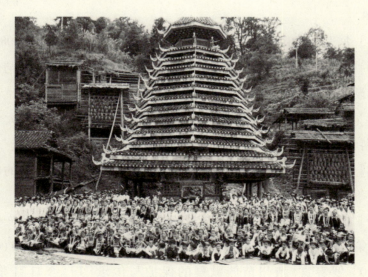

苗族歌鼟汇鼓楼

① 段桥生,米瑞玲.漫谈中国民族音乐的传承与发展[J].艺术研究,2004-06-25.

参考文献

[1] 谭薇. 湖南靖州多声部苗族"歌鼟"研究[D]. 中央民族大学, 2010.

[2] 李强, 张文华. 靖洲三锹多声部苗歌——歌鼟[J]. 中国音乐, 2009(04).

[3] 武玉婷. 苗族歌鼟——靖州锹里地区多声部民歌调查研究[D]. 陕西师范大学, 2010.

[4] 龙飞屿. 湘西南多声部苗族"歌鼟"研究[D]. 湖南师范大学, 2008.

[5] 龙飞屿. 湘西南苗族"歌鼟"的保护与传承[J]. 艺海, 2008(02).

[6] 朱亚宗, 黄松平. 现代文明冲击下靖州苗族歌鼟的传承与保护研究[J]. 湖湘论坛, 2013(02).

[7] 王育霖, 蒋美仕. 论苗族歌鼟的艺术美[J]. 湖南科技大学学报(社会科学版), 2016(03).

[8] 刘玮, 李燕凌, 何李花. 社会学视角下非物质文化遗产的传承与发展——以靖州苗族歌鼟为例[J]. 传承, 2011(31).

[9] 王真慧, 张佳, 龙运荣. 全球网络时代的非物质文化遗产保护困境与对策——以靖州苗族歌鼟的传承与发展为例[J]. 探索, 2011(02).

[10] 罗春文. 靖州苗族歌鼟的保护与传承[J]. 今日科苑, 2010(04).

[11] 李建华, 李强. 通道侗族喉路歌鼟[J]. 音乐创作, 2011(02).

[12] 罗春文.靖州苗族歌鼟的传承现状及策略[J].北方音乐,2016(11).

[13] 罗春文."天籁之音"——靖州苗族歌鼟的文化价值[J].新闻爱好者,2011(02).

[14] 吴才德.浅谈苗族歌鼟的形成与发展[A].2011-2013中国民间文化艺术之乡全集[C],2013:2.

[15] 潘志秀.课堂教学是歌鼟传承的有效途径[J].广播歌选,2010(07).

[16] 罗春文.靖州苗族歌鼟在本土音乐教育中的研究[J].怀化学院学报,2016(04).

[17] 王德成,潘鹏.走进苗族山歌之乡 聆听歌鼟天籁之音座谈会[J].广播歌选,2010(07).

[18] 汪书琴.苗族歌鼟:夹缝中的艰难生存[N].中国民族报,2008-04-18(009).

[19] 吴才德.浅谈苗族歌鼟的形成与发展[J].广播歌选,2010(07).

[20] 冯双玲整理.展现歌鼟魅力,对保护和传承少数民族文化遗产提出新的思考[N].中国民族报,2010-12-17(010).

[21] 李强,杨果朋.怀化少数民族民间多声民歌研究[J].中国音乐,2011(04).

[22] 吴启林.歌鼟艺术之花潘红梅[J].广播歌选,2010(07).

[23] 陆通欢,吴启林.神奇的生态音乐艺术——靖州苗族歌鼟[J].广播歌选,2010(07).

[24] 吴宗泽.多彩"活化石"——歌鼟[J].广播歌选,2010(07).

[25] 潘和平.苗族"歌鼟"一词的来历[J].广播歌选,2010(07).

[26] 谢科表.饭养身来歌养心,要我戒歌实在难——苗族歌鼟的文化功能[J].广播歌选,2010(07).

[27] 杨果朋,李强.武陵山片区少数民族多声民歌研究[J].中国音

乐,2014(02).

[28] 罗春文.靖州苗族歌鼟独特的艺术价值和特色[J].美与时代,2011(03).

[29] 肖欣,汪书琴.靖州歌鼟:踏歌直上白云巅[J].民族论坛,2008(06).

[30] 李强.怀化侗苗多声民歌艺术特征及赏析[J].音乐创作,2012(02).

[31] 裴圣愚,唐胡浩.武陵山片区民族社区互嵌式建设研究——以湖南省靖州苗族侗族自治县为例[J].中南民族大学学报(人文社会科学版),2015(02).

[32] 郑小龙.禁"淫祀"制度下湖南苗族"椎牛祭"音乐演变[D].湖南师范大学,2015.

[33] 明敬群.开发地笋苗寨建设民族文化强乡[A].中国民间文化艺术之乡建设与发展初探[C].2010.

[34] 刘宗艳,罗昕如.酸汤话记录的锹歌及其修辞[J].云梦学刊,2013(05).

[35] 刘安全.民族文化旅游品牌空间冲突与策略调和研究——以靖州"飞山文化旅游"为例[J].贵州民族研究,2014(10).

[36] 潘鹏,王德成,龙本亮.寻着歌声,我们开启了一段踏歌寻宝靖州之旅[J].广播歌选,2010(07).

[37] 李道新.民族电影的空间感与生态意识——读解影片《锹里奏鸣曲》的文化内蕴[J].中国民族,2011(01).

[38] 王德成,潘鹏."宝"不能永"藏"深山——访靖州苗族侗族自治县副县长 杨桂兰[J].广播歌选,2010(07).

[39] 杨洪,袁开国,黄静.湖南西部地区非物质文化遗产旅游开发研究[J].广义虚拟经济研究,2010(03).

[40] 吴海清.本土多声部民歌教学实践研究[J].黄河之声,2015(05).

［41］王淑贞,王文明.怀化市非物质文化遗产面临的冲击与危机[J].三峡论坛(三峡文学.理论版),2010(04).

［42］陈玉茜.跨学科视野下的音乐类非物质文化遗产保护初探[J].文艺理论与批评,2014(04).

［43］袁世万.湖南靖州苗族多声部民歌的音乐特征[J].中国音乐,2004(02).

［44］唐运善.湖南靖州苗族多声部民歌和声初探[J].音乐学习与研究,1991(03).

［45］王育霖,杨斯达.音乐人类学视阈下的湘西苗族多声部民歌研究[J].音乐创作,2015(06).

［46］熊晓辉.湘西多声部苗歌初探[J].毕节学院学报,2007(01).

［47］余未人.苗族多声部民歌[J].当代贵州,2010(08).

［48］徐庭芳.试论靖县苗族多声部民歌的音乐特点[J].怀化师专学报(哲学社会科学版),1986(02).

［49］史海峰.湖南靖州苗族多声部民歌音乐特征解读[J].音乐时空,2015(06).

［50］赵彤.浅析苗族多声部民歌的分类[J].通俗歌曲,2016(04).

［51］王育霖.试论少数民族多声部情歌的音乐特点及传承保护——以苗族为例[J].贵州民族研究,2015(10).

［52］雷惠玲.湘西苗族民歌演唱艺术研究[D].湖南师范大学,2006.

［53］吴荣发.湘西的多声部苗歌[J].音乐艺术,1985(02).

［54］刘洁.靖州三锹多声部民歌的音乐特征探究[J].大众文艺,2012(10).

［55］樊祖荫.我国多声部民歌的分布与流传[J].音乐研究,1990(01).

［56］曾祥慧.活态文化 活态环境 活态保护——苗族多声部情歌的保护模式探讨[J].贵州民族研究,2008(06).

[57] 樊祖荫.壮侗语族诸民族的多声部民歌[J].中央音乐学院学报,1994(01).

[58] 邓钧.中国传统音乐中的多声形态及其文化心理特征探微——以侗族多声部大歌和笙乐器为例与彭兆荣先生商榷[J].中国音乐学,2002(02).

[59] 王芳.苗族民歌特点之浅析[J].大舞台,2010(11).

[60] 吴宗泽.靖州"三锹"多声部民歌调查与研究[J].民族艺术,1989(02).

[61] 易松.湘西苗族多声部苗歌艺术浅析[J].艺术教育,2011(12).

[62] 樊祖荫.多声部民歌的和声特点[J].中国音乐,1988(04).

[63] 樊祖荫.中国多声部民歌的织体形式研究[J].艺术探索,1991(01).

[64] 樊祖荫.中国多声部民歌的演唱形式与演唱方法[J].中国音乐,1990(02).

[65] 唐运善.靖县多声部苗歌[J].音乐学习与研究,1990(04).

[66] 姜利军.湘西南苗族民歌之艺术价值[J].艺海,2011(07).

[67] 黄春媛.苗族民歌引入音乐教育的策略探求[J].艺海,2015(07).

[68] 张中笑.真·善·和谐——论侗族大歌之美[J].中国音乐学,1997(S1).

[69] 陶健.对苗族飞歌、侗族大歌保护与开发的几点思考[J].贵州民族研究,2006(06).

[70] 杨晓.一个传统、一套知识及其研究的一种学术表述——侗族"大歌传统"研究又十年(2003——2013)[J].音乐艺术(上海音乐学院学报),2015(01).

[71] 马芳芳.侗族大歌歌师的生存困境与出路[D].中南大学,2010.

[72] 谭榕榕.论侗族大歌的当代传播策略[J].原生态民族文化学刊,2013(04).

[73] 李英.侗族大歌的功能性特征浅析[J].艺术评论,2007(10).

[74] 普虹.侗族大歌的过去现在和将来[J].贵州民族研究,1990(02).

[75] 吴文梅.浅谈侗族大歌的传承与发展[J].贵州民族学院学报(哲学社会科学版),2010(05).

[76] 罗涛.日常与狂欢[D].西北民族大学,2007.

[77] 陈守湖.侗族大歌生境探析[J].贵州社会科学,2014(11).

[78] 杨民康.侗族大歌:该听谁?谁来听?听什么?——从侗族大歌"北漂"京城酒吧想到的[J].人民音乐,2013(03).

[79] 杨民康.壮侗语族文化语境下的侗族大歌研究——代主持人语[J].中央音乐学院学报,2015(01).

[80] 杨晓.亲缘与地缘:侗族大歌与南侗传统社会结构研究(下)[J].中央音乐学院学报,2011(02).

[81] 郑小云."凝视"视角下的侗族大歌之旅[J].贵州民族研究,2016(04).

[82] 陈守湖.侗族大歌艺术生境的当下变迁[J].西南民族大学学报(人文社科版),2015(05).

[83] 林剑.侗族大歌的音乐特色及教育传承——基于民族文化保护与传承视角[J].州民族研究,2015(08).

[84] 李莉,兰晓原.试论侗族大歌在侗族文化旅游市场营销中的作用[J].贵州社会科学,2005(04).

[85] 王增刚.民间音乐资源进入学校课堂长效机制的探索——以"贵州侗族大歌"为例[J].中国音乐,2010(04).

[86] 张旭,龙昭宝.文化地理学视角下的侗族大歌传播研究[J].贵州民族研究,2016(03).

[87] 石家国.侗族大歌来源新探[J].贵州民族学院学报(哲学社会

科学版),2000(02).

[88] 杨毅.侗族大歌的独特艺术魅力[J].贵州社会科学,2014(08).

[89] 欧俊娇.侗族大歌与侗族习俗[J].贵州民族大学学报(哲学社会科学版),2014(05).

[90] 张勇.侗族民歌的分类和侗族大歌的籍贯[J].贵州民族研究,1984(02).

[91] 杜安.原生态艺术如何应对挑战——以黔东南侗族大歌为例[J].文艺理论与批评,2010(02).

[92] 孙雷雷,盛连喜.音乐生态学视野下侗族大歌艺术生境的再认识[J].贵州民族研究,2016(05).

[93] 王娟.文化地理分析框架中的侗族大歌民俗[J].贵州民族研究,2015(11).

[94] 彭兆荣.族性的认同与音乐的发生[J].中国音乐学,1999(03).

[95] 吴定国.侗族大歌生存环境研究[J].贵州民族大学学报(哲学社会科学版),2014(05).

[96] 罗卉.论侗族大歌的历史演进及人文生态保护[J].音乐创作,2010(03).

[97] 王承祖.论侗族大歌复调之由来[J].民族艺术,1991(03).

[98] 王承祖.试论侗族大歌复调的形成与发展[J].贵州民族研究,1984(02).

[99] 田定湘.侗族大歌的艺术特色[J].民族论坛,2005(10).

[100] 郝迎灿.侗族大歌,谁在唱谁在听[N].人民日报,2013-12-17(012.).

[101] 欧俊娇.侗族大歌与侗族习俗[A].风从民间来:"追寻中国梦"采风文论集[C].2014.

[102] 杨(昌鸟)国.侗族大歌浅议[J].贵州民族研究,1988(03).

[103] 樊祖荫. 鼓楼、吃新、斗牛与侗族大歌[J]. 中国音乐,1984(04).

[104] 杨晓. 南侗"歌师"述论——小黄侗寨的民族音乐学个案研究[J]. 中央音乐学院学报,2003(01).

[105] 蒋立. 神奇的侗族大歌——小议贵州南侗大歌的演唱习俗及其声部特征[J]. 人民音乐,2002(07).

[106] 李田清. 侗族大歌从侗寨山村走向世界[N]. 光明日报,2013-03-13(013).

[107] 雅文. 侗族大歌发展史上的一次辉煌——黎平侗族民间合唱团对侗族大歌发展的历史性贡献[J]. 中国音乐,2003(04).

[108] 徐新建. 侗族大歌:"文本"与"本文"之间的相关和背离[J]. 中外文化与文论,1997(02).

[109] 赵晓楠. 南部侗族方言区民歌旋律与声调关系之研究[D]. 中国音乐学院,2014.

[110] 周恒山. 侗族大歌的"精"、"气"、"神"[J]. 音乐探索,1991(01).

[111] 徐新建. "侗歌研究"五十年(上)[J]. 民族艺术,2001(02).

[112] 张勇. 嘎老——侗族大歌简介[J]. 贵州民族研究,1982(01).

[113] 乔馨. 南侗"鼓楼对歌"文化模式的历史考察[J]. 东北师大学报(哲学社会科学版),2011(04).

[114] 徐新建. "侗歌研究"五十年(下)——从文学到音乐到民俗[J]. 民族艺术,2001(03).

[115] 李田清,向自力. "侗族大歌":唱出幸福生活来[N]. 光明日报,2014-07-26(009).

[116] 欧阳昌佩. 侗族大歌有传人[N]. 人民日报海外版,2003-08-22.

[117] 刘宗碧. 我国少数民族文化传承机制的当代变迁及其因应问题——以黔东南苗族侗族为例[J]. 贵州民族研究,2008(03).

[118] 杨军昌.侗族非物质文化遗产的社会功能与传承保护[J].中南民族大学学报(人文社会科学版),2014(02).

[119] 陈家柳.侗族民歌艺术及其审美[J].民族艺术,1990(01).

[120] 田联韬.侗族的歌唱习俗与多声部民歌[J].中央音乐学院学报,1992(03).

[121] 袁善来."多耶"与侗族文化[J].文艺评论,2015(03).

[122] 吴媛姣,吐尔洪·司拉吉丁.侗族音乐文化生态:研究综述及意义[J].贵州民族研究,2014(11).

[123] 魏建中,吴波.侗族古俗文化的生态伦理意蕴及其现代启示[J].贵州民族研究,2014(09).

[124] 汪志球,黄娴.侗族大歌,如何唱得更绵长[N].人民日报,2011-11-30(019).

[125] 陈家柳.侗族歌舞艺术及其整体感[J].广西民族研究,1989(04).

[126] 阿土.侗族大歌[J].贵州民族研究,2003(04).

[127] 樊祖荫.中国多声部民歌概论[M].北京:人民音乐出版社,1994.

[128] 靖州苗族侗族自治县民族事务委员会编.靖州苗族民歌选[内部资料]1999.

[129] 中国民间歌曲集成全国编辑委员会《中国民间歌曲集成.湖南卷》编辑委员会编.中国民间歌曲集成·湖南卷[Z].北京:中国工SBN中心出版社,1994.

[130] 靖州苗族侗族自治县县志编纂委员会编.靖州县志[M].北京:三联书店,1994.

[131] 田兵编.苗族古歌[M].贵阳:贵州人民出版社,1979.

[132] 田联韬.中国少数民族传统音乐[M].北京:中央民族大学出版社,2001.

[133] 乔建中.土地与歌[M].山东:山东文艺出版社,1998.

［134］曾遂今.音乐社会学［M］.上海：上海音乐学院出版社,2004.

［135］杨民康.中国民歌与乡土社会［M］.上海：上海音乐学院出版社,2007.

［136］石启贵.湘西苗族调查报告［M］.长沙：湖南人民出版社,2008.

［137］陈勤健.文艺民俗学导论［M］.山海文艺出版社,1991.

［138］靖州苗族侗族自治县民族志［M］.长沙：湖南人民出版社,1997.

［139］明敬群主编.锹里花苗风情［M］.长沙：南方出版社,2009.

［140］吴恒冰主编.靖州苗族歌鏊选［M］.长沙：岳麓书社,2013.

［141］贵州省文联编.侗族大歌［M］.贵阳：贵州人民出版社,1958.

［142］贵州省民族事务委员会文教处编,张中笑,罗廷华主编.贵州少数民族音乐［M］.贵阳：贵州民族出版社,1989.

［143］张中笑,杨方刚主编.侗族大歌研究五十年［M］.贵州民族出版社,2003.

后 记

靖州苗族歌鼟是流行于靖州苗族侗族自治县三锹乡一带的多声部民间歌曲形式，2006 年入选国家级首批非物质文化遗产保护名录。靖州苗族歌鼟历史悠久、蕴含丰富；靖州苗族歌鼟题材多样、内容深广。举凡历史传说、神话故事、生产劳动、说理劝事、祭祀礼仪、咏唱风物和风俗习惯等应有尽有、包罗万象。反映着靖州苗族民众的生产生活，体现着靖州苗族民众的精神旨趣。

作为从事高校音乐教学与科研的工作者，我们不仅要有教育传承好民族民间音乐文化的责任，而且还有深化研究民族民间音乐文化的担当。怀着对非物质文化遗产的敬畏和工作的需要，作为浙江师范大学双龙学者、特聘教授，湖南师范大学潇湘学者、讲座教授，当自觉参与到研究湖南非物质文化遗产音乐表演类项目的队伍之中。

《非遗保护与靖州苗族歌鼟研究》是湖南师范大学非物质文化遗产保护与发展中心推出的"非物质文化遗产研究与保护丛书"系列成果之一。本书取靖州苗族歌鼟为对象，在搜集整理文献资料的基础上，深入民间访艺人、录音像、记乐谱，几经周折、数易其稿，才得以呈现。

书稿的完成得到了多方支持，感谢湖南师范大学非物质文化遗产保护与发展中心提供的机会，感谢湖南师范大学音乐学院朱咏北教授、吴春福教授的大力支持，感谢采访过程中帮我们联络和接待的怀化学院音乐学院姚三军副院长、刘洁老师，感谢靖州县文化局副局长潘虹女士、教育局肖霄女士，感谢接受我们采访并提供资料的歌师龙景平、潘红梅、潘志

秀、谢科培、谢科月等，以及老里村和靖州苗寨接受我们采访的艺人。还要感谢那些本书中被引用资料和观点的专家学者及为本书付出辛劳的出版社薛华强主任。借此向所有支持我的领导、同事、家人朋友们致以诚挚的谢意！

《说文》中有云："学，觉悟也""习，数飞也"。我国非物质文化遗产品种多样、底蕴深厚，其保护与传承是一项需要长期坚持、多方共同努力的文化工程。诚愿本书如"源头活水"，吸引来更多人士参与到保护与传承靖州苗族民歌的行列中来，续写靖州苗族歌鼟的华丽篇章。

杨和平
2016年10月